數位藝術概論

電腦時代之美學、創作及藝術環境

The History & Development of Digital Art

葉謹睿 著

▶ ▶ ▶ ▶ ▶ 藝術家出版社

目次

第4章　網路藝術　　67

第5章　動態影音藝術的起源　　90

自序
只有踏出第一步，才有可能繼續往前走

　　資訊社會最大的問題，就在於資訊的過度氾濫。但是，儘管這些年來數位藝術像煙花炮燭般地喧喧嚷嚷，關於這個領域有系統的整理和歸納，卻是十分的貧乏。不僅國內如此，在國外亦然。

　　有人也許會說，這是一個嶄新的藝術領域，當然需要相當的時間去沉澱，才能夠逐漸呈現出完整的風貌。這雖然是一個普遍的觀點，但我們必須要了解，事實上數位科技在純藝術領域的運用，早在1950年代就已經萌芽，在1960及1970年代，各種數位藝術展覽以及團體，也都相繼的出現。奇怪的是，相同時期、甚至於更晚才出現的其他藝術型態、主義或是流派，都已經完完整整地被記錄、研究和討論過了，為什麼唯獨數位藝術似乎一直到了今天，還不過是藝術史書籍最後幾頁才順便提及的「但書」或「插曲」？

　　數位藝術並不是沒有歷史的演進過程可以討論，而是在1990年代中期以前的基礎奠定過程，經常被人們所忽略。長流之水必定有源、繁茂之樹必定有根，要將這個藝術領域朝更成熟的方向推進，我們在接觸或者是討論數位藝術的時候，都應該要開始採取更深入和嚴謹的態度。

　　並不是說市面上完全沒有這方面的論述，從1960年代開始，數位藝術先驅例如賀伯特・弗蘭基（Herbert Franke）、弗瑞德・那基（Frieder Nake）、喬治・那斯（George Nees）、蘿斯・菈維特（Ruth Leavitt）、馬克・威爾森（Mark Wilson）和李莉安・史瓦茲（Lillian Schwartz）等等，都曾經從專業的角度，為我們留下重要的書籍和史料。在1990年代以後，林・賀雪蔓（Lynn Hershman）、法蘭克・帕波（Frank Popper）以及拉夫・曼諾威克（Lev Manovich）等人，也都為數位藝術提供了相當

關的見解。可惜的是，總體而言，這些論述與書籍，多偏重於科技與技術方面的理論探討，不僅對於藝術大眾而言過於艱澀，而且也不容易與整體藝術生態接軌。分別在2003年及2004年底，Thames & Hudson出版社終於推出了市面上極為少見的網路藝術簡史及數位藝術簡史，在興奮地拜讀之後，心中卻不由自主地感到些許悵然。這兩本書成功地從藝術的角度和語言，記述了這個領域的作品，但在科技專業方面的介紹，卻似乎稍嫌單薄，因而喪失對於數位藝術創作深刻分析的機會。

我個人認為，成功的數位藝術書籍，必須要能夠兼顧「數位」、「藝術」兩個領域，也就是不能夠只討論科技相關的理論而忽略整體藝術環境，也不能夠過於偏重藝術的語言而將科技的介紹匆匆帶過。數位藝術是一輛雙頭馬車，而不是兩匹各自在不同跑道上奔馳的馬。科技和藝術兩個領域的介紹，不僅應該要取得均衡，而且必須要在每一個單元中交叉進行，以求讓讀者能夠直接以科技的理論及發展，去印證藝術在概念及創作上的轉變。這本書的撰寫，就是嘗試以這樣的結構去反映數位藝術的發展。根據數位科技發展的時間表，循序漸進地介紹美學演進、科技發展、創作典型，以及數位藝術環境的成長。其中穿插了對於中外將近兩百位數位藝

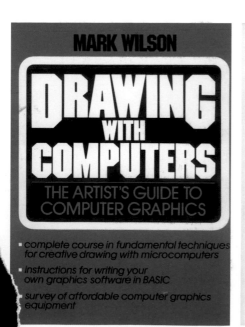

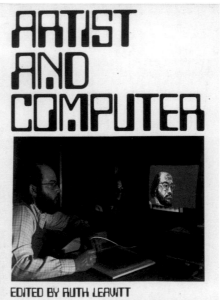

馬克・威爾森在1985年所出版的《電腦繪圖》一書／攝影：葉謹睿（左圖）

蘿斯・菈維特在1976年出版的《藝術家與電腦》／攝影：葉謹睿（右圖）

術家及學者的簡介，當然不敢妄言完整收錄，但相信能夠對於這個領域的整體發展，作出具有代表性的介紹和導讀。此外，在附錄的部分，也特別加入數位藝術年表及專有名詞和人名的中英對照，以求方便讀者查詢。

撰寫過程中最困難的部分，就是對於藝術家及作品的歸類。數位藝術家，通常並不僅止於一種類型的創作。更何況，就算是一件作品，也常常會牽涉到許多不同區塊的討論。在本書中，我盡量選出創作者早期的代表作，希望將每一位創作者的原始出發點串聯起來，藉此刻劃出數位藝術創作的整體轉變。這種歸類，目的只是在於經由實際作品的介紹，去完成論述上的導讀，以及印證概念上的演進，並無意將藝術家硬性地對號入座，或者是刻意做出派別和風格上的區隔。

熟知藝術史的朋友都知道，若是我們仔細的探究，就會發現絕大多數的創新和革命，其實都有其根源或前例可循。許多現在認為是「突破」、「打破」或「闖禍」的數位藝術手法，其實早在數十年前，就已經有過前輩藝術家以不同的技術或媒材，作過類似、或者相同性質的嘗試。因此在本書的動態影音藝術部分，我特別選擇跨出數位的領域，對於早期的電影及錄影藝術，也做出概略性的通盤整理，希望能夠對於數位科技出現之後的動態影音藝術介紹，奠定一些追根溯源的基礎。

此外必須要特別說明的是，近年來台灣的藝術家，在科技以及數位藝術方面，尤其是在錄影及裝置的領域中，可謂是人才輩出。遺憾的是由於我長居國外，對於

筆者的錄影裝置作品〈當我沉睡的時候〉（While I Lay Dreaming）展出於康乃爾大學強森美術館（Johnson Museum）／Video Stills 畫面擷取：葉謹睿

▼ 筆者的複合媒體裝置
作品〈液態蒙德里安〉
（Liquid · Mondrian）
展出於紐約皇后區
美術館（Queens
Museum）／攝影：
葉謹睿

亞洲的藝術環境，並不能說是有通盤的認識。在本書中，盡力收錄了大約二十位我所接觸過的華裔數位藝術工作者，對於　些遺珠之憾，特此致上深深的歉意。

由衷地感謝在近十幾年來，許多愛護我的朋友給我機會從創作、教育、評論以及策展的各個角度，來認識和接觸數位藝術。要讓這個領域能夠更蓬勃的發展，每一位數位藝術工作者，都有責任捲起袖子，盡自己的努力提出一些貢獻。這本書是我近年來研究的總整理，我知道它並不完美，其中仍然有許多需要琢磨、改進和補充的地方。但我也深信，只有踏出第一步，才有可能繼續往前走。我以拋磚引玉的心情不停地努力，更懇請廣大的讀者及專業人士，不吝給予批評和指導。

第1章

導論
從藝術的演進談科技時代之美學涵構

1. 前言

　　探討科技藝術發展最直接的方式，便是以科學技術本身的演進史，對證近代藝術史上科技媒體的應用與轉變。我們可以從1837年路易士·達格爾（Louis Daguerre）發明的銀版照相術（Daguerreotype）談起，講到1895年盧米埃兄弟（Auguste and Louis Lumiere）發表的世界上第一部無聲電影，推演到1926年華納兄弟（Warner Brothers）出品的第一部有聲動態影片《唐璜傳》（*Don Juan*），發展到1927年斐洛·伐恩斯渥斯（Philo Farnsworth）發明的電視影像傳送技術，再討論1967年新力公司（SONY）推出的PortaPak。由手持家用錄影機的普及，導引出白南準、維托·阿康奇（Vito Acconci）等人早期錄影藝術作品的顛覆，乃至於今天比爾·維歐拉（Bill Viola）、湯尼·奧斯勒（Tony Oursler）以及馬修·邦尼（Matthew Barney）等人錄影裝置作品的華麗與壯闊。我們也可以由1801年，法國絲織工匠約瑟夫·雅卡爾（Joseph Marie Jacquard）發明的雅卡爾織機（Loom）出發，開始介紹1834年英國數學家查爾斯·巴貝治（Charles Babbage）發明的分析機（Analytical Engine），1946年埃克脫（J. P. Eckert）和曼奇利（J. W. Manchly）在賓州大學製造的第一台現代電腦，1969年由美國國防部設立的ARPANET網路，1974年MITS發展的第一台個人電腦Altair，1989年英國物理學家提姆·博那斯—李（Tim Berners-Lee）推廣的全球資訊網（World Wide Web），藉此說明數位藝術發展的過程與現況，再經由它眺望無可限量的未來。

　　這種系統化的分析與研究，清楚、合理也容易理解。可是從另外一個角度來看，我們會發現，若一開始就以這種模式來直接切入數位藝術，就容易執著在科

茉麗葉·安·馬丁的網路作品〈你生命中的時間〉／資料來源：Juliet Ann Martin

學與技術的層面，而忽略了藝術的本質和整個藝術體系的變遷。家用攝影機的普及，促成了錄影藝術的發揚光大；全球資訊網的發展，架構出了網路藝術世界的五彩繽紛。但科技並不是只提供了藝術家全新的媒材、工具與發表平台。更重要的是，科技，尤其數位科技在近五十年來的快速發展，轉化了藝術的本質，挑戰了藝術體系與結構，也影響了人們對於藝術的認知。要深入地探究數位藝術的發展過程與前景，我們就必須要先回到藝術的基本面上來做一些討論。畢竟，不了解什麼是藝術，怎麼認識科技藝術？不認識科技藝術，又怎麼討論數位藝術？因此在導論的部分，我將嘗試由外層最大的圈圈開始向內抽絲剝繭，逐漸朝本書的主題聚焦。

2. 藝術的認知與演進

只要問到：藝術是什麼？答案的「標準模式」不外乎是：美、創造、提升人類精神生活……諸如此類空泛而概括的形容詞。就讓我們就來充當一下不安於「式」的雄辯者，挑戰一下這些標準答案：

1. 宗教與哲學都可以提升人類的精神生活，它們是藝術嗎？

2. 科學家和發明家比誰都更有創造力，他們是藝術工作者嗎？

3. 杜象的名作〈泉〉（Fountain），只不過是一個倒過來的尿斗，你覺得它

很美嗎？

　　這樣看起來，美、創造、提升人類精神生活都可能是某些藝術作品的特性或特質，但我們並不能夠一廂情願地以美、創造或提升人類精神生活來定位藝術。因為這種標準答案雖然好聽，但不精究，而且還忽略了藝術不斷跟隨著時代、社會狀況、生活型態而轉變的功能和角色。且讓我們換個跑道，用更深層的方式來探討一下藝術的本質與其社會功能。

　　在古希臘與羅馬時期，「藝術」（art）一詞並不存在。我們現在把techne與ars兩個字翻譯為藝術，但這兩個字本身在當時所蘊含的字義，除了泛指雕塑、詩詞等等我們現在所認同的藝術型態之外，還包含了許多我們現在稱之為「工藝」（craft）的東西，如木工、製鞋等等。不僅如此，繪畫、雕塑等等創作行為，在當時並不獨立，而是附著在功能性之下，因應裝飾民生用品（如彩繪的酒壺）、記錄（如描述打獵過程的壁畫）、傳達宗教理念（如神像與教堂壁畫）或者宣傳政治意識（如帝王的雕像）等功能而存在。(註1)對此，約翰‧博德曼（John Boardman）教授在《希臘藝術》（Greek Art）一書中指出：「在希臘時期，為藝術而藝術根本是一個不存在的概念……所有藝術品皆有其功能性，而藝術家則是日用品的提供者，與製鞋匠同等。」(註2)也就是說，在那個古老的年代裡，民生與藝術不分家，技術就是藝術。釘一張桌子是藝術、做一雙鞋子是藝術，會做桌子鞋子的，也就是藝術家。

　　這種「技」「藝」不分，甚至是重「技」輕「藝」的狀態，一直經過了漫長的中世紀，仍然沒有轉變。以「巧匠」（artificer）為統稱，涵蓋畫家、雕塑家和木工等等所有以手工製作物件的人。更有趣的是，在那個時代，畫家隸屬於藥劑師公會（Druggists Guild），雕塑家隸屬於金匠公會（Goldsmith Guild）而建築師則隸屬於石工公會（Stone Masons Guild）(註3)，與我們現在所謂的藝術無關，全面以技術來歸類。更重要的是，對當時的人而言，功能性是遠比美學重要的。經院哲學的集大成者阿奎那（Thomas Aquinas）曾說：「如果一個巧匠決定用玻璃來做鋸子，來使鋸子更為美觀，那麼這個結果，不但是一把沒用的鋸子，同時也因此而是一

註1：L. Shiner, *The Invention of Art* (Chicago UP, 2001) 19, 25.
註2：J. Boardman, *Greek Art* (London: Thames & Hudson, 1996) 16.
註3：L. Shiner, *The Invention of Art* (Chicago UP, 2001) 30.

▲ JODI的作品，常常就像秀逗的網路瀏覽器般讓人不知所措／畫面擷取：葉謹睿

件失敗的藝術品。」(註4)

1563年，一群佛羅倫斯的畫家與雕塑家，成立了「設計學院」(Academy of Design)，在某個層面上也象徵了繪畫、雕塑與民生工藝分裂的開端。雖然文藝復興時期的藝術家，仍然被稱之為是「巧匠」，但從三個角度來觀察，我們就可以發現在文藝復興時期，現在所稱之為藝術家的人，在當時的社會中已經逐漸爭得了較高的社會地位，而與其他所謂的工匠開始有了差距：(1) 藝術家的傳記與自傳開始出現。(2) 藝術家開始以紳士的身份，在自畫像中出現。(3) 宮廷藝術家地位提升，開始接受謝禮(honorarium)與年俸(annual salary)，而不再以工資(pay)的方式計酬。

17世紀末期，法文開始以「純藝術」(beaux arts)一詞來統稱視覺藝術的三大類別：繪畫、雕塑和建築。雖然在當時「純藝術」一詞，還廣義地包含有機械學與光學，但這種分類法，已經讓藝術開始自立門戶。但一直要到1746年，哲學家查理斯‧貝圖斯(Charles Batteux)，在所著的《將純藝術縮小至單一原則》(*Les beaux arts réduit à unêmme principe*)一書中，才會首次將純藝術的概念釐清與規範出來。在此書中，貝圖斯將藝術劃分為三大類：(1) 實用性的工藝一例如桌椅。(2) 以欣賞為目地的純藝術一例如繪畫。(3) 結合實用與欣賞的藝術 — 例如建築。同時，他更進一步以「非凡的創造才能」與「審美的品味」兩大界定標準，來將純藝術與其他兩類藝術做區隔。貝圖斯的學說，很快的就被翻譯成為多國語言，為藝術認知的現代化奠定了基礎。1751年，狄德羅(Denis Diderot)與達朗貝爾(Jean le Rond d'Alembert)在合著的《百科全書》(*Encyclopêdie*)中，終於將詩詞、繪畫、雕塑、雕版印刷、音樂統合起來，以純藝術類別相稱。至此，我們現在所認識的純藝術概念終於成形，與桌椅等日用品工藝分家，正式成為一門「美」的學問。被放到與科學、哲學或歷史相等的地位，被視為是文科(Liberal Arts)中的一環。東方藝術觀念的發展，也經過了類似的統合過程。以中國為例，根據科勞那斯(Craig Clunas)教授的研究指出，一直要到19世紀左右，中國人才將繪畫、雕塑、陶藝與書法等等視覺藝術，統合在一個領域之下。(註5)

除了正名之外，純藝術從18世紀中期以後的發展，更奠定了藝術的體系與機制。開放給民眾參觀的美術館、非宗教性的音樂會與獨立的文學評論，都在此時開始萌芽與茁壯。而在藝術純粹化的發展當中，又以羅浮宮(Louvre)的成立為

具代表性的一步：1789年爆發的法國大革命，引起了一股反貴族文化的社會思潮。長久以來，藝術為宗教及王室服務的本質，造成了激進革命份子摧毀這些貴族文化象徵物的原動力。為了保存這些藝術資產，革命家皮爾·坎寶（Pierre Cambon）於1792年提出方案，希望成立一個美術館，將這些原本象徵貴族精神的藝術作品保存於其中。他聲稱：美術館是一個與外界隔絕的純淨空間，可以使藝術品褪去其原有之功能性與象徵意義，而這樣的做法，一方面可以「摧毀皇家的意識」，另一方面又可以「保存大師的傑作」。（註6）羅浮宮國家美術館就此而成立。從此以後，美術館變成了一種純淨藝術空間的代名詞，同時被賦予一股神奇的力量，能夠將藝術品原有之功能性、宗教性、政治意識解放。不管是法國皇室的畫像或是聖母瑪利亞的雕像，只要進了美術館，就淨化到只剩下萬人瞻仰的美。就這樣以美感為軸心，純藝術開始獨立於道德、宗教與政治之外，成為德國哲學家康德（Immanuel Kant）口中的一種所謂「意味深長但無實際目的與用途」的存在模式。（註7）1836年，法國哲學家庫辛（Victor Cousin），以「為藝術而藝術」（Art for Art's Sake）一說，訂立了唯美主義運動（Esthetic Movement）的最高指導原則。而19世紀藝術這種遺世獨立、自顧自的美，要到20世紀才開始遭受到嚴重的顛覆。

▲
1751年，狄德羅與達朗貝爾在合著的《百科全書》中，終於將詩詞、繪畫、雕塑、雕版印刷、音樂統合起來，以純藝術類別相稱。／資料來源：Rare Book and Special Collections, University of Illinois Library, UrbanaChampaign

3. 大眾媒體時代的新美學觀

　　傳播科技的快速發展，揭開了大眾傳播媒體時代的序幕，也再次改變了人們對藝術的認知。我們可以從「大眾文化取代菁英文化」、「數量取代質量」、「團體取

註4：Thomas Aquinas, *Summa Theologica I-II*, 57, 3C.
註5：C. Clunas, *Art in China* (Oxford UP, 1997) 9.
註6：L. Shiner, *The Invention of Art* (Chicago UP, 2001) 181.
註7：Ibid. 182.

代個體」以及「藝術商業化」等四個大方向,來分析大眾媒體時代的新美學觀:

3-1. 大眾文化取代菁英文化

18世紀中期開始廣泛為人運用的「純藝術」一詞,它的基礎定義暗喻著:美、技巧、優越、高貴與完美。更重要的是,它以純為欣賞而無實用價值為基礎,將為民生而存在的工藝(craft),以及因應商業目的而產生的應用美術(applied art)排除在外。這種為鑑賞而存在的華麗本質,基本上是一種屬於上流社會的菁英文化,與普及的大眾文化(mass culture)格格不入。在20世紀初期,隨著各種現代化科技的發展與普及,大眾傳播媒體快速地發展與興盛。報紙、雜誌、廣播、電視、電影和廣告傳單等等傳播媒介,讓大眾文化以便宜、快速和可以被大量複製的特質,快速蔓延與傳遞,登堂入室成為強勢的現代化生活表徵,同時,也挑戰了純藝術主導文化潮流的領導地位。對於這種大眾文化取代菁英文化成為美學潮流引導者的現象,藝評家勞倫斯·艾洛威(Lawrence Alloway)在1958年發表的專文〈藝術與大眾傳播媒體〉("The Arts and the Mass Media")中曾經指出:「……習慣去制定美學標準的社會菁英們,發現自己不再掌有控制藝術所有面向的能力,在這種狀態之下,我們必須要將大眾傳播媒體所擁有的藝術性列入考量。」[註8] 約翰·渥克(John A. Walker)教授在《大眾傳播媒體時代的藝術》(Art in the Age of Mass Media)一書中,也曾經開宗明義地寫到:「今天的情況是非常不一樣的,我們的文化再也不是由純藝術所支配,而是被大眾媒體所主導。」他甚至進一步寫到:「純藝術持續地發展,但從某個角度來看,它只是工業社會之前舊社會架構的殘留物。對許多人來說,純藝術似乎是邊緣化以及過時了。有人也許不同意,但是它的命運,就像是馬在汽車、火車和飛機時代裡的命運一般。」[註9]

以萬民皆平等的普及為訴求向社會大眾招手,大眾文化在表面上呈現的是一種「民主」,因為廣泛的大眾能夠以消費能力來決定潮流的走向,而不再只是由少數社會菁英或是貴族階級來主導。既然以普及為訴求,大眾文化自然趨向醒目、刺激、簡單的速食化走向,而人氣(popularity),也就成為了判定藝術價值的重要

馬修·邦尼的「睪丸薄懸肌系列」展出於紐約古根漢美術館/攝影:葉謹睿 (右頁上圖)

馬修·邦尼的「睪丸薄懸肌系列」展出於紐約古根漢美術館/攝影:葉謹睿 (右頁下圖)

註8:L. Alloway, *The Arts and the Mass Media, Architectural Design* (Feb., 1958) 34 — 35.
註9:J. Walker, *Art in the Age of Mass Media* (Pluto Press, 2001) 1, 8.

指標之一（關於運用行銷策略提升藝術品市場價值的部分，在隨後的〈藝術商業化〉單元將做進一步的討論）。對於這種以通俗贏得多數人參與的趨勢，現代主義藝評家克萊蒙特·格林柏格（Clement Greenberg）在1939年，發表了著名的〈前衛藝術與俗艷文化〉（"Avant-Garde and Kitsch"）專文，大聲疾呼以前衛藝術來抵制庸俗的資本主義文化。他深信前衛藝術是一種歷史性的機制，在資本主義的脅迫下維持高品質文化生活。格林柏格認為：「俗艷文化是一種代替性的經驗和虛假的感官刺激。俗艷文化隨著風格而改變，但又一成不變。它是我們這個時代生活似是而非特質的縮影。」（註10）在今天看起來，格林柏格的宣言似乎是在媒體時代的趨勢戰勝之前的最後警示。無論是非真偽，大眾文化都不可抗力地成為了當代文化潮流的主宰。20世紀中期以後，普普藝術（Pop Art）開始正大光明地擁抱了俗艷文化，純藝術與應用美術、文化與日常生活之間不再壁壘分明，進入了無所不能的自由狀態，另外一方面，卻也連帶摧毀了一切的依歸，變成一種藝術無所不在，但也就是無所在的混亂與迷惑。

3-2. 數量取代質量

1936年，德國哲學家華特·班雅明（Walter Benjamin）在著名的〈在機械化複製年代裡的藝術作品〉（"The Work of Art in the Age of Mechanical Reproduction"）一文中指出：「在機械化複製年代裡頭凋謝的，是藝術作品的『靈氣』（aura）……在大量製作複製品的時候，我們以為數眾多的副本（copy）取代了獨一無二的存在個體，同時允許了副本去遷就每一個觀者或聽者的個人狀態。」（註11）也就是說攝影、電影或是錄影等等科技藝術作品可被大量複製的本質，打破了繪畫、雕塑等等傳統藝術作品獨創而且單一的存在模式。更重要的是，傳統藝術作品無法像科技藝術作品一樣，同時以副本在全球的每一個角落出現，讓大量的觀眾在同一時間欣賞，甚至在自己家裡而不是在藝廊、美術館、音樂廳等等藝術空間內完成與創作者的交流。科技時代藝術作品的這種特性，讓它無須選擇特定觀眾群，只要假大眾媒體的傳播能力，就能全面性地向廣泛大眾發言，產生了能夠以數量取代質量的優勢。

根莖網有將近兩萬名會員，是全球最大的新媒體藝術交流平台／畫面擷取：葉謹睿（右頁上圖）

保羅·強森的互動媒體作品〈溶資〉（Melt The Caps）／資料來源：Paul Johnson（右頁下圖）

註 10：C. Greenberg, "Avant-Garde and Kitsch," *Art in Theory* 1900-1990, ed. C. Harrison (Blackwell, 1992) 534.
註 11：Walter Bemjamin, *Illuminations*, ed. H. Arendt (London, 1973) 219－53.

大眾傳播媒體具有侵略性的宣傳功能，也成為了藝術家可以利用的策略之一。甚至在傳統藝術體制之外，嘗試搭建新舞台。許多大眾傳播的媒介，像是雜誌廣告頁、廣告看板、廣播及電視頻道等等，都曾經被藝術家如傑夫・孔斯（Jeff Koons）、拉斯・拉溫（Les Levine）等等當做發表管道。然而這種趨勢最具代表性的發展，自然非網路藝術莫屬。全球最大的新媒體藝術交流平台——根莖網（Rhizome）的創辦人馬克・崔波（Mark Tribe），在一次訪談中曾經提到：「網路已經創造了一個與舊藝術體系平行的藝術圈，一個完全獨立的體系。我們並不需要倚靠他們。」

其實探究起來，崔波的豪語有相當的根據。網路是一個自主而無規範的新世界。藝術家無須透過傳統藝術體系的認可，不需要排檔期、沒有策展人

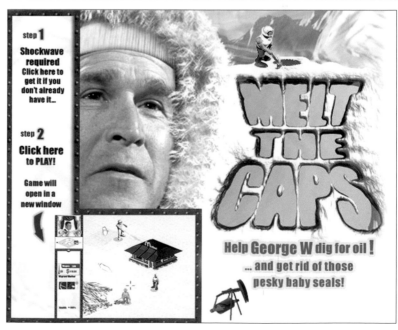

把關，只要肯做，誰都能夠在這裡發表作品。根據向多位藝術家調查的結果發現，一個個人藝術網站，每個月平均能夠吸引二至六千人次的觀眾。再加上全年無休以及不受限於物質空間區隔的特性，這種能夠快速讓全世界都知道、都看到的平台，確實有動搖舊藝術體系主導地位的條件。當論及發展藝術生涯最有助益的平台時，旅美藝術家李小鏡以及美國數位藝術家保羅‧強森（Paul Johnson），都異口同聲地認為，他們的個人網站比藝廊或美術館更具宣傳的效力，而且對他們的藝術生涯有絕對的正面影響。

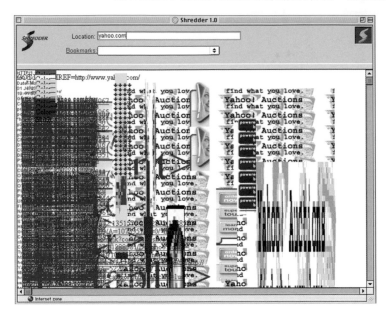

馬克‧納丕爾的網路藝術作品〈粉碎機〉／畫面擷取：葉謹睿

可是從另外一個角度來觀察，經過了漫長的演進與顛覆，我們今天已經無法以實用性、技術性或者是美學來界定藝術。在網路世界裡，這種混淆的狀態尤其明顯。馬克‧納丕爾（Mark Napier）的網路藝術作品〈粉碎機〉，看起來像是電腦程式設計師的腦筋急轉彎。茱麗葉‧安‧馬丁（Juliet Ann Martin）的網路作品〈你生命中的時間〉（This Is the Time of Your Life），乍看之下像是女性雜誌的心理測驗。著名的藝術網站Jodi，常常就像秀逗的網路瀏覽器般讓人不知所措。如果失去了傳統藝術體系的認證與篩選，實在很難分辨純藝術、商業藝術或者是根本與藝術無關的聊以自娛。當然，藝術類別的區隔是有其必要性或適當性，也是一個值得商榷與辯證的問題。但在大眾對於不同領域仍有期待的今天，科技藝術家似乎享有自由與自主權，卻也必須面對與克服莫大的不確定性。因此，傳統藝術體系的認證與肯定，似乎並沒有真正喪失其重要性，反而成為了藝術家登上藝術生涯高峰前所必須取得的印記。

3-3. 團體取代個體

藉由媒體科技，藝術家可以利用大眾熟悉的平台和影音呈現方式，與現代生

活的面相更貼近。透過廣播電台、電視頻道和電腦網路的神通廣大，也能夠讓科技藝術家更快速、全面地向社會大眾發言。這些都是優勢。但，科技藝術家既然運用了與大眾傳播媒體相同的技術與平台，就得和大眾已經被傳播媒體養成的胃口較勁。錄影藝術家比爾‧維歐拉的作品〈在日光下前行〉（Going Forth By Day），動用了一個一百三十人的大型工作群，才能夠製作出在品質、美感與細緻程度上，都不亞於電影的視覺呈現。馬修‧邦尼「睪丸薄懸肌系列」（The Cremaster Cycle）中最陽春的〈睪丸薄懸肌之四〉，拍攝耗時近一年，耗資二十萬美金，才製作出能與電視節目媲美的場面。(註12) 這麼看來，一件優秀的科技藝術作品，有時已經不只是靠著單一創作者在藝術涵養上的深度、創作技術上的精良或者想法概念上的革新，就可以造就的。

當然傳統的藝術型態如繪畫以及雕塑，也有成名藝術家以學徒或助手來協助完成作品的傳統，但在這裡學徒或助手都是以不具名的代工角色出現。相對的，科技藝術作品的創作過程裡，由於牽涉面廣泛，需要各種各樣的人員如錄音師、攝影師、程式設計師等等配合才能夠完成，他們在這裡的角色是不可或缺的重要專業人員而不是代工，一群人以聯合作業（teamwork）的方式來完成創作。這種結合專才的團體性創作方式，不僅在耗時費工的錄影或裝置藝術中頗為常見，在網路藝術圈中也是屢見不鮮，著名的Jodi、Telegarden、Listening Post等等藝術網站或者網路藝術作品，都是兩人以上的團體共同創作的結果。

3-4. 藝術商業化

強勢的商業文化，不僅影響了純藝術的創作與發表，同時也成為許多科技藝術家靈感的泉源。賈修‧翁（Josh On）的作品〈他們統治〉（They Rule），探討分析美國財團經濟的結構。佩姬‧歐瓦許（Peggy Ahwesh）的〈她；傀儡〉（She Puppet），以受歡迎的電玩《古墓奇兵》（Tomb Raider）出發，藉以探討女性主義。當然，這種影響並不是單向性的。湯尼‧奧斯勒（Tony Oursler）裝置作品中將人臉投影在布偶之上的做法，已經在街頭巷尾的店家櫥窗中普及；馬修‧邦尼作品中詭異的美學，也在商業電影中大量出現；軟體藝術家班‧芙拉（Ben Fry）的作

註 12：C. Thomas. *The New Yorker*, 27 Jan. 2003: 57.

品〈原子價〉（Valence），也直接被運用在電影《關鍵報告》（*Minority Report*）之中。這種美學上的同化，在「大眾文化取代貴族文化」的部分已經做過討論。然而，在這裡我們將討論更深一層次的藝術商業化，一種運用行銷策略將藝術家包裝成為明星的趨勢，利用掀起爭議與好奇的新聞性，以炒作的方式來促進藝術生

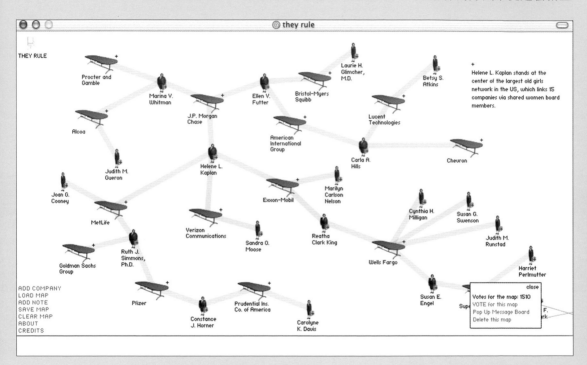

▲
賈修·翁的作品〈他們統治〉，探討分析美國財團經濟的結構／畫面擷取：葉謹睿

涯的發達。

　　以喧囂一時的Sensation展覽為例：1997年9月18日，從事廣告業起家的英國收藏家查爾斯·沙奇（Charles Saatchi），在倫敦皇家美術學院推出了以年輕英國藝術家作品為主體的Sensation展。以驚世駭俗的爭議性作品為主（例如連續謀殺無數孩童的兇手麥拉·新德利（Myra Hindley）的畫像，以及記述藝術家性生活的作品等等），這個展覽的開幕，立刻掀起了輿論界的譁然。經過媒體的大幅報導，Sensation很快的便成為家喻戶曉的展覽，在三個月內吸引了超過三十萬人次的爭相參觀。1998年月底Sensation展巡迴至德國，同年12月，沙奇以2,638,824美元的價格，賣出所收藏的部分年輕英國藝術家作品（一百二十八件）。1999年9月23日，紐約市長朱利安尼發表談話，抵制即將巡迴到紐約布魯克林美術館的Sensation

展，認為參展藝術家克里斯·澳菲立（Chris Ofili），以大象糞便繪製聖母像的行
為，有辱天主教，並且試圖以此為理由，取消
市政府對於布魯克林美術館的補助。一時之
間，美術館與市政府之間的法律訴訟，在各大
媒體成為新聞頭條，也成為Sensation展最有效
的免費宣傳。

對於這一連串的事件，《藝術與拍賣》雜
誌（*Art & Auction*）編輯布魯斯·渥末兒
（Brouce Wolmer）提出這樣的看法：「沙奇創
造了一個屬於自己的現實狀態。他首先四處收
購年輕藝術家的作品，等累積到足以掀起潮流
的數量，然後讓皇家美術學院展出它們，再隨
即拍賣一些作品來探測這些作品的市場，同時
以將會把營收捐給慈善機構當成利多，用來拉
抬價碼。現在，他又即將在紐約展出，這將會
讓這些作品對另外一個群體做曝光，而且透過
爭議性，再次獲得更多的喧嚷。」（註13）1999年

10月2日，Sensation展在布魯克林美術館開幕，
當天就吸引了超過五千名觀眾的人潮，打破該館單日參觀人數的紀錄。沙奇因為
Sensation展而讓手中的藏品價錢一翻三抬，引起爭議的藝術家澳菲立，也贏得著
名的Turner藝術大獎。當澳菲立在1998年12月，成為十二年來第一位以繪畫作品贏
得Turner藝術獎的藝術家時，一位名為雷·哈金斯（Ray Hutchins）的老畫家，在
主辦單位Tate藝廊門前放了一堆牛糞，並且插上一個寫著「現代藝術是一堆牛屎」
的牌子，表示他對世人重名不重藝的睥睨與不屑。

利用大眾傳播媒體為宣傳管道，以爭議來炒作藝術的行為雖然受到詬病，但
這種哄抬名氣以取得經濟或其他利益的行徑，在現代生活的各個環節都可以得

▲
佩姬·歐瓦許的〈她：
傀儡〉，以受歡迎的電玩
《古墓奇兵》出發，藉以
探討女性主義／資料來
源：Whitney Museum of
American Art

註13：J. Hogrefe and H. Kramer. "How Saatchi Orchestrated Brooklyn Museum Frenzy: Money--Not Art--Rules Show,"
<http://www.nettime.org/Lists-Archives/nettime-l-9909/msg00172.html>, latest visit: 05/27/2003.

湯尼・奧斯勒的投影裝
置藝術作品〈高潮〉
（Climaxed）／攝影：葉
謹睿（左圖）

湯尼・奧斯勒在作品中
慣用將人臉投影在布偶
之上的手法／攝影：葉
謹睿（右圖）

見。身為商業體系一環的藝術，自然也無可倖免。透過這種途徑入主當今主流藝術圈的實例，在各國都屢見不鮮。在這裡我們當然不能概論或論斷他們的藝術涵養或是作品的層次。他們的成功，所呈現出來的就是今天社會大環境的一種真實映像。

4. 結語

　　從很多角度來看，今天的科技藝術都與資訊社會生活型態密切連結與重疊。純藝術、大眾傳播媒體和商業藝術，在美學、技術以及製作手法上，也都你儂我儂的難分難解。也許有人會問：這樣的藝術是不是就不純粹了？其實藝術一詞在各個年代都具有不一樣的定位，純不純粹，都不一定代表著什麼。我很欣賞傑克森・帕洛克（Jackson Pollock）講過的一句話：「現代藝術對我而言，不過就是對我們所生存的當代生活目標的表現。」[註14] 如果說科技是當代生活的骨幹，商業是當代生活的血脈，傳播媒體是當代生活的聲音，科技藝術家們，不正以最直接的方式，在表達我們所身處的這個年代嗎？

註 14：C. Harrison ed, *Art in Theory* 1900-1990 (Blackwell, 1992) 575.

數位藝術的拓荒者年代

1. 前言

　　電腦藝術（Computer Art）的起源，可以回溯到1950年代初期。從所謂的類比電腦（Analog Computer）器材起步，由美國藝術家班・賴波斯基（Ben Laposky）以真空管電腦器材所創作的「示波」系列（Oscillon）算起，這個已達知命之年的藝術型態，比歐普藝術（OP Art）、極簡主義（Minimalism）、照相寫實主義（Photo Realism）等等藝術流派還資深，也比錄影藝術（Video Art）、觀念藝術（Conceptual Art）、地景藝術（Earth Art）等等藝術型態更老牌。然而，不僅人們對它的瞭解，至今仍然處於懵懂的階段，更有趣的是，電腦藝術的本身，似乎也一直存在於一個帶有無限可能性的萌芽狀態。像嬰兒一般，充滿了未知與不定，好像成長與轉變，就是它與生俱來的權利。現代的電腦器材立足於數位科技（Digital Technology），同時，數位化（Digitalization）的概念，也對於藝術創作的方向與特質有絕對性的影響，因此在藝術相關的論述中，普遍以數位藝術（Digital Art）一詞來取代電腦藝術，統稱所有的電腦藝術。我也將依循慣例以數位藝術一詞為統稱，但我們必須理解的是，最早期的電腦，其實是以連續性的變數（continuous variables）為基礎來執行的類比系統。

　　與歐普藝術、極簡主義或是照相寫實主義等等不同，「數位藝術」所界定的，並不是一種特定的風格或理念，它比較接近油畫、木雕或攝影等等名詞，規範的是創作的工具或呈現的方式。數位藝術以日新月異的電腦科技為基礎，科技自然也就主導了數位藝術的成長，也預設了它的特質與個性。雖然數位藝術在1990年代左右，才開始被主流藝術圈所重視，但如果我們在做數位藝術的研究與

探討時，只著重於開花結果之後的絢爛，自然就容易忽略了它的基礎架構。因此，本書將由電腦科技的發展開始探討，進而分析與記述數位藝術的先驅者，如何在一片荒蕪之中，為我們今天所眼見耳聞的繁華似錦種下了因果。

2. 電腦科技的起源

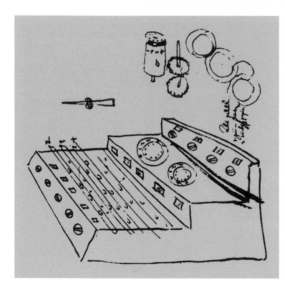

▲
1623年的計算機設計草
圖／資料來源：Paturi
Bildarchiv

我們現在所翻譯的電腦（Computer）一詞，源自於拉丁文computare，本意所指的是計算。最早的記錄出現於1646年，被湯瑪斯·布朗內（Sir Thomas Browne）用來指稱透過計算來制定曆制的人。這種以計算為根本的用法，一直延續到1930年代，在當時，「The Computer」一詞，所指的是在機械工程公司及天文觀測所中，運用表格來從事計算工作的數學家。（註15）由這個名詞的起源來觀察，我們就可以了解電腦最根本的基礎就是數學運算。可是單純地由這個基礎上出發，卻又無法為電腦找到一個明確的起源。如果我們可以回溯到1642年，由法國科學家布雷斯·帕斯卡（Blaise Pascal）所發明的「算數機器」（Pascaline），自然也可以拿五千年前中國的算盤來當做起始點。在這裡，我將以1834年英國數學家查爾斯·巴貝治（Charles Babbage）發明的分析機（Analytical Engine）來當做出發點。因為雖然受限於財務上的困窘，巴貝治根本沒有將分析機完成，但從分析機的設計圖與原型機上，我們已經可以找到現代電腦的重要基本結構：輸入與輸出機制、運算機制和記憶機制。

1890年代，在電腦的發展史上是一個重要的時段，對於大型企業與政府機構而言，現代社會的大量資訊，逐漸超出了人腦所能運算與處理的速度。以美國人口普查局為例，一直到了1887年，他們仍然在統計1880年所收集到的資料。（註16）1890年，美國統計學家赫曼·霍勒瑞斯（Herman Hollerith）因應美國人口普查局的需求，發明了電動製表機（Electric Tabulating Machine），也揭開了計算機時代的序幕。1911年，赫曼·霍勒瑞斯的「霍勒瑞斯製表機公司」（Hollerith's Tabulating

Machine Company）與其他三家公司合併，重組並更名為「計算—製表—記錄機公司」（Computing-Tabulating-Recording Company）。1924年，湯瑪士‧華特生（Thomas J. Watson）將公司改名為「國際企業機器股份有限公司」（International Business Machine Corporation）也就是IBM。(註17) 以機器來從事計算的概念，自此已然普遍為大型企業與公司所接受。德國科學家康納德‧素斯（Konrad Zuse）與英國數學家艾倫‧杜林（Alan Turing），同時在1936年提出理想化的電腦理論，認為除了加減乘除之外，電腦應該要能夠經由軟體程式的輸入（program），來從事各種不同型態的運算與資訊處理。素斯在1938年發明了Z1電腦，開始企圖增加計算之外的資訊處理功能。他在1941年完成的Z3，更是成為了世界上第一台成功應用二進制浮點系統（Binary Floating System），同時使用者還可以透過程式來控制的電腦。然而第二次世界大戰，阻止了素斯更進一步的研究，也就在這個時候，美國政府意識到電腦科技的無限可能性，開始大量地投注財力與人力，領導電腦的研究與發展走上另一個高峰。

2-1. 因應戰爭需求而生的巨獸

　　為了能夠快速地計算飛彈航道、軍事計畫和組織最理想的轟炸行動，美國政府投資研發「電子數據整合與計算機」（Electronic Numerical Integrator and Calculator，簡稱為ENIAC）。1945年，美國數學家約翰‧馮紐曼（John Von Neumann）在ENIAC的初步研究報告中，將ENIAC的基本構成元件區分為：計算組件（Arithmetic Unit）、控制組件（Control Unit）、記憶組件（Store/Memory）和輸入與輸出的組件（Input/Output Units）。這個基礎的建構概念，被稱為馮紐曼結構（Von Neumann Architecture），一直到今天還適用於所有的電腦。ENIAC於1946年，在科學家埃克脫和曼奇利的合作之下完成。整台機器約3公尺高，佔據了一個三百平方公尺的房間。這是第一台使用真空管的電腦，更被許多人認為是現代電腦的始祖。而ENIAC的改良型EDVAC（Electronic Discrete-Variable Automatic Computer），也成為後來用來研發氫彈科技的工具。

註 15：C. Wurster, *Computers* (Taschen GmbH, 2002) 8.
註 16：L. Manovich, *The Language of New Media* (MIT Press, 2001) 23.
註 17：C. Eames, *A Computer Perspective* (Harvard UP, 1990) 18.

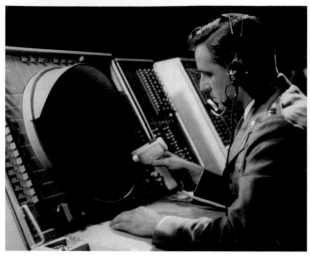
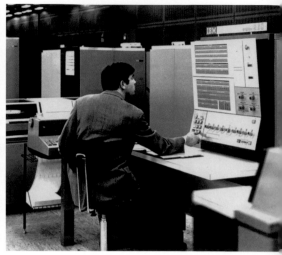

▲
利用光筆操作的旋風電
腦／資料來源：
Computer Museum
History Center（左圖）

▲
劃時代的IBM 360系統
（System/360）／資料來
源：IBM German GmbH
（右圖）

　　1951年，麻薩諸塞州的美國軍方研究單位林肯研究室（Lincoln Laboratory），發明了一台名為旋風（Whirlwind）的電腦。旋風電腦結合了全美的雷達站，用來引導戰鬥機與飛彈阻截敵軍。旋風電腦利用陰極射線管（Cathode-ray Tube, CRT）來標示目標物與軍機的位置。操控者利用光筆在螢幕上點選，而電腦控制的雷達系統，便會開始從事追蹤以及計算攔截點的工作。這種將資訊轉換成為圖像顯示給操作者的系統，讓旋風成為史上第一台擁有圖像介面（Graphic Interface）的電腦。美國軍方的重金投資，提升了電腦科技的發展，也促成大型電腦（Mainframe Computer）技術的成熟。然而電腦科技在民間企業界的普及化，則要歸功於計算機業界的巨人——IBM。

2-2. IBM的王朝

　　1951年，埃克脫和曼奇利為雷明頓‧蘭德公司（Remington Rand）研發了全世界第一台量產的商業電腦UNIVAC（Universal Automatic Computer）。雖然索價不菲，一台主機造價高達五十萬美金，就連一台搭配的印表機都得要價十八萬，但UNIVAC已經是當時民間企業公司唯一能夠負擔的大型電腦。1952年，IBM加入了生產大型電腦的行列，推出能夠在一秒鐘內執行一萬七千個指令的701型（MODEL 701）大型電腦。不到四年的時間，全美已然裝設有七十六台701型，在普及性上遠遠超過UNIVAC。（註18）1956年，IBM趁勝追擊，推出了世界第一台磁碟機RAMAC（Random-access Method of Accounting and Control），以五十個碟片來存放五百萬位元組（5 megabytes），取代了打洞卡與紙帶，革新了電腦的資訊儲存方

式。1957年，IBM更開發了電腦語言FORTRAN（Formula Translator），快速地成為1960年代最普遍的程式語言。1964年4月7日，IBM更推出了劃時代的360系統（System/360），以將主機與週邊設備分開的模組化架構，和容許客戶因應自身需求組裝與更新的銷售策略，快速地贏得了客戶的信任與忠誠度。IBM電腦每月的銷售量，因此暴增到上千台，造就了電腦市場的第一個奇蹟。靠著360系統，IBM佔據了當時全球65%的電腦市場，而360系統的規格，也成為工業標準，為全球將近90%的製造商所遵循和使用。

　　1960年代，電腦慢慢開始跨出政府機構、研究室與軍事單位，在銀行、機場等等地方出現。當然，在這個大型電腦統治的時代裡，電腦與一般人的日常生活仍然距離相當遙遠，但我們似乎已經可以隱約看見電腦化資訊社會的開端。馬丁‧葛林伯格（Martin Greenberger）教授在1964年的《大西洋月刊》（*Atlantic Monthly*）中曾經寫到：「有些保守的人士，預測電腦科技成長步調的減慢至少已經預測了有五年之久。難道那個成長的瓶頸就在不遠處了嗎？不會的，如果最近在電腦科技研究上的突破，有如我們這群人相信的那麼深具重要性的話，只要經濟與政治環境允許，這個突破，將會造成下一波的電腦普及。電腦設施和服務，將會擴展到全美生活的各個角落，延伸到家庭、辦公室、教室、研究室、工廠和各種行業裡。」葛林伯格教授所指的重要突破，就是當時剛剛起步的電腦網路之研究與開發，但在實現他的夢想之前，電腦科技還要邁過許多的門檻。

3. 數位藝術的源起

　　雖然數位藝術的起源可以回溯到1950年代，但由於早期電腦與相關器材體積龐大、操作困難、造價昂貴，因此電腦等相關器材等於是政府機構、大型企業和研究機構的專屬品，一般人根本無從接近或了解這種尖端科技。許多數位藝術的先驅者，都有科學或是數學家的背景，例如以程式語言創造電腦圖像的美國科學家麥可‧諾（Michael Noll）、以數位抽象幾何構圖聞名的德國數學家弗瑞德‧那基（Frieder Nake）和以電腦動態影像著稱的德國數學家賀伯特‧弗蘭基（Herbert Franke）等等，都是這種由科學跨入藝術領域的代表。此外，在這個時期由純藝術

註18：C. Wurster, *Computers* (Taschen GmbH 2002) 47.

領域踏入數位藝術領域的先驅者，則通常有長期與科技研究單位合作的經驗，例如在IBM研究室擔任駐村藝術家的動態影像藝術家約翰・惠特尼（John Whitney Sr.）、在史丹佛大學人工智慧研究室擔任訪問學者的數位藝術家哈羅德・科漢德（Harold Cohen）和在貝爾研究室（AT&T Bell Laboratories）擔任研究顧問的李莉安・史瓦茲（Lillian Schwartz）等等，都是這種學術交流的例子。以下將簡單介紹在拓荒者年代中，開始運用電腦科技創作的重要先驅者。

班・賴波斯基（Ben Laposky, 1914～2000）

美國數學家班・賴波斯基出生於1914年，他在1950年開始創作的「示波」系列，是現今有史可考最早的電腦藝術作品。利用自行組裝的真空管電腦，賴波斯基將在電場或磁場中偏轉的電子光束，打在示波器（Oscilloscope）的螢光屏上，再利用高速感光的底片（High-speed Film），來抓取電子光束所描繪出來的抽象圖案。他將這一系列的作品，稱之為電子抽象作品（Electronic Abstraction）。賴波斯基認為，雖然「示波」系列是單純的視覺呈現，但所表現出來的是，卻是音樂的韻律與節奏。他的創作概念，對後來的數位藝術家影響甚鉅。一直到今天，許多的數位藝術家與程式設計師，仍然廣泛地利用這種示波圖案（Oscillographic Image）

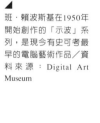

班・賴波斯基在1950年開始創作的「示波」系列，是現今有史可考最早的電腦藝術作品／資料來源：Digital Art Museum

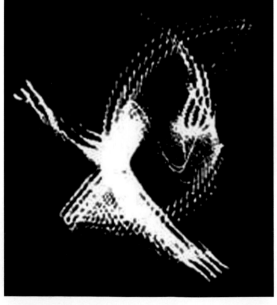

來表現音樂的旋律與動態。雖然許多探討科技或數位藝術的書籍，都沒有回溯到賴波斯基的作品，但無可否認的，「示波」系列是藝術大眾所接觸的第一件電腦藝術作品。根據賴波斯基的記載，從1952年到1975年之間，「示波」系列曾經以靜態（照片）或動態（影片）的模式，在全球各地展出過兩百一十六次，也曾經出現在一百六十二篇討論科技與藝術的文章之中。（註19）

▌賀伯特・弗蘭基（Herbert Franke, 1927～）

在1950年代，利用電子光束的流動來從事視覺藝術創作的，還有德國數學家賀伯特・弗蘭基。弗蘭基出生於1927年，他的早期作品，與「示波」極為相似，一直到1961年左右，隨著技術上的革新，他所創作的電子抽象作品逐漸成熟，在視覺上創造出一種絲質的纖細感，表現出抽象光舞特有的一股如真似幻的浪漫風情。弗蘭基將自己的作品稱之為「圖像音樂」（Graphic Music），並且認為這種類型的作品所蘊含的新美學，將有可能會成為豐富我們文化生活的重要一環。（註20）隨著電腦科技的演進，弗蘭基不停地革新作品的型態，透過軟體程式撰寫、互動技術甚至於3D立體繪圖，創造了許多以音樂為主題的作品。但他對數位藝術最大的貢獻，則是來自於學理上的研究與探討。弗蘭基於1971年出版的《電腦圖形學——電腦藝術》（Computer Graphics: Computer Art），是全世界第一本專門研究與探討數位藝術的書籍。

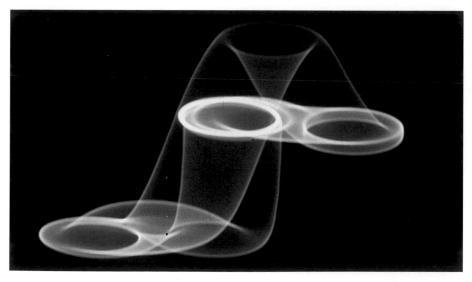

▲
賀伯特・弗蘭基將自己的電子抽象作品稱之為「圖像音樂」／資料來源：Digital Art Museum

▌約翰・惠特尼（John Whitney Sr., 1918～1996）

出生於1918年的美國藝術家約翰・惠特尼，是拓荒者年代之中，少數不具有科學或是數學背景，但卻投身數位藝術工作的實例。在第二次世界大戰期間，原

註19：R. Leavitt ed, *Artist And Computer* (Creative Computing 1976) 21.

註20：Ibid. 84.

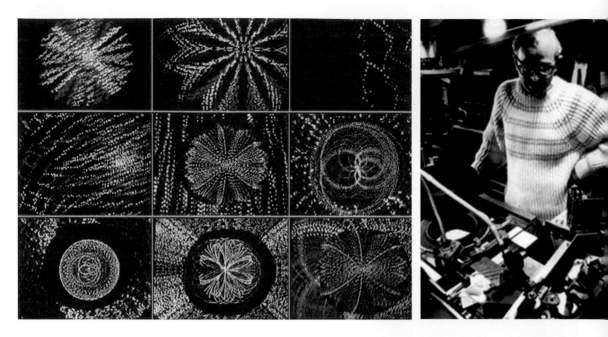

約翰‧惠特尼的數位動
畫作品〈數位合聲學〉
／畫面擷取：葉謹睿
（左圖）

約翰‧惠特尼利用M-5
防空機槍的電腦瞄準器
改裝，發明了世界上第
一台電腦動畫機／攝
影：Charles Eames
（右圖）

本學習電影的惠特尼，在美國拉克西空軍兵工廠（Lockheed Aircraft Factory）服務。經由這個機緣，他接觸到了美軍防空部隊用來瞄準的電腦裝備。這種機器快速運算拋物線並且將結果圖示化的能力，激發了他利用電腦來從事動畫創作的念頭。1959年，惠特尼將M-5防空機槍的電腦瞄準器改裝，發明了世界上第一台電腦動畫機，並且利用這種機器，在1961年完成了一部名為〈目錄〉（Catalog）的電腦動畫。〈目錄〉結合了許多當時罕見的電腦動畫特效，雖然在純藝術的領域裡，未能夠造成即時的迴響，但很快地就為商業藝術圈所吸收，在電影中大量出現。1966年，惠特尼成為IBM藝術村的第一位駐村藝術家，利用當時尖端的360系統，創作出「矩陣」（Matrix）系列、〈阿拉伯式花飾〉（Arabesque）等作品，以萬花筒式的絢爛，成為了幻覺藝術時期（Psychedelic Art）的動畫作品代表。

▌弗瑞德‧那基（Frieder Nake, 1938～）

　　弗瑞德‧那基出生於1938年，在1963年開始以電腦從事藝術創作，1967年於德國斯圖加特大學（University of Stuttgart）取得數學博士學位後，赴加拿大多倫多大學從事關於電腦圖像及藝術的博士後研究工作。1972年回到德國，在柏門大學（University of Bremen）教授圖像資訊處裡以及電腦互動系統。那基主要研究數學

與美學間的關聯性，在1974年出版了《資訊處理之美學》（*Ästhetik als Informationsverarbeitung*），成為第一本探討資訊社會新美學的專門書籍。而這種以數值運算與資訊處裡為視覺藝術創作基礎的手法，不僅是那基個人所追求的方向，同時也成為許多早期數位藝術家的重要創作理念。

透過程式的撰寫與電腦的運算，麥可·諾創造出與蒙德里安畫作如出一轍的圖像／畫面擷取：葉謹睿

麥可·諾（Michael Noll, 1939～）

麥可·諾出生於1939年，於1961年開始在位於美國紐澤西州的貝爾研究室工作，主要從事電話通訊方面的研究工作。在1962年前後，開始運用電腦技術從事藝術創作。諾的早期作品，與現代主義繪畫的關係非常直接。1964年的〈用線構成的電腦構圖〉（Computer Composition with Lines），透過程式的撰寫與電腦的運算，諾創造出與蒙德里安畫作如出一徹的圖像。1965年的〈高斯——二次方程式〉（Gaussian-Quadratic），以高斯變數為橫軸、依據二次方程式來計算縱軸，找出一百個點，再以九十九條直線將之連結起來，創造出麥可·諾認為在比例上與畢卡索之〈Ma Jolie〉一作相近的構圖。除了靜態作品之外，諾在1965年創作了名為〈電腦芭蕾舞〉（Computer-Generated Ballet）的動畫，在1968年也曾經將數位動畫技術，運用在電視與電影的片頭製作之上。也許是因為作品主題與主流藝術較為接近，麥可·諾被許多人公認是第一位數位藝術家。

查理斯·蘇黎以類比電腦仿效克利的素描作品／資料來源：Charles Csuri

查理斯·蘇黎（Charles Csuri, 1922～）

查理斯·蘇黎出生於1922年，在1963年自行組裝了一台類比電腦，專門用來複製和轉化克利、畢卡索、哥雅等大師的作品。這些作品基本上是屬於一種對傳統美學的依賴，但幾乎所有的媒材或是工具剛出現的時候，都會經過這種仿效的階段。蘇黎在1964年開始接觸數位電腦系統，也開始學習程式撰寫。對於電腦語言運算與規則系統的著迷，促使他加入演算家團體（Algorist Group），

▲
查理斯‧蘇黎以運算來
模擬色彩、質感、光線
等視覺元素的「演算繪
畫」（Algorithmic
Paintings）系列，是早
期3D立體圖像作品的代
表／資料來源：Charles
Csuri

開始以數學運算為基礎來從事藝術創作，重要的突破包括有他稱之為〈雕塑圖像〉（Sculpture Graphic）的電腦3D作品，以及稱之為〈即時互動物體〉（Real-time Interactive Object）的互動作品。蘇黎以運算來模擬色彩、質感、光線等視覺元素的「演算繪畫」（Algorithmic Paintings）系列，也成為了早期3D立體圖像作品的代表。

喬治‧那斯（George Nees, 1926～）

同樣以數值運算為創作基礎的，還有出生於1926年的德國數位藝術先驅喬治‧那斯。以1968年的〈混亂的方格〉（Würfel-Unordnung）為例，那斯撰寫了一個簡單的電腦程式，企圖以視覺來呈現規律數值與隨機數值之間的關聯性。一方面，程式中第4到第15行的QUAD功能，以運算繪製出同樣大小的等邊正方格，另一方面，第9和第10行的兩個隨機亂數J1和J2，則會影響和調整每一個方格的位置與角度。另外兩個漸進數值P和Q，不停增加位置和角度變化的劇烈程度。程式執行的結果，顯示出正方格由規則排列起首而逐漸陷入混亂的狀態。

4. 拓荒者年代的數位藝術環境

幾乎所有的藝術運動，都是因為幾件與其相關的優秀作品，以及幾位將其帶上檯面的傑出人士，而為眾人所熟記。那些展現出一種潮流式的熱衷，卻沒能夠創造出優秀作品的時尚或運動，相對就只能留下少許的痕跡。但，從1950年代初期開始，卻有兩個世界性的藝術運動，成為這個模式之外的特例。這兩個運動沒有任何代表性的傑作，但它們在社會及藝術上，卻都深具獨特的重要性。其中第一個運動就是「詩畫」（Concrete Poetry），而第二個，就是「電腦藝術」（Computer Art）。（註21）

<div align="right">傑西亞‧雷查得（Jasia Reichardt），前倫敦當代藝術中心執行長，1971年</div>

在數位藝術發展初期，創作者所關心與運用的，大多都是數位科技最原始的本質。但這種具有強烈科學基礎的創作動機與意圖，並不是一種容易理解的觀念，也與當時主流藝術圈所關心的議題大異其趣。這種作品既無法以傳統的美學思維來評斷，又不能和前衛藝術的顛覆與突破一概而論，有時甚至還無法直接透過視覺來理解作品的精髓，所以經常讓觀眾、藝評家和藝術史學家感到無所適從，也造成了早期數位藝術與當時主流藝術精神的脫軌與疏離。而數位藝術工作者所具有的科學家與藝術家雙重身份，更進一步讓數位藝術在認知與定位上產生邊緣化的現象。這一群數位藝術先驅者，也就這麼游移在藝術與科學的夾縫裡，處在一個似是而非的灰色地帶。

1965年，麥可‧諾在紐約Howard Wise藝廊，策辦了全美第一個數位藝術展。因為當時許多參與展覽工作的人，並不認為電腦作品可以稱之為是「藝術」，因此麥可‧諾避免了直接相關的字眼，將該展取名為「以電腦創作的圖片」（Computer-Generated Pictures）。（註22）賀伯特‧弗蘭基在1985年的一篇專文中提到：「幾年之前，若要討論電腦繪圖對於藝術與社會的影響，會被認為是件十分荒唐的事。儘管電腦繪圖早已經在重要的科技領域中被採用，但它對於社會以及藝術的影響則仍未被察覺。那些少數以電腦為藝術創作工具的人，則被視為是圈外人。他們的

註 21：J. Reichardt, *The Computer in Art* (London: Studio Vista, 1971).
註 22：M. Rush, *New Media in Late 20th-Century Art* (Thames & Hudson 1999) 172.

實驗，讓電腦跳脱出原本單純的功能，但卻一直無法得到藝術圈的認可。」(註23) 回憶起早期創作經驗時，數位藝術家保羅·布朗（Paul Brown）在1996年的論述中曾經這麼説：「過去二十五年來，電腦一直是一個禁止使用的媒材。沃荷或是霍克尼（Hockney）這種成名的藝術大師可以用電腦創作，但對於默默無名的年輕藝術家而言，使用電腦就像是與死亡接吻。在1970年代中期，我是一個得過重要獎項與委任創作的年輕藝術工作者。有人介紹我認識了一位重要的藝評家，這位藝評家大大地讚許了我的作品。但我犯下一個天大的錯誤，當我提及運用電腦創作的事實之後，這位藝評家不可置信地問到：『你説這些是電腦做的嗎？』而：『我一直就覺得這些作品有些冷硬』，則是他臨走前所丟下的最後一句話。」(註24)

在數位藝術剛開始發展的前二十年，雖然它從未正式被主流藝術圈所接受。但紮根的工作已經悄悄地開始了。1959年，「示波」系列首次在維也納的藝術展覽中出現。1965年2月，弗瑞德·那基和喬治·那斯（George Nees）在德國斯圖加特策劃了全世界第一個數位藝術展覽。同年4月，諾在紐約Howard Wise藝廊策辦了全美第一個數位藝術展。1968年，倫敦當代藝術中心策劃了「電腦與藝術」（Computer and Art）的特展。其後兩年之間，英國、美國及日本，都開始相繼有數位藝術團體成立。1969年，那斯也完成了全世界第一份討論數位藝術的博士論文研究與報告。

綜觀早期的數位藝術作品，由於必須克服許多技術上的瓶頸，因此在藝術性上的展現往往不及在技術性上的突破來的重要。他們的處境，其實就如同文藝復興時期的藝術家一樣，在藝術創作的同時，還必須要研究和了解顏料、工具和器材的製作與開發。那基在評析自己早期作品時坦承：「從一般的標準來看，我們並不能稱它們為具有原創性的藝術作品，但，它們可以被視為是提供新發明與藝術創作利用的一些元素。」(註25) 無論從今天的眼光來看，數位藝術拓荒者年代裡作品的境界如何，它們畢竟都是先驅者在一個沒有所謂「數位藝術」的時代，用勇氣和眼界，為後世的藝術家所開啟的一道門。

註 23：H. Franke, "The New Visual Age: The Influence of Computer Graphics on Art and Society," *Leonado* 18.2, 1985: 105.

註 24：P. Brown, "An Emergent Paradigm," *Periphery*, No. 29, Nov. 1996.

註 25：H. W. Franke and H. S. Helbig, "Generative Mathematics: Mathematically Described and Calculated Visual Art,"*Leonardo* 25.3/4, 1992: 291-294.

數位藝術的個人電腦紀元

1.前言

如果世界上只有處理大型企業資訊、市政管理和都會電話交換能力之大型電腦，也許我們今天根本不需要去思考藝術與科技之間的關係。（註26）

漢斯─彼得‧史瓦茲（Hans-Peter Schwarz），《媒體藝術史》（*Media Art History*）

1970年代之前，雖然電腦已經被少數科技藝術家運用在創作之上。但，一方面礙於主流藝術圈對於利用機器創作的作品，大多抱持著觀望與保留的態度。二方面，早期從事數位藝術工作的人，大半是以科學及數學為出身背景。因此，在數位藝術發展的初期，藝評家常以「冷酷」、「不友善」或「缺乏人性」為理由，將數位藝術擱在科學與藝術之間的尷尬地帶。更重要的是，由於大型電腦體積龐大、造價昂貴，不僅當時的藝術工作者對電腦科技缺乏了解，社會大眾也對電腦十分陌生。

對於新興藝術媒材而言，普及性往往是發展與突破的關鍵。經由廣泛大眾的參與和接觸，就容易觸發新的概念與創作手法。1967年新力公司（SONY）推出的PortaPak，讓手持家用錄影機普及化，也引領出錄影藝術百花齊放的今天。而數位藝術風起雲湧的引爆點，則要回溯到1970年初期。在此之前，就連生產電腦的廠家，都尚未意識到即將來臨的數位風暴。1943年，IBM公司董事長華特生這麼說過：「我想世界上的『電腦市場』，大概總共需要五台電腦。」1977年，迪吉多公

註 26：H. Schwarz, *Media Art History* (ZKM | Center for Art and Media Karlsruhe, 1997) 61.

司（Digital Equipment Corporation）創始人肯尼斯・歐森（Kenneth Olsen）也曾經認為：「沒有人有任何理由想要在家裡有一台電腦。」[註27] 時間證明了電腦的應用與發展，是遠遠地超出了這些廠商和業界人士所能夠想像的範圍。今天，不僅家家戶戶都有電腦，而且，許多家庭還擁有不只一台。

2. 個人電腦的興起與普及

2-1. 迷你電腦（Microcomputer）的誕生

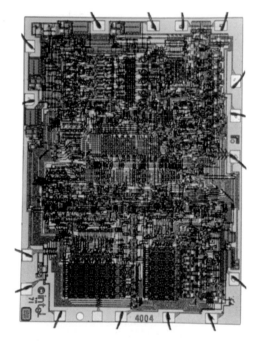

Intel公司在1971年研發出來的4004型（Model 4004）微處理機（Microprocessor），首先以半導體（Semiconductor）科技，掀開了電腦科技向家庭與個人市場攻城掠地的序幕。三年之後，該公司再度推陳出新，在1974年推出比4004型快二十倍的8080型微處理機（運算時脈 2MHz）。同年，MITS公司所發明的Altair 8800，以三百九十五美元的價格問世，成為世界上第一台在價格與體積上都符合市場要求的迷你電腦。

Altair迷你電腦，並不包括鍵盤與螢幕，此外，購買者還需要自行將元件組裝起來。儘管如此，Altair 8800仍然在電腦市場上獲得空前的成功，在短短的三個月之內賣出四千餘台，也吸引了許多公司相繼投入，企圖分食這塊新開發的大餅。其中包括有Intel公司的工程師自行組成的Zilog公司、美國的Commodore公司以及英國的Sinclair公司等等。隨著電動玩具軟體的問世，迷你電腦更猶如大火燎原般地開始在家庭中以娛樂中心的角色出現。以美國Tandy公司的TRS-80為例，在剛推出的第一個月，就賣出了一萬台。1970年代的後半葉，電腦市場一片欣欣向榮，成為群雄並起、百家爭鳴的戰國時代。亂世出英豪，微軟（Microsoft）以及蘋果電腦（Apple），也就是在這個時期躍上檯面，成為日後主導電腦市場的兩大公司。

2-2. 蘋果電腦的傳奇

1976年，電腦工程師史蒂芬‧渥斯奈克（Steven Wozniak）和史蒂夫‧賈博斯（Steve Jobs），在車庫裡親手組裝了蘋果一號。這台用木板作機殼，可外接電視機為螢幕的電腦，在美國電腦展中引起眾人的矚目，卻未能夠在實質銷售量上得到等值的迴響。（註28）一年之後，渥斯奈克和賈博斯推出劃時代的蘋果二號（Apple II），以灌模方式製作的塑膠殼來減低製作成本；用開放式的結構（Open Architecture）來增加硬體插卡擴充的能力；結合文書套裝軟體來簡化操作程序與增加功能性。這三個特質，讓蘋果二號真正成為「個人化」的娛樂與工作站，在市場上造成前所未有的轟動。蘋果二號的各種機型，在1977年4月到1993年11月之間，連續生產了十六年又七個月，是電腦史上生產期最長的一個機種，因此許多人也視蘋果二號為世界上第一台成功的個人電腦（Personal Computer）。（註29）蘋果二號的流行，讓蘋果電腦

劃時代的電腦蘋果二號（Apple II）／資料來源：Computer Museum History Center

公司隨之快速地竄起，以超過25%的市場佔有率，儼然成為電腦業界中的第一品牌。在1982年之前，領導與主宰著個人電腦市場的走向。但，蘋果電腦公司之後所推出的各型電腦，包括Apple LISA和麥金塔（Macintosh），雖然設計精良，卻在微軟與大型電腦業界巨人IBM聯手掀起的價格戰中節節敗退，逐漸失去市場佔有率，慢慢轉型成為高品質但無法達到普及的專業個人電腦。

2-3. 微軟的霸權

1975年2月，保羅‧艾倫（Paul Allen）和比爾‧蓋茲（Bill Gates）完成了第一套為個人電腦撰寫的BASIC程式直譯器（Translator），並且將它賣給MITS公司，也揭開了微軟在軟體工業中霸權的序幕。1977年，微軟進一步與Intel公司、Tandy公

Intel公司在1971年研發出來的4004型（Model 4004）微處理機（Microprocessor）／資料來源：Intel German GmbH（左頁上圖）

MITS公司所發明的電腦為Altair 8800／資料來源：Computer Museum History Center（左頁下圖）

註 27：C. Wurster, *Computers* (Taschen GmbH, 2002) 44, 132.

註 28：S. Veit, *Stan Veit's History of the Personal Computer* (Worldcom, 1993) 89－98.

註 29：S. Weyhrich, "Pre-Apple History." 15 May 2003. <http://apple2history.org/history/ah01.html>.

司和蘋果電腦公司等等硬體廠商合作,撰寫BASIC、FORTRAN、COBOL、Pascal等等程式語言之直譯器和編譯器(Compiler)。在1979年,微軟的年度銷售額已達到四百萬美金,軟體巨人開始逐漸茁壯。

　　1969到1982的十三年間,大型電腦業界巨人IBM在反托拉斯法(Antitrust Law)的訴訟纏身之下,逐漸陷入危機。(註30)1981年,IBM總裁約翰‧歐寶(John Opel)決定轉戰個人電腦市場,並且與微軟公司簽約,讓他們包辦所有的作業系統與套裝軟體。1981年8月,IBM正式加入個人電腦戰場,搭配微軟的MS-DOS操作系統,推出該公司的第一台個人電腦。IBM企圖以工業標準的現成零件、完全開放的架構,來增加生產速度與爭取市場。但這個決策,同時也讓所有其他廠家都能輕易地生產出相容的產品。一時之間,Compaq、Dell和Gateway等等公司,全部都開始以IBM電腦為藍圖,紛紛推出更廉價的機種。這個有如脫韁野馬的IBM電腦仿效風潮,把堅持原創的蘋果電腦扯下個人電腦的王位,卻也讓IBM公司本身陷入僵局。他們花下時間與金錢研發出來的電腦架構,在二十年之內強佔了90%的個人電腦市場,可是大多數人購買的都不是較為昂貴的IBM PC,而是其他公司的廉價相容產品,因此該公司在1991年嚐到了四十五年以來首度的年度銷售額負成長。鷸蚌相爭,漁翁得利。1980年代,個人電腦的硬體市場烽火齊天,可是不管誰家做的電腦,只要用的是IBM電腦架構,大多都會搭配微軟所撰寫的軟體程式,1982年,已經有五十家個人電腦公司,向微軟買下MS-DOS的使用權。微軟公司也在1990年,以十一億八千萬美金的年度銷售額,穩坐世界軟體工業的第一把交椅。

3. 個人電腦與應用軟體對數位藝術的影響

　　如果沒有應用軟體,個人電腦就算能普及,在不諳程式語言的一般大眾手裡,也不過是一台遊樂機,而無法應用在實務工作之上。應用軟體與個人電腦的結合,起始於蘋果二號的年代。

　　1979年,第一個電子試算表(Spreadsheet)軟體VisiCalc以及第一個電腦文書處理軟體Wordstar(Micropro公司),讓蘋果二號登堂入室,成為個人工作站的代表,也掀起了應用軟體的風潮。1980年,英國Quantel公司推出繪圖軟體Paintbox;1983年,微軟推出自己的文書應用軟體Word;1985年,Aldus公司推出排版軟體

PageMaker；1987年，Adobe公司推出向量式繪圖軟體Illustrator，Quark公司也同時推出排版軟體QuarkXPress；1990年，Adobe公司推出影像處理軟體Photoshop。至此，幾乎今天所有的重要平面出版軟體都已經在市場上出現，以摧枯拉朽的氣勢，讓平面影像製作與排版流程完全改觀。從這個時候開始，藝術家無須學習程式撰寫，只要雙眼看著螢幕、右手持著滑鼠，就能夠享受無邊的創作自由。誠如波士頓電腦藝術公司（Boston Cyberart Inc.）創始人喬治・法菲爾德（George Fifield）所言：「在無摩擦力與地心引力的電腦記憶空間中，藝術家有能力來輕鬆地改變與結合影像、濾鏡和色彩，這賦予了他們一種以往想像不到的影像創作自由。」(註31) 然而這種自由，也在個人電腦的紀元裡，催化了數位藝術創作的第一個高峰。以下將分為兩大類，介紹這個時期的數位藝術作品。

3-1. 以攝影為基礎的數位影像作品

個人電腦紀元的數位藝術作品之中，最搶眼的便是充分利用應用軟體，結合攝影技術，改造、創造甚至捏造事實，玩弄影像誠正度，讓視覺成為一種欺騙的數位影像作品（也有人稱之為數位攝影（Digital Photography），但我認為這樣的稱呼感覺上較為狹隘，因此採用數位影像（Digital Imaging）一詞）。以下將列舉出這種作品類型的早期代表藝術家，並且且將他們的作品，作一點簡單的介紹。

▌南西・布爾森（Nancy Burson, 1948～）

南西・布爾森出生於1948年，在1980年代開始從事虛擬肖像作品的創作。波斯天文學家和詩人歐瑪爾・海亞姆（Omar Khayyam）在《魯拜集》（*Rubaiyat*）中曾說：「我們將世界打成碎片，然後改造成為接近心之所嚮的形狀。」(註32) 而這個想法，正貼切地形容著布爾森的數位藝術作品。以1982年的〈美麗的合成物之二〉（Second Beauty Composite）為例，布爾森將珍・芳達、黛安・基頓等等5位著名女星的面貌分解，再利用電腦重組成為一個完美女性形象的典型。同年的〈人類〉（Mankind）一作，更是向前推進了一大步，萃取五色人種的長相特徵，再依

註 30： M. Flint, *Microsoft History*. 15 May 2003 <http://www.geocities.com/free2subj/msnist.html>.
註 31： M. Rush, *New Media in Late 20th-Century Art* (Thames & Hudson, 1999) 168.
註 32： V. Flusser, *Photography after Photography* (OPA, 1996) 150 — 153.

▲
南西‧布爾森1982年的
藝術作品〈人類〉／資
料來源：Institute of
Contemporary Art,
Philadelphia

據種族人口比例來決定比重，組成一個代表全人類的面孔，利用電腦科技，讓「世界一家」從四個字變成一張看似合情合理卻又不倫不類的臉。二十多年來，南西‧布爾森持續人種、性別以及視覺認知方面的創作和研究，堪稱為美國早期數位影像藝術的代表藝術家之一。

▌威李‧伊科斯波特（Valie Export, 1940～）

澳州藝術家威李‧伊科斯波特出生於1940年，1960年赴維也納學習藝術。在初期，伊科斯波特對結構主義產生興趣，而後開始接觸攝影，並且開始嘗試表演、影片以及裝置等等型態的藝術創作。伊科斯波特最為膾炙人口的，就是前衛影片作品，她將這些作品稱為「擴張電影」（Expended Cinema），以反藝術的顛覆性著稱。伊科斯波特在1989年創作了一系列的數位影像作品，延續她表演藝術作品中帶有的女性主義思想，利用空間以及形體在視覺上所造成的分裂及衝突，來將女性形象複雜化，是早期數位拼貼（Digital Collage）作品的代表。

▌艾利恩‧弗列雪（Alain Fleisher, 1944～）

相對之下，法國藝術家艾利恩‧弗列雪的作品在表現上便俏皮許多。弗列雪出生於1944年，學生時代主修文學及語言學。曾經嘗試影片、雕塑及攝影等各種型態的藝術創作。在1995年，弗列雪完成了一系列名為〈玩弄規則〉（Playing with the Rules）的數位影像作品。以各種運動競技場地為主體，運用數位影像技術，破壞了每一個遊戲的規則。乍看之下平凡無奇的照片，細看之下卻充滿了種種不合理。如手球場中扭曲的邊界線，在跑道正中央擋路的大樹等等，把破壞運動比賽的規則，轉化成一場與視覺較勁的比賽，也表現出人們初次擁抱數位影像科技魔力時，對於影像誠正度所產生的質疑。

▌李小鏡（1945～）

李小鏡於1945年出生於四川重慶，1949年隨著家人遷移赴台，1970年赴美深造，進入費城藝術學院主修電影和攝影。1992年，李小鏡買下了他個人的第一台

▲
李小鏡的「夜生活」系
列展出於紐約OK Harris
藝廊／資料來源：李小
鏡

麥金塔電腦Quadra 950，並且開始自修如何運用PhotoShop軟體來從事數位影像製
作。首先嘗試的，便是由自己所熟悉的文化傳統中汲取靈感。以人畜之間的生死
輪迴觀念為軸心，創作了1993年的「十二生肖」系列（Manimals）、1994年的「審
判」系列（Judgement）、1995年的「緣」系列（Fate）以及1996年的「108眾生像」
系列（108 Windows）等。李小鏡以中國神話為基礎的數位影像作品，充分利用數
位影像的柔軟度和可塑性，針對模特兒的特徵進行誇張、扭曲或是變形，像是捏
陶土一般，慢慢找出隱藏在人類外貌之下的獸性。李小鏡在2000年前後開始跨出
以神話想像為主的創作，2001年「夜生活」（Night Life）及2004年的「成果」
（Harvest）系列（見次頁圖），開始朝現代甚至於未來的世界的幻想作探索。

▎因納茲・凡・藍斯委爾迪（Inez Van Lamsweerde, 1963～）

因納茲・凡・藍斯委爾迪於1963年出生於阿姆斯特丹。1985年於阿姆斯特丹
VOGUE服裝設計學院畢業，同年進入阿姆斯特丹Rietveld藝術學院主修攝影。1990
年代初期開始結合數位影像製作及攝影，創作了「最終幻想」系列（Final
Fantasy），重新審視將兒童套上成人審美觀之後所隱含的疑慮與問題。以〈溫蒂〉
（Wendy）以及〈克勞蒂亞〉（Claudia）等作品為例，因納茲・凡・藍斯委爾迪利
用電腦，天衣無縫地把成年男子的嘴，移植到小女孩的臉上，取代女童原有的童
真。由於結合技巧的細膩與精良，乍看之下並無法察覺這是經過扭曲的數位圖
像，只是感到一股莫名的不尋常感。這種手法，在精神上點出了男性價值觀霸道

李小鏡「成果」系列中的〈面具〉／資料來源：李小鏡（上圖）

李小鏡「成果」系列中的〈等待〉／資料來源：李小鏡（下圖）

地掩蓋了女童原有聲音的想法，而在型態上又有別於一般數位影像作品的張牙舞爪，讓科技的運用成為一種隱性的元素。藍斯委爾迪1990年代中期以後的代表作品，包括有1990年代末期的「我」（Me）系列以及1999年的名作〈我熱情地吻著凡諾德〉（Me Kissing Vinoodh Passionately）等等。

▌奇斯・卡替漢（Keith Cottingham, 1965～）

　　1965年出生的奇斯・卡替漢，在1983年至1989年間，曾經於舊金山電腦藝術中心、舊金山大學以及舊金山電腦藝術學院學習素描、繪畫、攝影以及跨領域創作等等課程。卡替漢將自己的作品劃分成為三個階段，其中包括1990年至1992年的身份探索時期（「虛構肖像」系列）；1993年至1999年的歷史與保存時期（「歷史重新運用」系列）；2000年以後的未來時期（「未來預先使用」系列）。與其他數位影像藝術家相較，卡替漢最特別的地方，在於他的作品並不是李小鏡的捏造、南西・布爾森的重組或者是納茲・凡・藍斯委爾迪的修飾，他所擅長的，是一種從根本開始的無中生有。以「虛構肖像」系列（Fictitious Portraits）為例，卡替漢從素描開始、再進一步以蠟做出立體模型，最後才運用貼圖技術舖上一層皮膚，完成用眼睛完全無法分辨真偽的三個虛擬男孩，藉此象徵所謂的身份以及自我認知，都是可以創造出來的產物而非真理。而他後來的作品，則開始虛構史實甚至於開始建構未來世界。

▲
因納茲・凡・藍斯委爾迪的作品常帶有強烈的設計感／資料來源：Inez Van Lamsweerde（上圖）

▲
因納茲・凡・藍斯委爾迪的作品〈溫蒂〉／資料來源：Institute of Contemporary Art, Philadelphia（下圖）

奇斯‧卡替漢的網站，
記錄了「虛構肖像」系
列從素描、蠟模型一直
到電腦貼圖的創作過程
／畫面擷取：葉謹睿

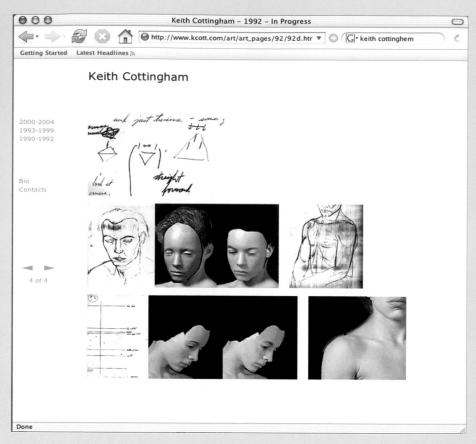

▌陳界仁（1960～）

　　陳界仁於1960年出生於臺灣桃園，從1996年開始，以電腦修改歷史刑罰照片的方式創作。早期作品包括有1996年的〈本生圖〉、1997年的〈法治圖〉、1998年的〈連體魂〉、1998年的〈恍惚像〉以及1999年的〈瘋癲城〉等等。陳界仁在創作自述中表示，真正吸引他的，是歷史圖像中模糊的身份和情感。陳界仁對於歷史圖像的回收使用和再造，將殘酷、苦痛和死亡從事件之中抽離出來，提升到如夢似幻的詭麗境地，凝聚成為極具張力的視覺影像作品。陳界仁曾經代表台灣參加聖保羅雙年展、威尼斯雙年展、里昂雙年展、光州雙年展等等國際藝術展覽。除了平面影像作品之外，在2002年也開始嘗試以動態影音裝置的形式創作。

▌張宏圖（1943～）

　　大陸旅美藝術家張宏圖出生於1943年，1982年移民紐約，以運用毛澤東圖像

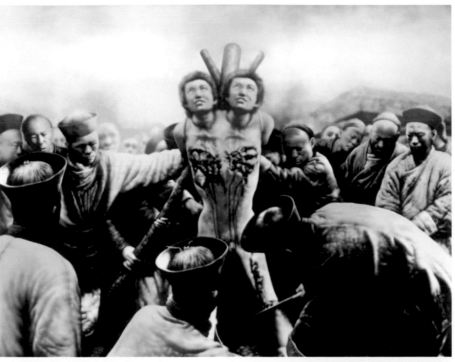

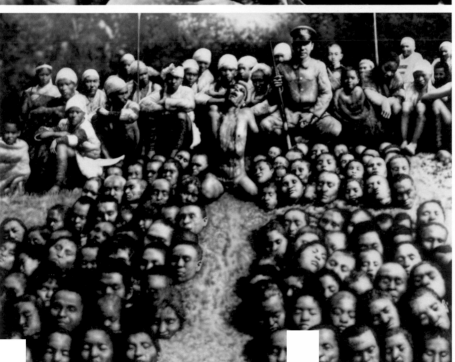

陳界仁的數位影像作品
〈本生圖〉／資料來源：
陳界仁

陳界仁的數位影像作品
〈法治圖〉／資料來源：
陳界仁

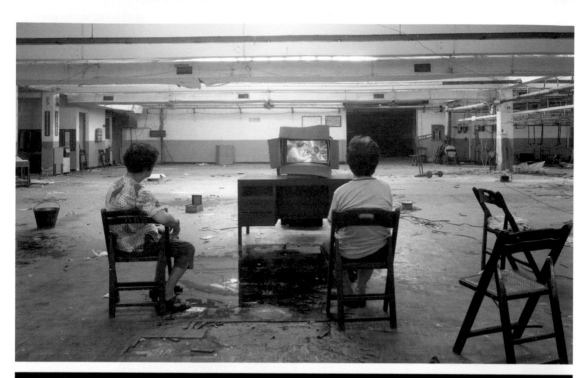

的觀念藝術作品著稱。在1998年，張宏圖也曾經利用數位科技，虛擬了一套莫須有的「史料」。這套名為「佳士得拍賣目錄扉頁」（Pages of Christie's Catalog）的系列作品，將漢朝青銅器與麥當勞餐具結合；將可口可樂汽水瓶與明代青花瓷器結合；將唐三彩與毛澤東像結合，利用逼真的虛擬影像，造成了時空的混淆與用途上的錯亂。張宏圖並不自認為是數位藝術家，但他對於數位科技在純藝術上的運用，卻有著絕對的正面看法。在「佳士得拍賣目錄扉頁」的創作自述中，張宏圖如此寫到：「人說如果你是一個畫家，你控制手臂、而手臂控制畫筆，因此，畫筆就是你心靈的延伸。現在除了畫筆之外，我手上又擁有了滑鼠，而滑鼠控制電腦以及其中人們所發明的各種軟體程式，這是多麼棒的一種延伸啊！」個人電腦

▲
張宏圖的「佳士得拍賣目錄扉頁」系列／資料來源：張宏圖
（本頁三圖）

漢青銅食具一組

明青花纏枝蓮童子戲竹馬小口可樂汽水瓶

與應用軟體的普及，讓各種型態的藝術家都有機會開始運用數位科技，張宏圖的「佳士得拍賣目錄扉頁」，便是運用普及科技來輔助創作、擴張個人藝術範疇的實例。

▲
陳界仁2003年的〈加工廠〉／資料來源：陳界仁（左頁上圖）

▲
陳界仁2002年的三頻道錄影裝置作品〈凌遲考：一張歷史照片的迴音〉／資料來源：陳界仁（左頁下圖）

▌李莉安・史瓦茲（Lillian Schwartz, 1927～）

李莉安・史瓦茲於1927年出生於美國俄亥俄州，在大學畢業之後棄醫從藝，專心地到世界各地學習藝術創作。曾經遠赴日本學習水彩以及木刻版畫，也曾師承美國藝術家喬・瓊斯（Joe Jones）學習油畫，也曾經於著名的貝爾研究室

李莉安‧史瓦茲的〈蒙娜／李歐〉，比對蒙娜麗莎與達文西本人／資料來源：Lillian Schwartz

（AT&T Bell Laboratories）擔任研究顧問，主要參與關於視覺圖像認知的研究工作。史瓦茲最為人所稱道的作品，是她在1987年所創作的〈蒙娜／李歐〉（Mona/Leo），以擅長的影像比對與分析工作，推論我們今天所看到的蒙娜麗莎的面貌和微笑，並不屬於剛開始構圖時所使用的模特兒，而是屬於畫家達文西本人。史瓦茲的其他作品包括解構馬諦斯之構圖以及拼貼創作的手法的〈我看馬諦斯之舞與莫迪利亞尼之裸女〉（Dance of Matisse and Modigliani's Nude Observed by Me）；解析達文西在透視法與構圖的〈最後晚餐的分析〉（Last Supper Analysis）；探討法國畫家費爾南‧勒澤的設色技巧與方式的〈向勒澤致敬〉（Homage to Léger）等等。與其他前面介紹過的數位影像藝術家相較，史瓦茲作品的精神是一種理性、科學的分析，與純粹的視覺藝術作品有相當的差距。算是這個時代結合攝影的數位影像藝術作品中，比較獨特的一個典型。

小結

　　利用數位影像處理技術，扭曲、竄改甚至於創造現實的藝術作品，隨著個人電腦的普及很快就成為了數位藝術的大宗。除了以上介紹的幾位藝術家之外，紐約藝術家勞倫斯‧賈托（Laurence Gartel）從1990年開始創作的數位拼貼系列作品、蘇格蘭藝術家凱龍‧科恩（Calum Colvin）在1993年創作的「七大罪」（Seven Deadly Sins）系列、安東尼‧阿季（Anthony Aziz）和山米‧庫齊爾（Sammy Cucher）在1994年共同創作的「劣生學烏托邦」系列等，都是這種類型的數位藝術作品。

　　對於數位影像技術在藝術與文化上的影響，台灣媒體藝術創作者以及評論家姚瑞中，曾經在〈數位攝影新趨勢〉一文中如此表示：

　　近年來，數位攝影機的流行不但帶動了全民攝影之風潮，也形成了無所不在的影像社會，拜科技之賜，以往需要繁瑣手工的放大技術已讓位給圖像輸出，通過數位化技術的便捷，攝影不再是專業人士的工具，技術也不再高不可攀；除了日常留念性質頗強的紀錄功能外，當代藝術中以電腦合成修片的影像作品也蔚為風潮，在此起彼落的藝術展覽中屢見不鮮……時至今日，社會的編制原則已不再只是生產，取而代之的是由電腦數位化、資訊媒體，以及依據「符碼」與「模型」而形成的社會組織，正逐步收編生活中所有一切，並慢慢由其支配及掌控；因此，符號本身不再只是符號而已，而且進一步擁有了自己的生命，並建構出一套嶄新的社會秩序。推衍至當代社會中，影像本身的存在已從「再現現實」、「扭曲現實」到反映「失落的現實」，轉入至一種「超越的現實」。而這一切都指向對完美世界的嚮往，但完美世界也意謂著世界的結束與毀滅，美好的烏托邦也宣示了意義的終結與消失；因此，數字攝影中的時空在此靜止，它的存在本身就是一個奠基於失落的幻覺，或可說是一個「超烏托邦」（Hyper Utopia）！[註33]

　　整體而言，數位影像作品，在1990年代幾乎成為數位藝術的同義詞。麥克‧若虛（Michael Rush）在1999年出版的《20世紀末的新媒體藝術》（*New Media in Late 20th-Century Art*）一書中寫到：「數位藝術是用來指稱以電腦來協助從事影像

註33：姚瑞中，〈數位攝影新趨勢〉，成言藝術，2005年8月14日 <http://www.be-word-art.com.cn/no17/document16.htm>.

製作的一個名詞。」(註34) 這個界定法在今天看起來，當然是令人驚愕地狹隘，但由此可見，數位影像作品在這個階段，幾乎完全掩蓋了其他型態的作品，成為個人電腦時期數位藝術作品的代表。這種優游於真實與虛幻之間的數位影像作品，到了2000年以後仍然持續發展。台灣藝術家洪東祿、袁廣鳴、吳天章、楊茂林以及林欣怡等等，也都曾經嘗試延續這種創作傳統，運用數位影像處理技術，來建構虛擬的情境或環境。

此外，值得我們特別注意的是，從以上列舉出來的藝術家簡歷，我們就可以發現在個人電腦紀元開始從事數位藝術創作的藝術家，大部分都有純藝術的背景。這種藝術科班出生，甚至是在其他藝術領域已經奠定相當的基礎之後才越界進入數位藝術的趨勢，和拓荒者年代的數位藝術環境是非常不一樣的。造成這種狀態的關鍵，當然就在於套裝軟體的發展與成熟。我們甚至可以大膽地說，套裝軟體降低了數位藝術的門檻，而這就是成就數位影像作品風潮的原動力。

3-2. 以電腦語言為基礎的數位藝術作品

在這個時期，同樣利用電腦來創作的第二種典型，便是以電腦語言為創作基礎的數位藝術家，其中包括有喬安‧塔肯博德（Joan Truckenbrod）、馬克‧威爾森（Mark Wilson）、麥可‧金（Mike King）、哈羅德‧科漢德（Harold Cohen）和羅曼‧維若斯特寇（Roman Verostko）等等。這種類型的藝術家，和拓荒者年代的數位藝術家較為接近，在科技方面的根基較為深刻，同時醉心於電腦運算與程式語言驅動的本質，喜歡撰寫自己的程式，並且試圖將數位科技的規律、系統和純粹等等特質，突顯成為獨特的美學觀。

▌喬安‧塔肯博德（Joan Truckenbrod, 1945～）

美國藝術家喬安‧塔肯博德出生於1945年， 1979年於芝加哥藝術學院取得純藝術碩士學位。塔肯博德在1975年前後，開始以FORTRAN語言從事抽象性的數位圖像製作。在創作自述中，塔肯博德表示在這個階段的作品，她所期望做到的是將一些非視覺性的物理現象視覺化，例如光線在物體表面折射的路徑或是空氣在空間中流動的過程等等。她以程式語言將這些現象的過程邏輯化，並且將完成的

註34： M. Rush, *New Media in Late 20th- Century Art* (London: Thames & Hudson, 1999) 168.

▲
袁廣鳴的數位影像作品
〈城市失格〉／資料來
源：袁廣鳴（本頁二圖）

軟體程式執行後所產生的抽象圖案輸出在紙上或布上。從1975年到1980年代中期，塔肯博德致力於這種數位抽象藝術作品的創作，在1980年代中期以後，她逐漸開始將注意力轉移到錄影及裝置藝術的方向。

▍馬克‧威爾森（Mark Wilson, 1945～）

與喬安‧塔肯博德相仿，出生於1945年的馬克‧威爾森也在1980年代致力於數位抽象藝術的創作。以〈STL D30〉一作為例：首先，威爾森利用自己撰寫的繪圖程式，執行運算之後，在螢幕上以映像點構成長方形的圖案，緊接著將這些圖式，投射在虛擬的三度空間中，以簡單的幾何造型架構出一種純淨的視覺旋律，最後以大型繪圖機輸出在亞麻畫布上。〈STL D30〉擁有顏料、畫布等等傳統繪畫的基礎構成元素，但所呈現的卻是一種前所未有的視覺經驗：一種對螢幕影像之點狀特質的直接詮釋；一種對圖形、空間與色彩的假設與模擬都過於完美的冷峻。就像威爾森在創作自述中所言：「電腦讓藝術家興奮，因為它對我們承諾了全新的美學，一種對對世界的新憧憬……。與其掩飾電腦的映像點（Pixel），我讓它成為藝術創作的核心元素。希望這種手法，能夠揭示一種在以電腦為工具之前，都不存在的新視覺幾何學。」（註35）

馬克‧威爾森利用自己撰寫的繪圖程式，以映像點構成長方形的圖案，緊接著將這些圖式，投射在虛擬的三度空間中／資料來源：Digital Art Museum

▍麥可‧金（Mike King, 1953～）

英國藝術家麥可‧金出生於1953年，在1988年前後開始，投身電腦3D立體圖像及動畫的創作。運用自行撰寫的3D圖像構成軟體——RaySculpt，他在1990年前後逐漸建立自己的風格，創作出一系列虛擬的類生物造型。金認為電腦提供了藝術家虛擬空間

與光線的能力,而在這個過程中,尤其是有能力去嘗試撰寫3D模擬程式的人,將會對於自然的法則得到更深一層的認識。(註36)

▌哈羅德‧科漢德(Harold Cohen, 1928～)

塔肯博德、威爾森及金等人,充分運用電腦語言的特長來創作視覺藝術作品。而在這個階段,另外還有一群運用高層次電腦語言,創造與人工智慧相關的藝術作品,其中最突出的代表就是哈羅德‧科漢德。英國藝術家科漢德出生於1928年,早年於Slade藝術大學主修繪畫,並且在該領域得到相當的肯定,曾經在1960年代代表英國參加威尼斯雙年展以及文件展等等國際藝術盛會。原本潛心鑽研繪畫的科漢德,在1971年受邀到史丹佛大學人工智慧研究室擔任客座學者,並且從此投身製作具有人工智慧的繪圖程式AARON。熟悉繪畫邏輯的科漢德,把人類繪畫的程序轉化成為規則,透過程式語言「教」給電腦,然後讓它獨立而且自由地從事藝術創作。與前述利用電腦從事影像或是繪畫創作的數位藝術作品不同,電腦在這個過程裡不再是工具而是藝術家。科漢德的作品是會思考、會畫畫的AARON,而AARON才是圖像作品的創作者。像是一個不倦怠的老師,科漢德不停地「教」,像是一個心無旁鶩的學徒,AARON不停地畫。二十多年來畫出了成千上萬的人物、風景及抽象作品。與其他以軟體來創造藝術的作品相較,AARON最為獨特的地方,在於它能夠像人類一般畫出具象的圖畫,去思考和分辨景物的前後關係,最後創造出視覺上完全合理的構圖。科漢德表示,為了完整計算與分析人類的繪畫邏輯,AARON的原始程式檔,已經達到了三個Gigabyte。(註37) 只要學過程式撰寫的人,就能夠了解這是相當令人訝異的浩瀚工程。潘蜜拉‧麥克達克(Pamela McCorduck)於1991年出版的《AARON的密碼》(*AARON's Code*)一書中,詳細分析與紀錄了這個獨特而且令人感佩的創作。

▌羅曼‧維若斯特寇(Roman Verostko, 1929～)

同樣朝這個方向從事研究與創作的,還有出生於1929年的美國藝術家羅曼‧

註 35：M. Wilson, "Artist Statement, " 1 Aug. 2005 <http://dam.org/wilson/biog2.htm>.

註 36：M. King, "electronic arts papers, " 1 Aug. 2005<http://web.ukonline.co.uk/mr.king/writings/earts.html>.

註 37：M. King, "Preface to Biotica," 1 Aug. 2005 <http://web.ukonline.co.uk/mr.king/writings/earts/biotica.html>.

維若斯特寇。與科漢德相仿，維若斯特寇也是透過程式的輸入，將邏輯設定成規則教給電腦，但他的著眼點則在於以隨機性與亂數的自然產生，以及機械硬體的運動，創造繪畫機器人。從1987年開始，他更設計了一套會使用毛筆的繪畫機，把自然的筆觸與墨韻都「傳授」給電腦，創作出了許多深具東方風味的抽象繪畫作品。

小結

這種以程式撰寫為基礎的創作方式，在這個階段其實並沒有受到特別的重視，因為儘管個人電腦已經開始普及，但普遍大眾對於這種科技仍然十分陌生，因此在面對以軟體程式為基礎的藝術作品時，比較無法立即產生共鳴。應用軟體普及之後，數位藝術家是否還需要深入了解電腦的運作以及熟悉電腦語言，引起了不同的看法和爭議。麥可・金就曾經發表過許多專文，討論單純地運用應用軟體與創造自己的軟體這兩種創作方式之間的差

別。科漢德也曾經表示，以電腦人工智慧創作是一建辛苦的工作，因此並沒有太多的年輕藝術家願意嘗試這個方向的藝術創作。（註38）

　　有趣的是，近年來藝術圈已經逐漸改變對於程式語言的觀感，開始將它正視為數位藝術重要的本質和特色，投身於這種方向創作的藝術家越來越多，而關於這種趨勢和潮流，我們將在以後另闢單元再作討論。

4. 個人電腦紀元的數位藝術環境

　　1971至1990年代中期的個人電腦紀元，是數位藝術發展的關鍵年代。儘管還尚未被主流藝術圈完全擁抱，但已經開始引起相當的注意和重視。隨著電腦科技

◢
從1987年開始，羅曼·維若斯特寇設計了一套會使用毛筆的繪畫機，創作出了許多深具東方風味的抽象繪畫作品／資料來源：The Williams Gallery
（本頁二圖）

◢
AARON完成的人物作品／畫面擷取：葉謹睿
（左頁圖）

註38： M. King, "Preface to Biotica," 1 Aug. 2005 <http://web.ukonline.co.uk/mr.king/writings/earts/biotica.html>.

▲
山形博導的雷射裝置作
品/攝影：葉謹睿

▲
林珮淳的裝置作品〈寶
貝〉/資料來源：林珮
淳（右頁二圖）

的平民化與應用軟體的普及，電腦開始跨出專業的科學領域，逐漸被各種層面的
藝術家接受。藝術史學家法蘭克・帕波（Frank Popper）在《電子時代的藝術》一
書中指出：知名普普藝術家如安迪・沃荷以及奇斯・亥林（Keith Haring）等人曾
經運用電腦來創作的事實，也增加了主流藝術圈對數位藝術的認可。（註39）主流藝
術工作者運用電腦，等於是為數位藝術加上了一道印記，慢慢把它拉出邊緣化的
灰色地帶。1971年，巴黎現代美術館開數位藝術在美術館展出之先例；1976年，
蘿斯・菈維特（Ruth Leavitt）出版了著名的《藝術家與電腦》專書；1979年，第
一屆奧地利電子藝術節（Ars Electronica）揭幕；1988年，第一屆國際數位藝術研
討會（International Symposium on Electronic Arts）在荷蘭舉行；1992年，李莉安・史

註 39：F. Popper, *New Media in Late 20th-Century Art* (Thames & Hudson 1999) 179.

台灣觀念藝術家李明維，透過網路發表虛擬藝術作品〈孕夫計畫〉／畫面擷取：葉謹睿

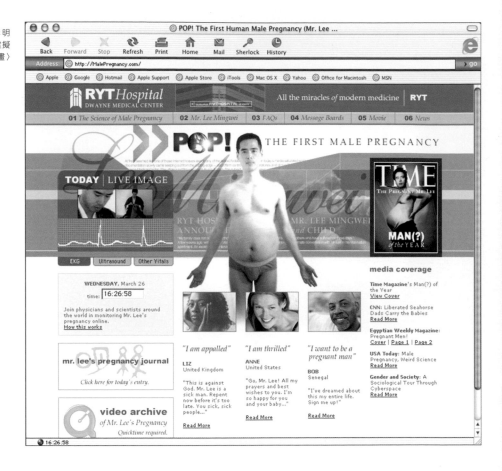

林珮淳的裝置作品〈美麗人生〉，將清明上河圖與報紙新聞廣告結合，讓觀眾直接走進這一個漩渦式捲軸環境，產生一種現代與過去的迷失。／資料來源：林珮淳（右頁二圖）

瓦茲出版了《電腦藝術家手冊》（*The Computer Artist's Handbook*），同年，紐約也舉辦了第一屆數位沙龍展（Digital Salon）。

在近十年來，數位科技已經普遍成為各種藝術家創作的管道和媒介。台灣觀念藝術家李明維，曾經透過網路發表虛擬藝術作品〈孕夫計畫〉；日本畫家山形博導，也轉型創作以電腦控制的雷射裝置藝術；台灣藝術大學的林珮淳教授，也運用數位影像處理技術完成了大型裝置作品〈美麗人生〉；多媒體藝術家劉世芬在〈禮物：娃寶的故事〉一作中，不僅利用數位軟體來完成動畫，同時也運用了觸控式螢幕來引導觀者參與；向來以色彩及肌理著稱的抽象畫家陳張莉，也在近年來開始結合繪畫與錄影裝置，完成了〈晨？昏？〉以及〈黃山計畫〉等等大型的動態影像作品。

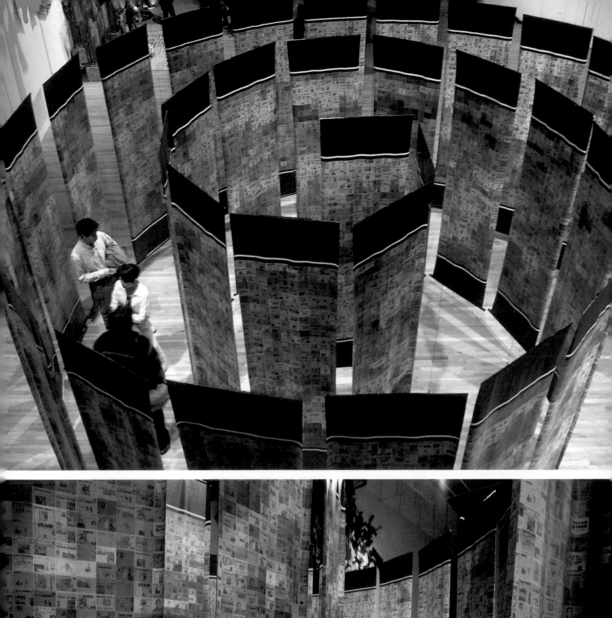
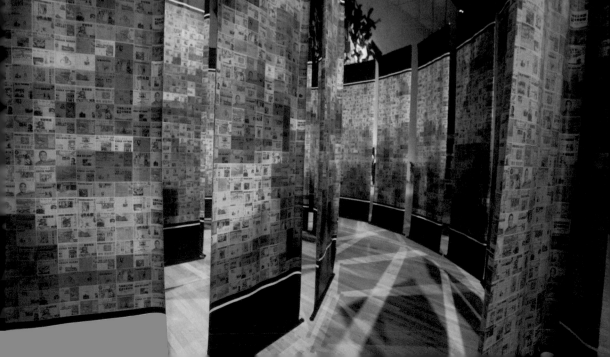

劉世芬的裝置作品〈禮物：娃寶的故事〉／資料來源：劉世芬

劉世芬的多媒體裝置作品〈斯芬克斯的臨床路徑〉（局部）／資料來源：劉世芬（右頁圖）

　　這些藝術工作者，或許不算是典型的數位藝術家，因為他們的創作，並不專注或侷限於這個領域，但是這些作品，切實地展現出數位科技對於當代藝術創作的滲透與結合。以〈美麗人生〉一作為例，林珮淳將放大後的〈清明上河圖〉與當今社會的報紙新聞廣告結合，運用電腦合成創作出三十四幅垂吊的卷軸，並且裝置形成大型漩渦式的造型，遠看是幅美麗的傳統水墨都市景觀，但觀眾也可以直接走進這一個迴廊式的環境，將自身浸淫在一個以古典山水與現代新聞並置形成的視覺資訊漩渦之中，以狹窄的空間去營造壓迫性的視覺感，讓觀者從繁榮、快樂的表象裡面，去感受其中所蘊含的政治、社會、經濟以及文化層面的紛擾與

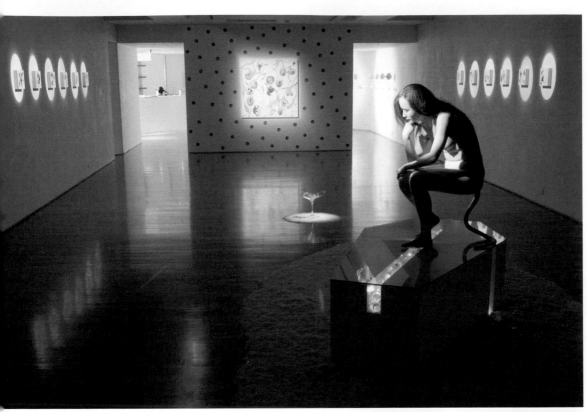

劉世芬的多媒體裝置作品〈斯芬克斯的臨床路徑〉／資料來源：劉世芬（本頁二圖）

不安。這件作品成功的關鍵，在於其綜合古今圖像的手法，以及對於空間的改造與利用。而數位科技，只不過是藝術家本人所選擇的工具而已，其實就算不仰賴電腦，同樣也可以完成相近的視覺呈現。因此，在面對這類型的創作時，我們無須執著於媒材的特質，可以從更寬廣的視角來作討論。意即是在數位科技已經被廣泛利用的今天，並不是所有沾到邊的作品都必須被放到數位藝術的框架之內，有時候褪下電腦的包袱，反而能夠更清楚地感受到作品的內涵與真義。

陳張莉結合傳統繪畫與數位科技的〈黃山經驗〉／資料來源：陳張莉（右頁二圖）

陳張莉以七面投影牆構
成的大型錄影裝置作品
〈晨？昏？〉／資料來
源：陳張莉（本頁二圖）

　　以整體來觀察，個人電腦紀元的數位
藝術作品，在觀念、技術與被主流藝術圈
的接受程度，都有了相當重要的突破。數
位科技（特別是電腦網路）爆炸性的發
展，推動了1990年代中期以後主流藝術圈
對於科技藝術的重視和探討。以下我將開
始把數位藝術的幾個型態獨立出來，以便
作更深入的研究。

網路藝術

1. 前言

　　儘管網路連線的觀念，從大型電腦的年代便已經開始醞釀。然而在當時，電腦網路的運作，仍然處於一種理論性的階段，是屬於專業人員實驗與開發的課題，與我們今天所熟知的面貌有相當大的差異。這種狀態，在1990年前後開始有了重大的轉變，造成這種改變的主要原因包括有：（1）「超文件」（Hypertext）與「超媒體」（Hypermedia）概念的成熟；（2）網路科技的人性化。以下將循序介紹網路科技的發展。

2. 網路科技的發展

2-1.「超文件」與「超媒體」概念的成形

　　1945年，凡內瓦・布希（Vannevar Bush）博士在《大西洋月刊》（*Atlantic Monthly*）中，發表了著名的專文：〈就如同我們能夠思考〉（"As We May Think"）。在這篇文章裡，他舉出了Memex個人資料庫的概念，提倡以人類聯想性思考模式為基礎，將大量的相關資訊結合起來。布希博士指出：「我們在取得記錄程序上的愚昧，主要歸咎於人工化的索引系統。任何資訊被儲存的時候，總是根據文字或數字來歸檔，因此在索取資料的時候，必須依循著從屬分類項目一路追尋下去……已經找到了一個物件之後，又必須回到系統的原點，再重新依循另外一條途徑來做下一個搜尋。然而人類的頭腦並不是這樣運作的，它是以聯想作為運作的基礎。當一個物件進入了認知的範疇，依據腦細胞帶有的複雜網狀軌跡，它立刻會與其他所能聯想到的東西結合。」（註40）當然Memex設計上的許多機

制，例如以微影片來處存資料等等，在今天看起來完全不合時宜。但是這種經由連結增進資訊運用之速度與效能的概念，對於後世影響甚鉅，也掀起了一連串的研究與探討。其中最重要的學者包括有道格拉斯‧安格巴特（Douglas Engelbart）和泰德‧尼爾森（Ted Nelson）。

1963年，安格巴特在史丹佛研究中心（Stanford Research Institute, SRI）發表了一篇名為〈概念性架構〉（"A Conceptual Framework"）的研究報告。在這篇報告裡，安格巴特將Memex的概念向前推進，利用數位電腦器械來整合資訊，企圖改善人類對於知識與資訊的管理與應用。他的研究，成為該中心日後連線系統（oN-Line System, NLS）的基礎，NLS是一個廣大的數位文庫，也是第一個將連結（Link）應用在實務操作上的先例。安久巴特在電腦科技演進上的貢獻，除了NLS之外，還包括有設計與發明滑鼠以及視窗式的軟體操作環境等等。（註41）

1965年，泰德‧尼爾森在計算機械公會（Association of Computing Machinery）年度會議中提出報告，率先提出了「超文件」（Hypertext）一詞，用來指稱以連結為基礎概念的非連續性撰寫（Non-sequential Writing）以及非線性導覽（Non-linear Navigation）模式。（註42）在1974年獨資出版的《夢幻機器》（*Dream Machine*）一書中，尼爾森更進一步提出了理想中的Xanadu網路軟體系統。比安格巴特的NLS更為龐大和理想化，Xanadu的概念，企圖將文學、視覺藝術、音樂、科學等等，全部交叉融合在一起，以超文件與超媒體的模式，讓網路成為一個發表與瀏覽都處於完全自由而無導向性的知識烏托邦。

尼爾森的概念與構想，不僅含括了現今網路的所有功能與特性，有些設計概念，甚至超過了目前網路資訊科技的能力所及。Xanadu的研發，在幾經嘗試之後在1991年終於宣告失敗，但是這個仿效人腦思考模式，透過網路來結合電腦創造一個超空間（Hyperspace）資訊世界的想法，終於在全球資訊網（World Wide Web）的發展中逐步實現。

2-2. 網路科技的發展與普及

布希、道安久巴特以及尼爾森的學說，從觀念性上引導著網路與數位資訊處裡的演進。然而在網路概念實務上的成就，還是必須首推美國國防部在1958年成立的ARPA（Advance Research Projects Agency）部門。

　　1962年，ARPA首長詹姆斯・黎克萊德（James Licklider）提出將全國學術與研究單位的電腦連結起來，成立一個系統來分享研究資源的概念。^(註43)在ARPA的努力之下，1972年，ARPAnet終於成功地將三十個美國學術以及科技研究單位串聯，其中重要的機構，包括有UCLA大學、MIT大學、BBN科技公司、Xerox公司的PARC研究中心（Palo Alto Research Center）等等。同年，BBN科技公司的工程師雷・湯林森（Ray Tomlinson），透過ARPAnet寄出了有史以來第一封電子郵件，也首創以「@」符號來標示電子郵件地址的體制。在接下來的十七年間，網路開始被全球學術以及研究機構接受與使用，也逐步建立了FTP（File Transfer Protocol, 檔案傳輸協定）TCP/IP（Transmission Control Protocol/Internet Protocol, 傳輸控制協定／網際網路協定）等等各種傳輸與通信標準。可是由於早期網路非常不人性化，操作者必須要了解電腦操作系統以及各種通信協定，才能夠透過不同的網路體系與系統操作平台，取得所需要的資訊，離社會大眾所能夠接受的型態，仍有一段相當遙遠的距離。

　　從1989到1993年，是日後網路文化爆炸性成長的關鍵時刻：1989年，英國物理學家提姆・博那斯-李（Tim Berners-Lee）研發名為全球資訊網（World Wide Web）的伺服機（Server）軟體系統。以URL（Uniform Resource Locator, 統一資源定位器）、HTML（Hyper Text Markup Language, 超文件標記語言）以及HTTP（Hypertext Transfer Protocol, 超文件傳輸協定）為基石，達成了他在1989年的「資訊管理」（Information Management）報告中所提出的理想：結合超文件體制與現有的資料庫體系，提供一種全球通用的系統。^(註44)1991年，全球資訊網正式問世，不僅讓網頁編排在各種電腦平台上都能達到相近的呈現，同時HTML簡單的語法，也讓網頁製作成為人人都可以學習的技巧。1992年，美國政府解除了原先對網路商業行為的管制，也揭開網際空間商業化的序幕。1993年，馬克・安卓森（Marc Andreesen）完成第一個為個人電腦撰寫的圖像式網路瀏覽器—Mosaic。Mosaic簡單明瞭的操作介面，讓所有人都能夠輕易地上網搜尋與瀏覽，從此，網路在日常生

註40：N. Wardrip-Fruin and N. Montfort eds, *The New Media Reader* (MIT Press, 2003) 44.

註41：The Electronic Labyrinth <http://jefferson.village.virginia.edu/elab/hfl0035.html>, latest access: May 20, 2003/6/20.

註42：R. Packer and K. Jordan eds, *Multimedia: From Wagner to Virtual Reality* (Norton, 2001) 159.

註43：Computer History Museum, <http://www.computerhistory.org/exhibits/internet_history/index.page>, latest access: May 20, 2003/6/20.

註44： R. Packer and K. Jordan eds, *Multimedia: From Wagner to Virtual Reality* (Norton, 2001) 205.

活上的應用，猶如燎原大火般地蔓延開來。在1989年，全球只有一萬六千台電腦與網路相連。（註45）從1990年初到2000年底的十年之間，全球網路的使用者由一百一十萬暴增到兩億七千六百萬，也就是以每年大約增加百分之七十三的速度，在十年之內成長了二百四十六倍。目前，全球網路使用者的數目已經高達八億四千萬，並且預估在2005年底，網路使用者的總數將有可能突破十億。（註46）來自世界各地的人，日以繼夜地在這個泰德‧尼爾森所謂的「超空間」，或是詹姆斯‧黎克萊德筆下的「思想中心」（Thinking Center）裡馳騁，跨越物質空間的侷限，在網際空間裡共聚一堂。

3. 網路藝術的定義及作品型態

要定義網路藝術，最簡單的方式便是廣義地涵蓋一切在網際空間裡發表的藝術品。但是這種界定方式，將會囊括許多只是將傳統藝術直接移植進入網際空間的作品。如此一來，不僅範圍過於龐大，在本質的區隔上也都無法做到精確。這種模糊的闡釋與說明，雖然不可能會犯錯，但就像是宣稱把顏料塗在畫布上就是油畫一般空泛。網路藝術先驅洛依‧阿思考（Roy Ascott）曾說：「只在網路內存在、只為網路而存在、只經由網路而存在的藝術，這是一種以互動為本質的藝術型態……它是呈現出一個操作螢幕、一個介面，讓你能夠進入一種轉化和操作影像、文字和聲音的過程。」（註47）艾咪‧丹普斯（Amy Dempsey）博士在《現代藝術》（Art in the Modern Era）一書中也寫到：「網路藝術最主要的特質便是民主與互動。」（註48）我將依循他們的概念，將互動列為界定的首要基礎。但是單純的以互動為標準，還是無法成功地為網路藝術畫出一個清晰的輪廓，因為只要是在網路上流傳的檔案，多少都會與觀眾有最基本程度上的互動。同時，互動也不僅存或專屬於網路世界，許多其他的藝術型態，如表演、觀念和裝置藝術，也都可以蘊含與觀眾的互動性。因此，在這裡我將把網路文化的其他特質也一併抽取出來列入考量，分成以下四個方向，探討網路藝術作品：（1）網路超文件與超媒體本

註45：C. Wurster, *Computers* (Taschen GmbH, 2002) 259, 261.

註46：數據資料來源：Internet User Forecast by Country, Morewave Communication, 29 June
　　　<http://www.morewave.com/morewave/internet_forecast.asp>.

註47：J. Walker, *Art in the Age of Mass Media* (Pluto Press, 2001) 174.

註48：A. Dempsey, *Art in the Modern Era: Style, School, Movements* (Thames & Hudson, 2002) 286.

質：（2）網路所蘊含的通訊與傳播功能；（3）網路的虛擬公共空間特性；（4）網路軟硬體科技結構。

在此將延續本書的體系，將藝術家列舉出來再做簡單的介紹。這裡特別要做說明的是，首先，網路在藝術上應用的時間並不長，而且成長是屬於爆炸性的，主要多集中在1999年以後才出現。儘管早期網路藝術可能比較Low-tech，但卻能夠刻劃出網路藝術在思想及技術上的演變。因此，我將盡量從各種類型的作品中找出比較早期的代表，以求對網路藝術做一個有系統的紀錄和回顧。此外，許多網路藝術家並不只專注於一種類型的創作，而且同一件作品，也有可能會同時牽涉到幾個不同的領域，因此並不容易劃分清楚。在此特別說明，本書的區分只是為了在論述及閱讀上的方便，將藝術家放入某個類別時的考量，僅以該藝術家作品中比較廣為人知的早期作品抽樣作代表。

3-1. 利用超文件與超媒體本質的網路藝術作品

超文件與超媒體最重要的觀念，便是打破傳統書籍或是影片的線性架構，改變人類撰寫與閱讀的模式，讓創作者能夠利用文字、圖像、聲音甚至動態影像，來組成比爾‧維歐拉（Bill Viola）所謂的樹狀（Branching Structure）、矩陣狀（Matrix Structure）甚至分裂狀（Schizo Structure）的非線性組織（Non-linear Structure）。所謂的樹狀結構，指的是所有的讀者或觀者由單一起始點出發，在每一個分岔點做選擇，而抵達不同的終點。矩陣狀結構，指的是每一位讀者或觀者可以選擇從不同的角度切入，隨後像是在棋盤上移動般，可以隨意上下左右朝鄰近的格子移動，而沒有既定的終點。分裂狀結構，指的是每一位讀者或觀者可以選擇從不同的角度切入，隨後可以任意移動甚至於跳躍至結構中任何一個點，完全不受任何拘束與規範，創造自己的閱讀路徑。

在非線性組織或是非線性敘事情節（Non-linear Narrative）裡，創作者不需要預設觀賞程序或是既定故事結構，只需要架設或規範一種情境或是一個環境，提供可能性，讓觀者自由自在地依循自己的步調、方式與喜好，來從事解讀與瀏覽。這種方面的研究，其實是遠超過視覺藝術範疇的，近年來在文學上也引起了相當程度的探討。從以下列舉的藝術家中，你也會發現從事這方向創作的藝術家，許多都有文學和寫作的背景。

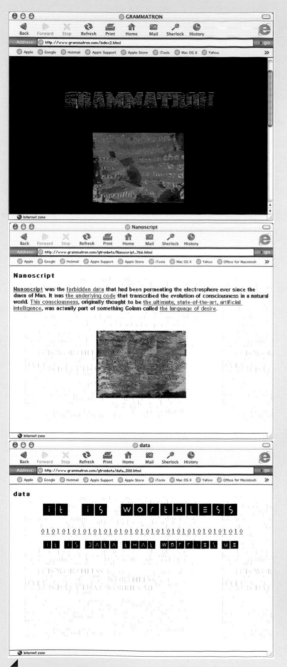

馬克‧亞美立卡的網路
作品〈GRAMMATRON〉
／畫面擷取：葉謹睿

▋馬克‧亞美立卡（Mark Amerika, 1960～）

美國藝術家馬克‧亞美立卡的網路作品〈GRAMMATRON〉，被視為非線性敍事情節作品的經典。出生於1960年的亞美立卡，在1993年開始構思並且嘗試完成〈GRAMMATRON〉，但受限於當時的網路科技，一直到1997年才將這件作品完成。〈GRAMMATRON〉是第一件挑戰傳統小說的網路文學作品，全作以將近兩千個超連結來串接一千多頁的文字和圖片，搭配流式傳輸音樂檔案（Streaming Music），混編成為一個迷團。觀者必須要在一連串的說明與雜亂的情節中，片片段段地逐步理解這個巨大的科幻想像世界。亞美立卡表示，儘管〈GRAMMATRON〉已經完成了，但在他構想中的許多可能性，以現在的科技仍然無法實現，甚至有可能根本不會實現。他也理解隨著網路科技的快速轉變，這件作品的呈現也會快就會顯得過時與不足。（註49）然而這些是科技藝術的宿命，今天的科技永遠不會完美無暇，而未來永遠都是一個值得期待的驚艷。

▋海斯‧邦丁（Heath Bunting, 1966～）

英國藝術家海斯‧邦丁從1980年代開始，就曾經以街頭塗鴉、表演藝術、廣播以及郵件藝術等等各種不同的媒材，從事具有顛覆及批判性質的藝術創作，並且從1994年開始利用電腦網路。1997年完成的〈_讀我〉（_readme），是利用非線性直接而明顯的例子。在這件作品裡面，邦丁將一

註49：M. Mirapaul, "Hypertext Fiction on the Web, Unbounded from Convention," 3 Aug 2005
<http://partners.nytimes.com/library/cyber/mirapaul/062697mirapaul.html>.

篇英國電子報介紹他的文章，寫成一個簡單的HTML網頁，並且幾乎將其中的每一個字，都設定成一個不同的超連結。而觀者只要按下連結，就會被轉往一個以該字為網址的網站。例如sub-culture帶你到sub-culture.com，real則將你轉往real.com。這種結構，雖然讓這個網頁成為一個名副其實的超連結中心，四通八達地連接了將近800個不同的網站，但所連結得來的資訊，並無助於了解海斯·邦丁或者是這篇文章。奇怪的是，文章中真正與邦丁本人直接相關的字詞，例如他的名字以及作品，反而沒有任何的連結，成為文中唯一與外界隔絕的傳統文字，與這件作品的標題「讀我」，構成了幾乎是嘲諷式的對比。近年來，邦丁則開始朝遺傳學方面做研究，他認為這將有可能成為藝術的新大陸。

海斯·邦丁在1997年完成的〈_讀我〉，是利用非線性直接而明顯的例子／畫面擷取：葉謹睿（左圖）

雪莉·傑克森在1997年完成網路作品〈身體〉／畫面擷取：葉謹睿（右圖）

█ 雪莉·傑克森（Shelley Jackson, 1963～）

　　雪莉·傑克森於1963年出生於菲律賓，於美國史丹佛大學取得學士學位，並且於美國布朗大學取得創意寫作碩士（MFA in Creative Writing）的學位。1995年以電子書的型態，出版了超文字小說（Hypertext Novel）《拼湊的女孩》（Patchwork Girl），1997年完成網路作品〈身體〉（The Body）。在〈身體〉一作中，傑克森以一幅黑白的裸體自畫像為首頁，觀者可以選擇由身體的任何一

個部分，開始進入自傳式的文字與圖像。在每一個頁面之中，又同時包含許多的超連結，讓觀者能夠選擇自己的閱讀流程與節奏。評論家如此形容這件作品：「傑克森享受與『成熟』分離的感覺，她也保有孩童對於自己、表象與細節感到無限好奇的童真。其結果是將自我的探索，轉化成為對肉體的一種旅行般流暢的描寫。」（註50）

俄國藝術家歐麗雅·李亞琳娜的〈我的男朋友由戰場歸來〉，被視為是早期網路敘事性作品的代表／畫面擷取：葉謹睿

▌歐麗雅·李亞琳娜（Olia Lialina, 1971～）

俄國藝術家歐麗雅·李亞琳娜出生於1971年，她在1996年創作的〈我的男朋友由戰場歸來〉（My Boyfriend Came Back From The War），被視為是早期網路敘事性作品的代表作品之一。〈我的男朋友由戰場歸來〉應用HTML框架（frame）功能來分隔瀏覽器視窗，以一句「我的男朋友由戰場歸來，在晚餐之後，大夥離開讓我倆獨處。」為開場，設立了一個情境與狀態。之後，因應每個觀者在各個超連結上不同的點選程序，片段的對白與圖像開始在子框架中出現，不停的切割與組合，讓劇情恣意的發展。和線性的敘事小說不同，李亞琳娜提供了一連串的元件，讓觀者成為參與者，像是拼貼一般，自主性的為這兩位飽受戰爭折磨的男女主角，堆砌出一段久別重逢後的告白。李亞琳娜在1998年設立了Art Teleportazia網上藝廊，企圖為網路藝術作品創造合理的商業買賣管道。（註51）

▌達西·史坦克（Darcey Steinke, 1963～）

美國小說家達西·史坦克出生於1963年，她的網路作品〈盲點〉（Blind Spot）創作於1999年，目前收藏於華客藝術中心（Walker Art Center）以及惠特尼美術館。〈盲點〉同樣也是以HTML框架為基礎，主故事情節簡單地闡述一個神經質的家庭主婦艾瑪，獨自等待丈夫回家時的心情。文字纖細而優雅，觀眾在閱讀的過程之中，必須自行選擇點選不同的超連結，讓網頁的子架構中出現與連結本身

註50：M. Kohn, review of *The Body*, 2 Aug 2005 <http://www.ineradicablestain.com/reviews.html>.

註51：T. Baumgartel, "A Question of Price, " 2 Aug 2005 <http://www.heise.de/tp/r4/artikel/3/3276/1.html>.

呼應的解說、子故事情節、音效、圖片
或者是動畫。有時候，讀者甚至可以選
擇文字填入句中。這種活潑的敍式架
構，讓同一個畫面之中，多重的文字、
聲音與圖像同時並存，子故事情節與主
故事線交叉互動，允許觀者從各個角度
來參與和觀察故事的發展。

3-2. 探討網路之通訊與傳播功能的網路
藝術作品

在網際網路（Internet）的前身
APRAnet架設初期，科學家們很快地就
發現到，原本為了收集與分享學術資源
所設計的電腦系統，卻同時成為了個人
通訊與資訊傳播的絕佳利器。在成立的
頭兩年間，APRAnet上的電子郵件，竟
然佔了總資訊傳輸量的四分之三，而在
1999年，電子郵件的使用量已然超越實
體郵件，成為現代人際訊息傳輸的主要

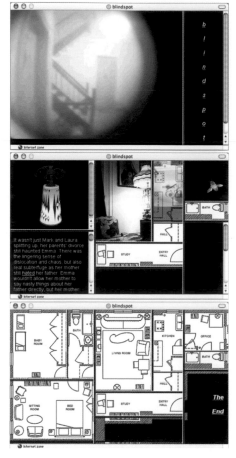

達西·史坦克的網路作
品〈盲點〉／畫面擷
取：葉謹睿

管道。對於使用者而言，電腦網路並不只是資訊的橋樑，而且是人與人之間溝通
的重要途徑。網路的通訊與傳播功能，自然而然地成為許多數位藝術家探討的主
題，而電子郵件、網路討論區、網路聊天室等等現代人所熟悉的溝通媒介，甚至
成為許多網路藝術家創作的媒介。

▌愛列克斯·薛根（Alexei Shulgin, 1963～）

出生於1963年的莫斯科藝術家愛列克斯·薛根，於1994年開始發表網路藝術
作品，是屬於這個領域中的先驅。他的早期作品，包括有〈Link X〉和〈表格藝
術〉（Form Art）等等。薛根在1997年8月發起了一件名為〈桌面是…〉（desktop.is）
的網路藝術計畫。為了探討電腦的圖像介面文化，他以名為「7-11」的藝術電子

愛列克斯・薛根（Alexei Shulgin）的〈桌面是…〉網路藝術計畫，展現人生百態／畫面擷取：葉謹睿

郵件連線發出信函，邀請藝術家將自己的電腦桌面影像擷取下來，並且將圖檔寄回。藉著電子郵件的便利，薛根匯集出一個饒富趣味的集體藝術網站。透過這個網站所集結的圖檔，我們可以欣賞到所有各式各樣的桌面。其實這些圖檔，就像是每位參與者的自畫像一般，展現出種種不同的特質。有些桌面道貌岸然、有些桌面扭捏造作、更有些桌面凌亂不堪。其實仔細想想，每一個人的電腦桌面，都像是鏡子一樣能夠反映自己的個性。你所喜歡的顏色、字體、習慣和生活態度，都會在此表露無遺。

▋馬克‧納丕爾（Mark Napier, 1961～）

美國藝術家馬克‧納丕爾出生於1961年，在長達十五年的繪畫生涯之後，於1995年毅然決然地更換跑道，從事網路藝術方面的嘗試。知名作品包括有顛覆網路科技的〈粉碎機〉（Shredder）、〈大混亂〉（Riot）以及〈餵養〉（Feed）等等。網路藝術作品收藏於舊金山美術館（San Francisco MoMA）、惠特尼美術館（Whitney Museum）以及古根漢美術館（Guggenheim Museum）等知名藝術單位，被視為是美國網路藝術重要的代表藝術家。在這裡提出來討論的是1998年入選ASCI數位藝術展的〈數位垃圾掩埋場〉（Digital Landfill）。〈數位垃圾掩埋場〉一作的觀念與表現手法十分俏皮。有鑑於電子郵件與廣告的泛濫，納丕爾特別在網路上成立了一個垃圾場，讓人來此傾倒垃圾檔案。透過一個簡單的剪貼程序，觀者可以利用納丕爾所撰寫的CGI（Common Gateway Interface）程式，將電子郵件、HTML網頁「倒」進這個垃圾堆中。觀者也可以選擇參觀這個垃圾中心，看看前人到

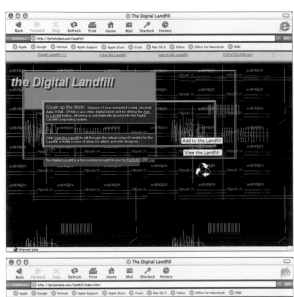

馬克‧納丕爾的〈數位垃圾掩埋場〉／畫面擷取：葉謹睿

底在這裡把哪一些過去拋棄、將哪一種文件捨去。為了配合掩埋場將拋棄物一古腦堆積在一起的特質，納丕爾並不僅止於讓倒在這裡的檔案原形重現，而是讓觀眾不管在翻閱哪一封垃圾郵件時，所看到的都是前後十份檔案混雜在一起的殘枝破影，一種棄鞋敗履般的陳舊與蒼涼。

▋藤幡正樹（Masaki Fujihata, 1956～）

藤幡正樹出生於1956年，1981年於東京藝術大學取得碩士學位，從1990年代初期開始，以探討虛擬空間中溝通模式的互動作品為創作主軸。代表作品包括有

藤幡正樹2001年的〈一
個分享的網際空間中共
同的偏離感應〉／攝
影：葉謹睿

1992年的〈可移除的現實〉（Removable Reality）、1996年的〈全球室內計畫〉
（Global Interior Project）、1998年的〈遙遠地親密接觸〉（Nuzzle Afar）以及2001年的
〈一個分享的網際空間中共同的偏離感應〉（Collective Off-Sense Within A Shared
Cyberspace）等等。藤幡正樹的作品，經常透過網路科技，創造所謂的共用虛擬環
境（Multi-User Virtual Environment）。以〈遙遠地親密接觸〉一作為例，藤幡正樹
分別在德國ZKM媒體藝術中心、荷蘭電子藝術節、日本Keio大學以及奧地利電子
藝術中心等地，設立電腦連接站。這些連接站的攝影機，會將參與者的照片以貼
圖的方式附著在一個虛擬的軀殼上。參與者能夠透過軌跡球（Trackball）來操控這
個虛擬軀殼，在虛擬的共同空間（Common Space）中移動。在旅程中如果碰到其
他的參與者，可以執行「追蹤」（trace）的指令，而這個指令，將會把兩個虛擬軀
殼拉入一個親密的溝通模式，讓遠在天邊的兩位參與者，利用麥克風交談。2001
年的〈一個分享的網際空間中共同的偏離感應〉一作，也是這種嘗試在虛擬環境
中建立溝通管道的作品，而在這件作品裡面，藤幡正樹更進一步利用人工智慧，
讓參與者能夠透過鍵盤與虛擬生物互動。

▌馬克‧達傑特（Mark Daggett, 1975～）

　　馬克‧達傑特出生於1975年，2001年於加州大學聖地牙哥分校取得新媒體藝術碩士的學位。達傑特2002年的作品〈VCards〉，其實是一個透過電子郵件傳送的電腦病毒。當你透過〈VCards〉網站寄出電子賀卡，就會同時將這個病毒傳給收信者，而這個病毒程式會由收信人的硬碟之中，隨機抓取一個圖片檔，並且進入收信人的通訊錄，將抓取的圖檔以及病毒再隨機寄給下一個收信者。如此一來，便形成了串聯式的骨牌效應，綿延不絕，直到病毒被殺死為止。其實〈VCards〉並不是一個真正有殺傷或破壞力的病毒，它只是讓收信人毫無選擇，只要下載了病毒，就被強迫成為溝通串鏈中的一環，且〈VCards〉也不讓人作選擇，它隨機抓取的圖檔，誰知道會不會是自己硬碟中最見不得人的那張隱私？其實根本不需要親身嘗試，只要想想自己不願意收到〈VCards〉的理由，便可以從中找到馬克‧達傑特想暴露的人性弱點。

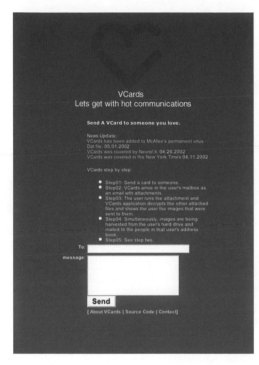

▲
馬克‧達傑特2002年的作品〈VCards〉，其實是一個透過電子郵件傳送的電腦病毒／畫面擷取：葉謹睿

▌馬克‧漢森（Mark Hansen, 1964～）與班‧魯賓（Ben Rubin, 1964～）

　　UCLA大學統計系的馬克‧漢森教授與紐約多媒體藝術家班‧魯賓，在2002年〈聆聽的崗哨〉（Listening Post）以一套自行撰寫的資料擷錄軟體，同時向全球幾千個網路討論區、聊天室抓取正在進行的網路對談。將大量資訊集中並且將文句打碎，依照字義分類。在展覽場中，利用兩百多個比名片稍大的電子螢幕，懸掛成為一片弧形電子螢幕牆。搭配一股幽冥的電子音樂和語音合成系統，以六種主要的視覺旋律，時而激揚時而悽涼地將萃取出來的字句，有如滿天星斗地潑灑成為艷綠色的光舞。一方面將全球網路通訊的節奏，幻化成為一種誘人的視覺律動。另外一方面，在概念的執行上，挑戰了網路通訊與監控、竊聽之間的衝突與矛盾。這件作品曾經在2003年獲得最佳Webby獎網路藝術作品，並且在2004年，贏得Ars Electronica互動媒體類別的Golden Nica獎。

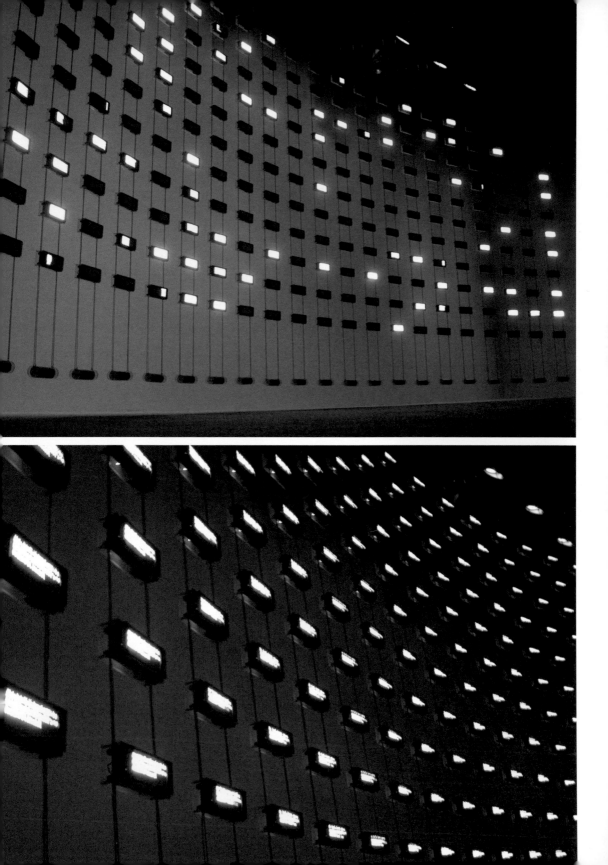

3-3. 利用虛擬公共空間特性的網路藝術作品

　　網際空間的另外一個特質，便是可以讓人們跨越地理疆界的區隔，利用這個無邊際界線的公共空間，建立一種新型態的族群生活。許多網路藝術家都曾經運用這種特質創作。

▌道格拉斯・大衛斯（Douglas Davis, 1933～）

　　美國藝術家道格拉斯・大衛斯出生於1933年，在1960年代，曾經從事藝術評論、繪畫以及表演藝術的創作。從1970年代開始接觸科技藝術，曾經利用電視及廣播等大眾傳播媒體，主要嘗試與藝術觀眾建立雙向性溝通的藝術創作。大衛斯在1994年發動了著名的網路集體藝術〈世界第一個集體文句〉（The World's First Collaborative Sentence），以開放式的文字接力為基礎，邀請所有人一同來撰寫這個永不止歇的句子。參與者可以在任何時候、任何地點志願加入撰寫的行列，不限國籍、語言和內容，唯一的條件便是不可以劃下句點。多年來已有超過二十萬人次以各種語言在這裡留言，內容從簡短的「丹尼到此一遊」到洋洋灑灑數千字的即興散文。像是一面鏡子，映照出著各型各色的人性表徵。其實有時候藝術品也可是一個極為單純的理念，從「不可以結束」五個字出發，蔓延成為一股永不止歇的文字長流。

道格拉斯・大衛斯在1994年發動了著名的網路集體藝術〈世界第一個集體文句〉／畫面擷取：葉謹睿

UCLA大學統計系的馬克・漢森與班・魯賓透過〈聆聽的崗棚〉，同時向全球幾千個網路討論區、聊天室抓取正在進行的網路對談／攝影：葉謹睿（左頁二圖）

▌肯・戈柏（Ken Goldberg, 1961～）和喬瑟夫・聖塔羅馬那（Joseph Santarromana, 1958～）

　　1995年，柏克萊大學教授肯・戈柏與加州大學愛爾文分校（UC Irvine）教授喬瑟夫・聖塔羅馬那，在南加州大學領導創作了一件名為〈電傳花園〉（Telegarden）的作品。他們首先在南加州大學實驗室中設立了一個圓形的花圃，

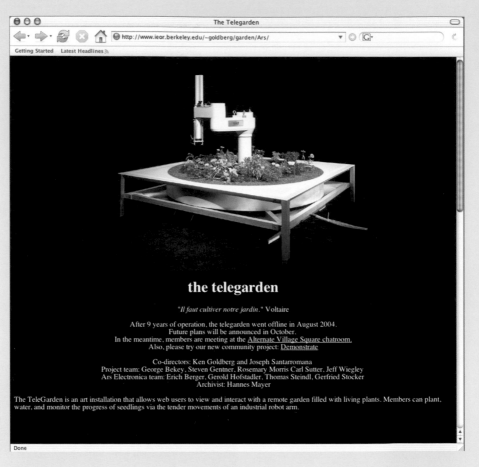

全球的參與者都能夠透過〈電傳花園〉去進行種植、播種和灌溉等等各種園丁的工作／畫面擷取：葉謹睿

在花園的正中央有一支機器手臂，能夠360度旋轉以及上下運動，照顧到每一個角落。透過網路，全球的參與者都能夠隨意遙控這支機器手臂，去進行種植、播種和灌溉等等各種園丁的工作。這個電子花園在1995年6月正式開幕，在一年之內，就吸引了九千個人加入志願園丁的行列，在1996年9月移駕至奧地利電子藝術中心（Ars Electronica Center in Austria），在當地公開展示八年，在2004年8月終於謝幕。

▌鄭淑麗（1954～）

鄭淑麗出生於1954年，在台灣大學歷史系畢業後，赴紐約學習電影。1995年應華客藝術中心（Walker Art Center）的委任創作，完成了個人的第一件網路作品——〈保齡球場〉（Bowling Alley）。在創作自述中，鄭淑麗指出〈保齡球場〉一

作，是利用網路科技連結三個公共空間的一種嘗試。這件作品，透過ISDN（整合服務數位網路）連接華客藝術中心的展覽場、名為Bryant Lake Bowl的保齡球場，以及Bowling Alley網站。在Bryant Lake保齡球場內的景象，會透過監視攝影機傳回華客藝術中心的展覽現場。保齡球場內球友所擲出的保齡球，會搖控展覽場中的錄影機制，去影響影片播放的速度及片段，同時也會造成網站上畫面呈現的改變。鄭淑麗近年來的網路作品，還包括有日本NIT/ICC贊助的〈Buy one, Get One〉以及古根漢美術館委任創作的〈Brandon〉等等。

▌維多利亞‧威斯娜（Victoria Vesna, 1959～）

為了探討虛擬身份與社群，加州大學媒體設計系系主任維多利亞‧威斯娜，在1996年創作了〈身體股份有限公司〉（Body Inc.）。以一個企業式的構想，〈身體股份有限公司〉專門販賣虛擬軀殼，邀請使用者選擇自己的姓名、性別、年齡、性向、體型等等，在此重新建立一個自我。每一個參與者都成為身體股份有限公司的股權所有人，並且可以透過積極的參與公司活動增加股權，從基礎會員開始升級成為中級的「熟練操作員」（Adept）甚至於高級的「具體化身」（Avatar）。

▌約翰‧克林馬（John Klima, 1965～）

約翰‧克林馬於1965年出生於美國加州，從由電玩中引發對電腦的興趣，並且開始自修電腦程式語言。1987年，克林馬於紐約州立大學取得攝影學士的學位，在1997年前後開始將電腦技術運

▲
維多利亞‧威斯娜在1996年創作了專門販賣虛擬軀殼的〈身體股份有限公司〉／畫面擷取：葉謹睿（上圖）

▲
約翰‧克林馬的作品〈Glasbead〉是一件能夠讓20個人同時透過網路操作的虛擬樂器／畫面擷取：葉謹睿（下圖）

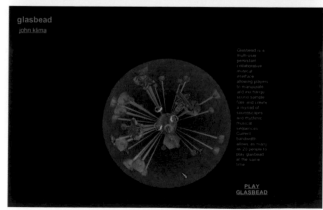

用在純藝術創作之上，主要從事網路3D立體作品的創作。他在1999年創作了一件名為〈Glasbead〉的作品，基本上，〈Glasbead〉是一件能夠讓二十個人同時透過網路操作的虛擬樂器。每一個參與者可以用滑鼠的移動，來操控一個看起來像是裡面有花蕊的透明球，因應參與者的調整，會出現不同的聲響，參與者也可以透過這個網站，上傳自己創造的聲音檔案與其他使用者分享。

▌瑪格特・樂芙喬依（Margot Lovejoy, 1930～）

　　加拿大藝術家瑪格特・樂芙喬依出生於1930年，早期以版畫以及書籍藝術為主（英文Artists book所指的是藝術家以書籍的型式，來呈現一個藝術概念），1980年代中期開始嘗試錄影裝置，並且在1990年代中期開始創作網路

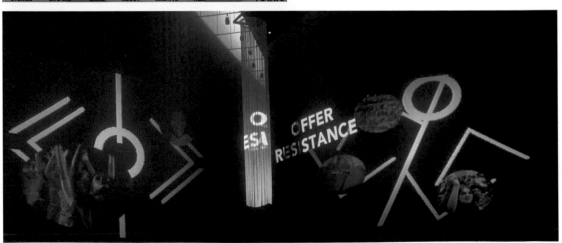

瑪格特・樂芙喬依的〈我的轉捩點〉／畫面擷取：葉謹睿（上圖）

瑪格特・樂芙喬依的裝置作品〈帕森尼亞〉（Parthenia）／資料來源：Margot Lovejoy（下圖）

作品。樂芙喬依的作品向來都有強烈的社會意識，網路能夠快速地集結群眾，對她來說是完美的平台。她於2001年創作了〈我的轉捩點〉，邀請群眾透過這個介面，相互分享生活體驗。2005年正在積極執行的新作〈告解〉（Confess），也是相同類型的作品，除了網路的部分之外，更計畫以語音辨識科技，讓觀者甚至能夠透過電話來參與這件紓解個人內心無法釋懷的隱私的作品。

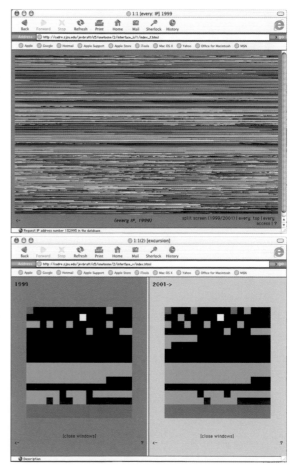

▲
麗莎·賈伯特1999年的作品〈1:1〉，闡釋全球資訊網在1999年與2001年間所產生的改變／畫面擷取：葉謹睿

3-4. 探討網路軟硬體科技結構的網路藝術作品

網路藝術的另一種型態，便是探討網路科技發展與本質的藝術作品。這種類型的作品通常較為冷峻，對於不了解電腦網路運作的人而言十分生硬，也比較不容易產生共鳴。

▌麗莎·賈伯特（Lisa Jevbratt, 1967～）

瑞典藝術家麗莎·賈伯特出生於1967年，擅長於數位資訊視覺化（Data Visualization）藝術創作，目前任教於加州大學聖塔巴伯拉分校（UC Santa Barbara）數學與藝術系。全球資訊網（WWW）是一個數字的世界，所有的網站，都有一組以數字組成的網路協定地址（Internet Protocol Address, IP Adress）。賈伯特1999年的作品〈1:1〉，匯集了將近十九萬個網路協定地址，以遷徙、階級組織、全面性、隨機、歷程等四個分項，對比全球資訊網在1999年與2001年間所產生的改變。以鮮豔的顏色標記讓統計調查結果視覺化，形成色彩斑斕的抽象圖案，也就是網路生態成長的寫照。〈1:1〉在2002年入選惠特尼雙年展，賈伯特在2004年又將這件作品推進了一步，依據相近的概念完成了〈遷徙〉（Migration）一作，以更柔軟、類似水墨暈染的呈現方式，來表現從1999至2004年間的網路生態轉變。

〈遷徙〉一作，以類似水
墨暈染的呈現方式，來
表現從1999至2004年間
的網路生態轉變／畫面
擷取：葉謹睿

瑪莉・芙蘭娜甘（Mary Flanagan, 1969〜）

同樣著眼於網路生態，與其專注於整體大環境的轉變，瑪莉・芙蘭娜甘的作品〈蒐集〉（Collection）由電腦記憶模式為切入點，撰寫了一套連線軟體程式。觀者必須下載一個名為collection.exe的執行檔，開啟之後，collection.exe就會進入網路瀏覽器的記憶檔中，將裡面的文字、圖片與聲音挖掘出來，與其他使用者的檔案綜合在一起，在觀者的電腦螢幕上架設一個虛擬的三度空間，將這些資訊投射在其中。像是飄忽不定的記憶片段，漂流在這個無重力的虛幻世界裡，形成一個不停流轉的立體拼貼。芙蘭娜出生於1969年，目前任教於紐約杭特大學（Hunter College）數位藝術系。

JODI

1995年8月8日，比利時藝術家德克・佩斯門斯（Dirk Paesmans, 1968〜）和荷蘭藝術家喬安・漢斯克爾克（Joan Heemskerk, 1968 〜，在巴塞隆納組成了數位藝

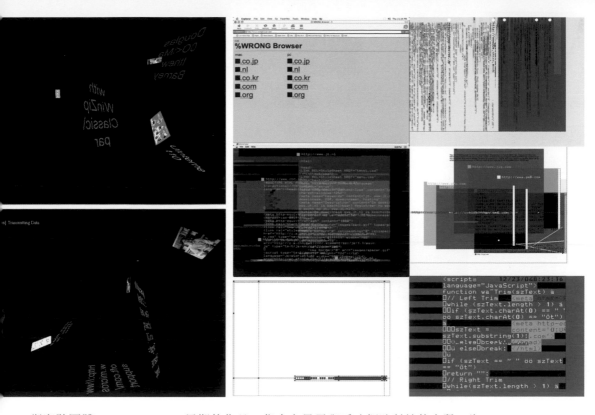

術實驗團體——JODI。JODI早期的作品，集中在暴露與反映網路科技的本質，為網頁製作出最錯誤的示範。以〈錯誤瀏覽器〉（Wrong Browser）一作為例，JODI設計了「.co.jp」、「.nl」、「.co.kr」、「.com」和「.org」等五個另類瀏覽器。觀者可以依據自己的操作系統下載程式。下載完成之後，只要啟動了這些另類瀏覽器，整個螢幕將會立刻被完全霸佔。每一個瀏覽器，都會依據著不同的邏輯，策動各種詭異的視覺奇觀。隨機下載的網頁，在瀏覽器內被肢解的四分五裂，文字縱橫交錯、色彩怵目驚心，簡直就像是一場場名副其實的資訊暴動。

瑪莉‧芙蘭娜甘的作品〈蒐集〉／畫面擷取：葉謹睿（左圖）

在〈錯誤瀏覽器〉一作中，JODI利用Director軟體，設計了「.co.jp」、「.nl」、「.co.kr」、「.com」和「.org」等五個另類瀏覽器／畫面擷取：葉謹睿（右圖）

4. 網路時代的數位藝術環境

在1994年前後，網路藝術開始出現。最早在網路上發表作品的藝術家，包括有前面介紹過的邦丁、薛根和大衛斯等人；1995年紐約DIA藝術中心委任藝術家創作網路作品；1996年，網路藝術交流平台根莖網（Rhizome）成立；同年1月21日，史蒂芬‧麥道夫（Steven H. Madoff）發表了名為〈網際空間中的藝術：它能否以無實體的型態存活？〉（"Art In Cyberspace: Can It Live Without a Body?"）的專文，討論藝術開始朝網路遷徙的現象；（註52）1997年，德國ZKM媒體藝術中心開

註52：S. Madoff, "Art In Cyber Space: Can It Live Without a Body?" *The New York Times* 21 Jan. 1996. <http://thenewyorktimes.com>.

幕；同年，藝術電子郵件連線「7-11」成立；同年，費城現代藝術中心（Institute of Contemporary Art）推出數位攝影展「在攝影術之後的攝影術：數位時代的記憶與呈現」（Photography After Photography: Memory and Representation in the Digital Age）；2001年，紐約惠特尼美術館同時展出了數位藝術展「位元流」（BitStream）以及網路藝術展「資訊動力」（Data Dynamic）；同年3月18日，傑弗瑞·凱斯特納（Jeffrey Kastner）發表了名為〈一個又一個的位元，數位世紀成為藝術焦點〉（"Bit by Bit, the Digital Age Comes Into Artistic Focus"）的專文，記述數位科技成為重要藝術創作媒材的現象，以及主流藝術圈對此狀態的認可與肯定；（註53）同年，舊金山現代美術館也展出「010101：科技時代的藝術」（010101: Art In Technological Time）；2002年，紐約惠特尼雙年展首度將網路藝術與其他傳統藝術媒材，以相等的質與量作呈現。

傑森·柯瑞斯的〈昨日之歌〉／畫面擷取：葉謹睿

　　毫無疑問的，電腦網路爆炸性的發展與普及，推動了1990年代中期以後主流藝術圈對於科技藝術的重視和探討。電腦網路不僅提供藝術家一個發表和交流的平台，同時也刺激了對於藝術本質上的重新論斷與思考。在目前，網路藝術是活潑的，但在走向下一個階段前，許多週邊的輔助系統，包括市場與經濟體系、學術與歷史研究以及藝術教育系統等等，也都必須要開始調整才能讓網路藝術持續成熟和壯大。

　　另外一個值得我們注意的，就是網路科技引起的文化型態轉變。從電腦網路發展初期，許多人便認為這種科技，將會把聲音還給廣大的群眾，讓每一個人都擁有向大眾傳播的能力，也就是個人即媒體的概念。但在網路發展的初期，技術門檻仍然阻止了大多數人的參與。在1990年代末期，提供Blog服務的網站開始出現，這些網站運用PHP、CGI、ASP或Perl等伺服器端軟體，將網路發表的程序自動化，也真正促成了網路平民化時代的來臨。而Apple公司在近年來開始推動的Podcast，也就是一種透過網路做個人多媒體傳播的模式，則會開始讓這種個人式

的傳播以更豐富的面貌出現。

目前這種個人媒體的結構及技術在純藝術方面的運用是很直接的。媒體藝術家傑森・柯瑞斯（Jason Corace）曾經創作過一個名為〈昨日之歌〉（Yesterday's Song）的Blog作品，在一百天的時限之內，每天撰寫一首歌曲，登錄在個人的音樂Blog上發表。每一個蒞臨網站的聽眾，可以打分數評比，而獲得最多青睞的十首歌曲，則列表展示於右手邊的統計排行榜上。藝術家米卡・史卡琳

▲
米卡・史卡琳的Blog作品〈Hello?〉／畫面擷取：葉謹睿

（Mica Scalin）在2004年10月，也曾經發表過類似的作品。在這件名為〈Hello？〉的作品中，史卡琳每天都會將即興拍攝剪輯的錄影片段，配合文字敘述發表在Blog網頁上，而觀眾除了欣賞之外，也能夠透過內建的Blog機制直接留言，參與討論抒發自己的觀點和看法。更值得我們注意的是，這種Blog系統改變了我們對於世界的視野。2005年8月份的Wire雜誌，就以「Blog之戰」為名，大篇幅地討論了美軍士兵在伊拉克戰地以Blog發表的親身體驗，如何在所謂的「官方說法」之外，提供了社會大眾了解戰爭實況的望遠鏡。根據統計，目前網路上已經存在有超過六千億個網頁，也就是在十年左右的時間從無到有，暴長成為一個超過任何人、單位甚至政府所能夠掌控的自由組織。（註54）我們所看到的，不過是網路運用的冰山一角，它在整體文化上將會造成的衝擊，將會遠遠超過你我今天的想像。

註53：J. Kastner, "Bit by Bit, the Digital Age Comes Into Artistic Focus," *The New York Times* 21 January 2001 <http://the-newyorktimes.com>.

註54：K. Kelly, "We are the Web," *Wire Magazine* Aug. 2005: 96.

第 **5** 章

動態影音藝術的起源

1. 前言

　　動態影音藝術的起源，可以回溯到以人手操作的皮影戲、利用光線將影像投射在平面上的魔術燈籠（Magic Lantern）、利用視覺暫留（Persistence of Vision）原理製作的留影盤（Thaumatrope）等等。這些早期的動態影音藝術型態，完全依賴手工製作，因此在生產與普及上都受到相當大的限制。1839年，路易士‧達格爾在法國巴黎發表了銀版照相術（Daguerreotype）。達格爾把鍍銀的平板用碘蒸氣薰過，使其產生感光性，在相機中曝光後，放在加熱的汞上面顯影，隨後再將它放入鹽水中定影。這種技術，成為了第一個成功的攝影法，以鏡頭取代人眼；以曝光取代描繪，提供了一種嶄新的視覺經驗，也揭開了以科技取代人工來從事影像製作的序幕。攝影術的出現，從許多不同的層面上改變了人類如何記錄與認知這個世界，而其中最重要的，便是促成了動態影音科技藝術的快速發展與興盛，成為電影、電視等大眾傳播媒體的基礎。

2. 電影科技的發展

　　1877年，美國攝影師愛德渥德‧莫依布德吉（Eadweard Muybridge），同時利用十二台照相機，連續拍攝了一系列的照片，克服了早期照相機快門過於緩慢的缺陷，成功地記錄奔馳中的馬的動態。莫依布德吉再進一步將這一系列的照片，連接成為帶狀的長條，放入Zoetrope（一種可旋轉的輪狀玩具，用來播放手繪動畫）中，藉著視覺暫留產生了逼真的動態圖像。這種以鏡頭捉取連續性的靜態圖片，再經由快速播放，假視覺暫留的現象將之還原成為動態的概念，成為現代電影科

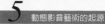
美國攝影師愛德渥德‧莫依布德吉利用12台照相機成功地紀錄奔馳中的馬的動態／資料來源：International Museum of Photography at George Eastman House, Rochester, New York

技的基礎。莫依布德吉也因此被許多人稱之為電影之父（Father of Motion Picture）。他的嘗試，在概念上是深具突破性的，但與實用的錄影與放映技術依然距離遙遠。要能夠成功的捕捉與呈現動態，就必須要有能夠快速通過感光與放映機制的媒材。美國發明家喬治‧艾斯特門（George Eastman）利用賽璐珞片（Celluloid），在1889年為Kodak照相機發明的捲式底片，也就成為解決這個技術問題的關鍵。

　　是誰發明了世界第一台攝影機至今仍有爭議，但是毫無疑問的，湯瑪斯‧愛迪生（Thomas Edison）與威廉‧迪克森（William Kennedy-Laurie Dickson）在1889年共同發明了第一台普及的攝影機Kinetograph，而1892年的Kinetograph機種，也訂立了許多沿用至今的軟片規格，如三十五公厘的寬度、每格影像高四分之三英吋、寬一英吋，以及底片兩側用來推進膠捲的方洞等等。愛迪生與迪克森在1891年，還發明了每次僅能供一個人觀看的放映機Kinetoscope。由於Kinetoscope過高的框速率（Frame Rate，Kinetoscope的框速率為每秒40格），因此無法做出投射式的播放，有如我們今天所熟悉的電影一般，供許多人同時欣賞。1895年，盧米埃兄弟（Auguste Lumiere and Louis Lumiere）發明了一台攝影機與投影機的綜合體Cinématographe。利用這台機器，盧米埃兄弟於同年12月28日，在法國巴黎發表了

名為《工人離開盧米埃工廠》（*La Sortie des ouvriers de l'usine Lumiére*）的影片。

〈工人離開盧米埃工廠〉的呈現，具有今天電影投射式播放和同時讓眾多觀者欣賞的特質，也因此被視為是世界上第一部電影（Motion Picture）。這種新的科技，對大眾有著無法抵擋的魅力，在相當短的時間之內，就快速地在全球各地發展成為流行的大眾娛樂，也激起了更多的發明家投身於改進電影科技的行列。1927年，華納兄弟公司推出了名為《爵士樂歌手》（*The Jazz Singer*）的影片，利用Vitaphone系統，創造出第一部有配樂與對白的有聲電影（在此之前，如果電影有配樂，是由樂手在現場視劇情轉變演奏，因此與影像是分開的。1926年華納兄弟公司推出的《唐璜傳》，是第一部結合音樂的完整影片，但並沒有對白）。從此之後，觀賞電影正式成為一種完全的藝術經驗，讓構圖、表演、動態、音樂、語言等等藝術元素合而為一，成為大眾藝術之代表。根據統計，在1946年，有三分之二的美國人，每週都會看一場以上的電影。(註55) 然而這種電影獨霸人們視聽經驗的狀態，在20世紀下半葉將會改觀。電視科技的發展與成熟，將會帶領動態影音科技藝術跨過門檻、滲入家庭，成為現代化生活的核心。

3. 電視科技的發展

1873年，科學家們發現了硒（Selenium）的光電導性（Photoconductivity）。這種因應光線照射量而產生電導性改變的特質，啟發了對於電視影像技術的研究與開發。1884年，德國工程師保羅・奈考（Paul Nikow）申請了第一個電視系統的專利。利用一系列在圓盤上排列成為螺旋狀的小孔來做掃描，將光線的明暗轉化成為電流強弱傳送出去，在接收端再把電流還原為不同亮度的光點藉以呈現影像。這個概念，成為早期機械電視系統的基礎，也激起了許多不同的研究與實驗，其中重要的包括有：1923年，查理・詹金斯（Charles F. Jenkins）在美國實驗無線電視訊號播送；1926年，約翰・貝爾德（John Baird）在英國首次公開展示30行機械掃描與影像傳輸系統。1928年5月，奇異公司開始常態性的電視播送。這種機械系統是電視科技的開端，但是受限於偏低的掃描線數，影像傳真度一直不盡理想。真正革命性地提升畫面品質，促使電視走上實用與普及的，則是1920年代後半葉崛起的電子系統。

美國物理學家沃德邁爾・茲沃爾金（Vladimir Zworykin）於1923年與1924年，

相繼申請光電攝像管（Iconoscope）與顯像管（Kinescope）的專利。這兩個設計，利用電子光束來增進拍攝與顯像的效果，奠定了電子電視系統的基礎。在1929年的一次公開示範中，茲沃爾金的設計引起美國RCA公司的注意，進而聘請他出任電子研究部門之主管，而該公司也就成為推動電視科技的重要功臣之一。1930年代，德國、英國和荷蘭都相繼投入電子電視系統的研究與設計，快速地將掃描線數提升到343行以上。然而各國與各廠牌電視系統的不同規格，造成了相容上的困難，也暴露了急需設立工業標準的迫切。1940年，美國國家電視標準委員會（National Television Standers Committee, NTSC）成立，並且制訂了每英吋525行掃描線、每秒30格等等由1950年代沿用至今的美國標準（NTSC），而世界上另外一個普及的系統規格，則是625行掃描線數、每秒25格，由德國Telefunken公司制定的歐洲標準（PAL）。（註56）1946年10月，美國電視傳播工會宣稱：電視的發展已經到了一個可以大量推廣的階段。他們的推論是正確的，電視果然以大火燎原的速度滲透到現代人的生活之中。在1945年，全美僅有不到七千台電視機，七年之後，已經有兩千萬個美國家庭擁有電視機，到了1993年，98%的美國家庭都有電視，而且64%還擁有不止一台。（註57）

4. 早期動態影音科技在純藝術上的應用與發展

從電影科技發展的初期開始，就有許多電影工作者致力於開發新的藝術語言，例如首創慢速拍攝、淡出、雙重曝光、重疊影像等等技法的法國實驗電影藝術家喬治‧梅里耶（George Melies），首開蒙太奇（Montage）剪輯手法先例的美國電影導演葛里菲斯（D. W. Griffith），以不尋常的拍攝角度與蒙太奇剪輯著稱的俄國導演愛森斯

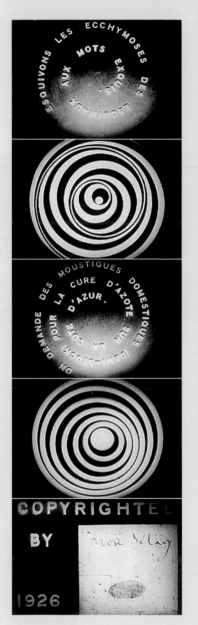

杜象與達達主義藝術家曼‧睿的《貧血的電影》／Video Still資料來源：EAI

註55："History of Motion Picture, " *Encyclopedia Britannica*, 20 July 2003 <http://www.britannica.com/eb/article?eu=119927>.

註56：Steven E. Schoenherr, "Television, History of. Recording Technology History Notes," Dec. 1999 <http://history.acusd.edu/gen/recording/television1.html>.

註57："History of Film and Television, " *High-Tech Productions*, 10 July 2003 <http://www.high-techproductions.com/history-oftelevision.htm>.

▲
梅里耶的電影《月球之
旅》（A Trip to the Moon）
／資料來源： Museum
of Modern Art（左圖）

▲
葛里菲思的電影《一個
國家的誕生》（The Birth
of a Nation）／資料來
源： Museum of Modern
Art（右圖）

坦（Sergei Eisenstein）等等。這些前衛與實驗電影工作者，對於動態影音藝術的進步居功厥偉，但在這方面的研究與探討，另有研究電影的專業人士做論述，因此本書將著重於動態影音科技在純藝術上的應用與發展。

非電影背景的藝術家，在1920至1970年之間開始接觸現代影音科技。杜象與達達主義藝術家曼‧睿（Man Ray）在1926年拍攝了全長七分鐘的《貧血的電影》（*Anemic Cinema*），安迪‧沃荷也從1963年開始拍攝了《睡眠》（*Sleep, 1963*）、《吻》（*Kiss, 1963*）等等六十部短片。對於在這個時期應用動態影音科技的純藝術家，美國電影史學家大衛‧詹姆士（David James）指出：由其他藝術領域出發而後轉為利用科技媒體的藝術家，通常都會將他們在繪畫或雕塑上的關注，直接轉移到這個新的媒材之上。（註58）也就是著重於造型、構圖、動態與觀眾情緒或精神反應上的直接連結，而不拘泥這種媒材的戲劇與敘事本質與架構。除了這種與前衛電影平行發展的非敘事性影片，這個時期影音科技在純藝術領域最重要的貢獻，來自於在表演以及觀念藝術上的運用，重要藝術家包括有羅伯特‧羅森伯格（Robert Rauschenberg）和前衛藝術團體Fluxus等等。

註58：Michael Rush, *New Media in Late 20th-Century Art* (Thames & Hudson, 1999) 28.

4-1. **羅伯特·羅森伯格與** E. A. T.

　　羅伯特·羅森伯格於1925年出生於美國德州，由美國海軍退役之後，1952年夏天在黑山學院遇到前衛作曲家約翰·凱吉（John Cage）。凱吉的概念，除了激發羅森伯格創作全黑與全白畫系列之外，更促成了他在偶發藝術與表演藝術方面的嘗試。1960年代，羅森伯格開始將科技運用在藝術創作之上。1966年10月，羅森伯格與電子工程師比利·克魯沃爾（Billy Klüver）合作，舉辦了「九個晚上：劇場與機械工程」（Nine Evenings: Theater and Engineering）活動，成為早期結合藝術與科學的重要實例與先驅。在這個活動裡，羅森伯格發表了一件名為〈公開計分（砰）〉（Open Score（Bong））的作品。在觀眾的圍觀之下，兩個表演者以裝有無線麥克風的球拍打網球。每次當球擊到球拍，「隗」的響聲便經由圍繞場地的12個喇叭播放，同時球場上的燈就會熄滅一盞。等到整個場地完全陷入黑暗的時候，

◣
羅森伯格的作品《公開計分（砰）》／攝影：Peter Moore ″ P. Moore / DACS, London/VAGA, New York

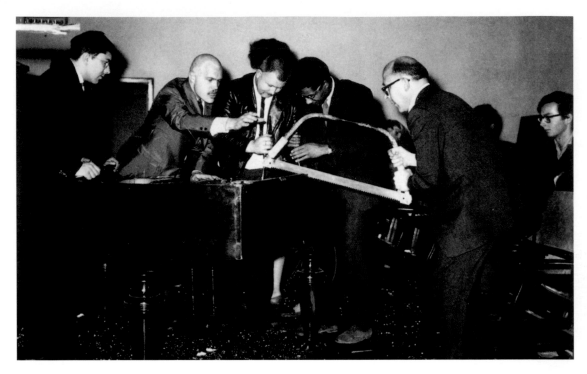

正在表演中的Fluxus藝
術家，左起喬治・曼修
納斯、迪克・西根斯、
渥弗・渥斯托、班哲
民・彼得森、愛莫特・
威廉斯／攝影：Harmut
Rekort

幾百個志願表演者集合到場地中央，而他們的動作被紅外線攝影機拍攝起來，投
射在三個巨大的螢幕之上。

　　參與「九個晚上：劇場與機械工程」活動的，除了羅森伯格、凱吉、戴博
拉・罕（Deborah Hay）、羅伯特・惠特曼（Robert Whitman）等十位藝術家之外，
還有四十位來自貝爾研究室（Bell Laboratories）的科學家，負責提供科學技術方面
的支援。根據愛德華陸希史密斯（Edward Lucie-Smith）在《偉大的20世紀藝術家
傳記》（*Lives of the Great 20th Century Artists*）一書中表示，基於許多預料之外的技
術問題，「九個晚上：劇場與機械工程」活動本身並不能算完全成功。（註59）但以
影響力而言，它確實是20世紀中期以後，藝術與科技結合趨勢的重要開端與指
標。「九個晚上：劇場與機械工程」結束之後，羅森伯格、克魯沃爾、惠特曼等
人，成立了專司結合藝術家與科學家創造力的E. A. T. 團體（全名Experiments in
Arts and Technology，意即是：藝術與科學的實驗）。這個團體快速的擴張，成為科
技藝術的溫床。在1970年代，E. A. T.已經在全美有二十八個支會和六千名會員。

註 59：Edward Lucie-Smith, *Lives of the Great 20th Century Artists* (Thames & Hudson, 1999) 298.
註 60：Amy Dempsey, *Art in the Modern Era* (Thames & Hudson, 1999) 228.

4-2. 前衛藝術團體 Fluxus

　　另外一個在萌芽階段裡結合影音科技與藝術的嘗試，來自於創造了約四十部
Fluxfilm的藝術團體Fluxus。Fluxus是一個國際性的藝術團體，重要成員包括有喬
治‧曼修納斯（George Maciunas）、愛莫特‧威廉斯（Emmet Williams）、迪克‧西
根斯（Dick Higgins）、白南準、小野洋子等等。喬治‧曼修納斯於1961年提出
Fluxus一詞，用以闡釋這個團體本身不停變換的本質。Fluxus的作品完全沒有固定
的風格、型態或模式，唯一的共通基礎，便是生活本身可以像是藝術般的被體
驗。（註60）或者我們可以反過來詮釋：藝術也可以像生活一樣，是所有人都可以創
造、體驗和擁有的。

　　以Fluxus的「指令藝術」（Instruction Art）為例，藝術家將作品濃縮成為一個
概念或想法，再將它寫成簡單的指令。以小野洋子的〈煙畫〉（Smoke Painting,
1961）為例，小野洋子所寫下的指令為：「在任何時候、以任何長度的時間，用
香菸燃燒畫布或者是任何完成的畫。觀察煙的動態。而這件作品，在整張畫布或
整張畫燒盡的時候完成。」小野洋子提出一個想法，而參與者親自體驗作品的

▲
白南準的作品〈電影
禪〉／攝影：Peter
Moore © P. Moore /
DACS, London/VAGA,
New York

小野洋子的作品〈蒼蠅〉。／Video Still資料來源：EAI

「執行」或「創作」，而且所設定的執行過程十分簡單，是所有人只要想做都可以參與的。

　　對於相信天下萬物皆藝術的Fulxus藝術家而言，攝影機自然也成是一個充滿可能性的媒材。以1966年的〈臉部逐漸消失的音樂〉（Disappearing Music for Face）一作為例，鹽見允枝子（Mieko Shiomi）的指令為：「表演者在作品開始時臉部保持一個微笑，而從作品的開始到結束，微笑非常緩慢地逐漸消失而至完全沒有笑容。」攝影師彼得・摩爾（Peter Moore）依循這個指令，以高轉速的慢動作攝影機，拍攝小野洋子的嘴部特寫（要利用視覺暫留達到動態的幻象，圖像更換的速率必須要在每秒15格以上，因此要做出順暢的慢動作，必須要以高轉速的攝影機以求在每秒中抓取最多的框格數，現在的高轉速攝影機可以做到每秒4千格以上。撥放時再將框速率降回到每秒30格，動態因而變慢但維持流暢度）。這段以八秒鐘拍攝完成的影片，最後播放的時間為十一分鐘。整個創作過程完全遵守指令，而最後進一步利用影片時間的可塑性，將八秒鐘延伸了八十二點五倍，放大與強調指令中「非常緩慢」的要求。

　　除了與指令藝術結合之外，Fluxfilm中還有許多顛覆藝術、質疑影片本質的作

品。例如白南準的作品〈電影禪〉（Zen for Film），將約一千英尺、未經沖洗的16
釐米影片直接投射在牆上，三十分鐘內除了一片空茫之外，畫面裡什麼都沒有。
詹姆斯・瑞德（James Riddle）的作品〈九分鐘〉（Nine Minutes），只見每隔一分
鐘，一個數字便在螢幕上出現，數到第九分鐘時，影片結束。小野洋子的〈蒼蠅〉
（Fly），二十五分鐘左右的時間，眼睛只見到一隻蒼蠅在一個赤裸的女體上來回爬
行，耳朵只聽到小野洋子模仿蒼蠅飛行時的嗡嗡聲響。在1965年的Fluxus宣言中，
喬治・曼修納斯強調藝術家的工作，就是去示範所有東西都可以是藝術品，而且
所有人都可以做藝術。（註61）因此影音科技最荒謬的、最無聊的、最令人搔首皺眉
百思不解的用法，幾乎都在Fluxfilm裡面出現過。藝術在演進的過程裡也是需要有
這樣的階段，打破、闖禍才能摸清、看透。

5. 結語

　　1970年以前結合影音科技與藝術的實驗與嘗試，必須要歸功於1923年問世的
16釐米攝影機與1932年問世8釐米的攝影機。這些機種，讓更多藝術家有機會運用
動態影音科技來創作，但，受限於依然偏高的價格與繁雜的裝退片與沖洗程序，
還是無法達到普及性和對純藝術領域做出
全面性衝擊。

　　此外，影片中的時間動態與現場表演
的呼應或對證，也是1960年代藝術家探討
的重要課題之一。羅伯特・惠特曼（Robert
Whitman）的作品〈Prune Flat〉，讓表演者
與影片中的自己互動與共同表演。戴博
拉・罕的作品〈第一組〉（Group One），將
一群人走路的影像投射在畫廊角落之後，
再讓表演者以幾乎完全相同的方式，在現
場重複一次片中的動態。麥克・史諾
（Michael Snow）在表演藝術作品〈正確的

蘿瑞・安德森結合表演
與現代影音科技的作品
〈美國第二部〉（United
States Part II, 1980）／攝
影：Mary Lucier©Laurie
Anderson

註 61：Ibid. 229.

羅伯‧威爾森與湯姆‧
偉斯特合作的《沃伊塞克》（*Woyzeck*）音樂劇。／攝影：Hansen-Hansen © Betty Nansen Teatret

讀者〉（Right Reader）中，把自己隔在一個象徵螢幕的壓克力板的後方，再以對口的方式讓自己跟隨預錄的台詞演出。這種類型的作品，一方面突顯了當時藝術家對於影音幻象與現實之間的界線，仍然處於好奇與探索的階段。二方面表現出藝術家們對於初次掌握記錄、扭曲與重現時間的能力，所產生之疑惑與著迷。對於身處影音資訊洪流氾濫中的我們而言，這些議題本身可能已經退化成為一種麻木的習以為常，將動態影音與表演者在劇場中結合，甚至於歌星在舞台上裝模作態的對嘴演唱，早就成為你我所熟悉與認可的一種手法。但他們的各種嘗試，為蘿瑞‧安德森（Laurie Anderson）、羅伯‧威爾森（Robert Wilson）等等打開了一道門，創作出許多結合現代影音科技與表演的優秀作品。

數位藝術先驅保羅‧布朗（Paul Brown）在〈一個浮現的範例〉（"An Emergent Paradigm"）專文中指出：一個科技需要四十年左右的時間才會成熟，因此利用那種科技的藝術型態也需要四十年的時間才會組成自己的語言。保羅‧布朗舉例：1880年代末期攝影機出現，而電影語言在1920年代末期漸趨完整。（**註62**）依照他的理論推算，我們將會發現動態影音藝術的下一個階段，似乎也依循了類似的時間表：電視科技從1930年代的電子系統開始劃下新紀元，以電視科技為基礎的錄影藝術，則在1970年代開始綻放光芒，領導下一波動態影音科技在純藝術上的運用。

註62：Paul Brown, "An Emergent Paradigm," *Digital Art Museum*, 13 April 2003 <http://dam.org/essays/brown01.htm>.

第**6**章

早期錄影藝術

1. 前言

　　就猶如拼貼取代了油畫，映像管將會取代畫布……有一天，藝術家們將會使用電容器、電阻、半導體，就像他們現在使用畫筆、小提琴、與現成物一般。

白南準，1965年

1965年白南準在紐約的工作室中組裝作品／照片攝影：Peter Moore © VAGA, NYC

　　1965年，剛搬到美國的韓裔藝術家白南準，在紐約自由音樂行（Liberty Music Shop）買下了SONY公司新推出的世界第一台家用電視攝影機——Portapak。在店裡，白南準忠於生活無處不藝術的Fluxus精神，馬上拍攝了第一件將錄影科技應用在純藝術創作的作品〈鈕扣的偶發〉（Button Happening），一段他重覆扣上與解開大衣鈕釦的過程。之後不久，白南準又錄了在街上等待瞻仰教皇的人群，並且將這件作品在Café au Go Go放映，完成了錄影藝術作品第一次的公開發表。現今在藝壇上鋒芒畢露的錄影藝術，就這樣誕生了。

　　Portapak的結構，基本上就是把一台黑白的類比攝影機與一台磁帶錄放影機（Video Tape Recorder, VTR）用電線連接在一起，雖然就像把家用錄放影機（Video Cassette Recorder, VCR）背在身上，另外再拿一台電話簿大小的攝

影機一般笨拙，但Portapak蘊含了以下幾個有利於在純藝術上運用的特性：（1）磁帶不像影片需要沖洗，錄完馬上可以觀看結果，增加了即時性；（2）磁帶降低了創作成本，提升了普及性；（3）觀看磁帶所需的錄放影機與電視，原本就是普及的家用電器，強化了作品的流通性；（4）磁帶容易剪輯與拷貝，簡化了製作與發表的程序，降低了技術門檻。

　　1970年代中期出現的Beta及VHS錄影帶（Videocassette）和1982年把攝影與錄影機制結合為一體的手持攝錄影機（Camcorder），又將錄影的便利性向前推進了一大步。這些在器材與技術上的改良，快速地讓錄影器材以便宜、普及與便利為基礎，結束了16和8釐米攝影機的霸權，也讓錄影藝術，在1970年代以後儼然成為動態影音藝術的代表甚至於代名詞。以整體來觀察，我們可以將在1970年至1990年間動態影音科技在純藝術上的運用，劃分成為以下的兩個大方向來作討論：（1）挑戰電視文化的藝術作品；（2）強調動態影音美學的藝術作品。

2. 挑戰電視文化的藝術作品

　　加拿大多倫多大學教授馬歇爾‧麥克魯漢（Marshall McLuhan）在1960年代中期提出了一系列的學說，舉證現代科技快速傳輸影像資訊的能力，延展了知覺系統，改變了人類思考與認知的方式。而在這種生活型態裡，藝術家必須了解並且運用大眾傳播科技，進而疏解和預防科技過度擴張人類知覺所帶來的負面影響。在1964年所發表的《了解媒體》（*Understanding Media*）一書中，麥克魯漢寫到：「藝術家可以在新媒體狂風麻痺意識程序之前，修正我們感官的比率。」[註63]他的名言"The medium is the message"（意即用來傳遞的媒介本身壓倒了所傳遞的訊息），成為20世紀後半葉藝術思潮的重要口號。1970年代開始，利用電視科技的藝術作品大量出現，而電視這個強勢的大眾傳播媒體（根據調查，電視在1963年儼然超越報紙，成為美國人最信賴的資訊來源），也自然躍昇成為藝術家首要的檢視與批判對象，白南準、道格拉斯‧大衛斯和維托‧阿康奇（Vito Acconci）和皮特‧堪帕司（Peter Campus），都是創作這種作品的藝術家先驅和典型。

註 63： Charles Harrison and Paul Wood eds., *Art in Theory 1900-1990* (Blackwell, 1992) 74.

白南準（1932～）

　　白南準出生於西元1932年，1956年於日本東京大學取得學位之後，赴德國進修。1963年於德國帕那司藝廊（Galerie Parnass）舉行第一次個展，並結識了對他日後藝術理念影響深遠的前衛藝術家喬治·曼修納斯、約翰·凱吉、喬瑟夫·波伊斯（Joseph Beuys）等人。白南準於1964年搬到紐約加入其他移居紐約的Fluxus藝術家，1965年發現錄影與電視系統在藝術創作上的可能性，也正式展開了他個人風格的成熟期。

　　白南準的早期作品，著重於錄影鏡頭到電視顯像上的直接連結。以1974年的〈電視佛祖〉（TV Buddha）為例，白南準以攝影機正對著一尊佛祖雕像，再把呈現佛祖影像的電視螢幕擺在雕像的正對面，讓一實一虛對坐互望，成為一個由「拍我看我」起首，乃至於「我看我拍的我，亦或是我拍的我在看我」的死胡同，也同時成為電視科技與其傳達信訊息之間關係的象徵。除此之外，白南準還有一系列以解構電視影像科技為主的作品，例如1965年的〈磁鐵電視〉（Magnet TV）、1974年的〈電視花園〉（TV Garden）和1980年代中以後的〈機器人家庭〉（Family of Robot）系列等等。在這類型的作品中，白南準將電視由資訊傳聲筒的角色中解放出來：用一個大磁鐵來干擾螢幕顯像功能，讓電視成為抽象光舞的製造機；將

白南準利用封閉迴路的錄影裝置作品〈電視佛祖〉／資料來源：Stedelijk Museum

白南準的〈電視花園〉
展出於紐約古根漢美術
館／攝影：葉謹睿

電視夾雜在茂盛的植物中，假扮色光
比花嬌的一片燦爛；將各型各類的電
視機，像樂高積木一般地堆疊起來，
組合成了一個個的電視機器人。白南
準曾說：「我讓科技變得荒唐。」(註64)
在幽默而荒謬的外表下，白南準的作
品，迫使逐漸對電視文化麻木的現代
人，以另外一個角度來觀察與審視這
個科技的本質。

▌道格拉斯‧大衛斯（Douglas Davis, 1933～）

　　之前在網路藝術單元介紹過的道格拉斯‧大衛斯，在1970年前後開始將電
視科技運用在藝術創作。與其說他運用動態影音科技，倒不如說他著眼於科技
對人類溝通方式、時間與空間認知上所造成的影響。

　　1976年，在休士頓當代美術館（Contemporary Arts Museum in Huston）與收
藏家吉索裴‧潘薩（Giuseppe Panza）的贊助之下，大衛斯在Astrodome體育館完
成了一件名為〈七個想法〉（Seven Thoughts）的作品。在12月29日9點30分，他
手持一個黑色的盒子，依循著一個螺旋形路徑，緩步走到這個巨大體育館的正
中央，並且在那裡把黑盒兒打開，將裡面寫的七個想法唸出來，唸完之後，將
盒子鎖起來，結束了這整件作品。當大衛斯在場中央朗誦這七個想法的時候，
整個表演過程經由懸掛式的攝影機及麥克風傳送到人造衛星，同時將訊號播放
到全球的每一個角落。在這十分鐘之內，他硬生生地將大眾傳播媒體當成傳聲
筒，把自己的七個想法，變成任何一個有電視或收音機的人的共通財產，供他
們自由取用。而表演結束之後，這七個想法卻馬上成為關在黑盒裡面永不見天
日的秘密，世界上除了大衛斯和當時碰巧轉到正確頻道的人之外，沒有人知道
真正的內容是什麼。在一次訪談中，他曾經提到：「我不相信通訊，我相信在
嘗試通訊時所經歷的偉大過程，尤其在必須跨越時間、語言、空間、地理和性
別的鴻溝的時候。」(註65)〈七個想法〉是第一件運用人造衛星來從事純藝術創作
的實例，大衛斯把這個大眾傳播的利器與一個深鎖的黑盒子相互對證，形成一種

極端公開與密閉型態的交錯。

▌維托・阿康奇（Vito Acconci, 1940～）

與白南準相較，維托・阿康奇對於錄影與電視科技運用方式較為單純。1940年出生的阿康奇，早期從事小說和詩的文學創作，在1970年前後開始跨入純藝術的領域。對於非科班背景的阿康奇而言，不拘泥於創作技法的觀念藝術正是最好的切入點，低技術門檻的錄影藝術更是方便的媒材，對此他曾經說到：「我開始純藝術生涯時正逢觀念藝術的時代，這真是上天賜給我的絕佳禮物，否則的話，我將無處可走、無事可做。」(註66) 也正因為不受學派、形式與技法的繫絆，阿康奇的作品與手法，從藝術的觀點來看就顯得十分激進。他早期的代表作包括有1971年的〈對話之二：堅持、適應、基礎、呈現〉（Conversation II: Insistence, Adaptation, Groundwork, Display）、1973年的〈主題曲〉（Theme Song）、1974年的〈開誠佈公〉（Open Book）等等。這些作品，就算在今天看起來，仍帶有獨特的原創性與前衛感。

以〈主題曲〉為例，利用抒情流行歌曲為背景音樂，三十三分十五秒之內，只見阿康奇躺在地上，以非常親密的態度對著鏡頭，不停傾訴著期待被觀者了解與接受的真情告白。在〈開誠佈公〉之中，只見他的一張大嘴佔據了整個螢幕，

維托・阿康奇的〈主題曲〉／資料來源：EAI

不停地說：「我不封閉，我是開誠佈公的。進來吧，你可以和我一起做任何事，進來吧，我不會阻止你的。我不會把你關起來，我也不會把你套住，這不是一個陷阱。」由於他強迫將自己的嘴保持在全開的狀態，因此邀請的字句，說起來有如夢囈一般，阿康奇也盡力維持他的「承諾」，就算不小心把嘴閉上，也會立即再打開，同時道歉說：「那是一個失誤，我不封閉。我不會把你擋在外面，也不會把你關在裡面，我是對任何事

註64： Amy Dempsey, *Art in the Modern Era* (Thames & Hudson, 1999) 257.

註65： Tilman Baumgaertel, "Interview with Douglas Davis, Nettime," 27 July 2003 <http://www.nettime.org/Lists-Archives/nettime-bold-0005/msg00185.html>.

註66： Victo Acconci, "Art and Culture Network," 26 July 2003 < http://www.artandculture.com/arts/artist?artistId=14>.

開放的。」在這種類型的作品中，阿康奇利用獨白將人類對於溝通的期待與被了解的慾望突顯出來，藉此向觀眾的情緒進行挑撥，更彰顯了螢光幕這個透明但無法突破的界線，也質疑了大眾傳媒體成為文化與情感橋樑的誠信度與可行性。

▌皮特・堪帕司（Peter Campus, 1937～）

　　皮特・堪帕司出生於1937年，於俄亥俄大學取得心理學學士學位，並於市立電影學院（City College Film Institute）取得碩士學位。堪帕司對於各種影像技術的開發與應用影響深遠，但他專注於創作錄影藝術的時間並不長。由1971年的第一件錄影藝術作品，〈動態場域系列〉（Dynamic Field Series）開始，一直到1978年的〈六個斷片〉（Six Fragments）為止。堪帕司花了七年的時間，以錄影為媒材，探討了空間、自我認知、色彩等主題。從作品來總觀，我們可以很明顯的看出來，錄影帶不僅是皮特・堪帕司的媒材，而且還是他所探討的主體。以他的心理學背景為依歸，分析錄影藝術的創作技法（如剪接、多元輸入、影像重疊等等），對觀者心理層面上的影響。而他所使用的各種特殊效果，放在一個沒有數位器械的時代背景中來探討，的確是創新並且帶有突破性的一種嘗試。

▲
戴拉・波恩波般的作品
〈科技／轉變：女超人〉
（Technology/Transformati
on: Wonder Woman）／
資料來源：EAI

小結

　　家用錄影設備的普及，瓦解了電視台的極權，讓人們從被動的角色裡跳脫出來，不再只是單純的訊息接受者，可以開始選擇採取主動利用錄影科技，成為創作者和訊息的提供者。在這個時期運用電視科技來評析電視文化，以彼之矛攻彼之盾的錄影藝術家，除了白南準、維托・阿康奇和道格拉斯・大衛斯之外，還包括探討媒體世界之女性形象的戴拉・波恩波般（Dara Birnbaum）、擅長解構大眾傳媒體體系的西班牙藝術家孟塔達斯（Muntadas）、將電視節目、新聞剪輯

重組並賦予新含義的肯・凡鉤德（Ken Feingold）、以自導自演的喜劇來反映電視文化膚淺一面的麥克・史密斯（Mike Smith）等等。

3. 強調動態影音美學的藝術作品

保羅・布朗（Paul Brown）教授在所提出的理論中，指出新科技的發展需要四十年才能成熟，同時才會在藝術上建立出完整的語言。其實這個概念還有一個很重要的基礎，就是必須要有足夠的時間，才能培育出完全熟悉與接受這種科技的世代，進而自然地運用這種技術，不為新科技剛出現時社會所產生的轉變而迷惑。是否一定需要四十年，這個答案見人見智。然而從錄影藝術的發展過程，我們可以發現一個很有趣的現象，在1950年代以後出生的藝術家，基本上是在一個電視機充斥的環境下成長的，而他們的錄影藝術作品，通常對於這種科技本身較不具有顛覆性，也展現了這種媒材特有的美學。比爾・維歐拉（Bill Viola）、斯坦・道格拉斯（Stan Douglas）和雷頓・皮爾斯（Leighton Pierce）的作品，都是非常好的例子。

▋比爾・維歐拉（Bill Viola, 1951～）

與前面提過的藝術家大異其趣，出生於1951年的比爾・維歐拉並不挑戰錄影科技的本質，相對的，他對錄影機反而有一種信賴與迷戀。他曾經將鏡頭比喻成

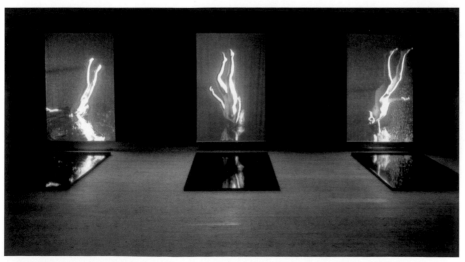

▲
比爾・維歐拉的錄影裝置作品〈站〉／攝影：Robert Keziere 資料來源：Ydessa Hendeles Foundation

比爾‧維歐拉的〈在日
光下前行〉／攝影：葉
謹睿（本頁二圖）

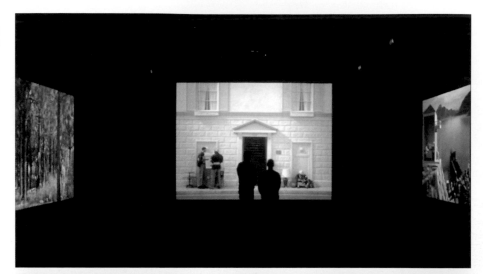

為通往海市蜃樓的管道，一個能將經驗濃縮，揭示新世界的門。（註67）而他的作
品，處處都展現了這種以動態影音美感為中心的詩意。

　　以〈交會點〉（The Crossing）一作為例：一個房間中央懸吊著一個螢幕，由

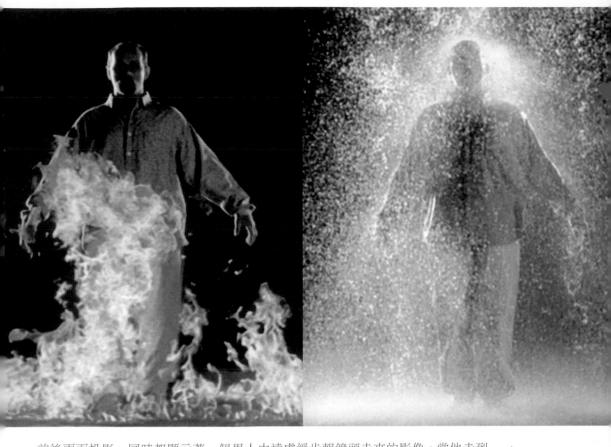

前後兩面投影，同時都顯示著一個男人由遠處緩步朝鏡頭走來的影像。當他走到鏡頭前面的時候停了下來，而後雙手緩緩舉起，只見一面螢幕上有火苗從他腳底燃起，而另一面螢幕裡有水開始滴落在他頭上。火勢漸趨張狂、水勢越見洶湧，不一會兒，只見炙焰無邊的烈火吞噬了整個人，而另一面如瀑布般的大水也淹沒了整個螢幕。火燄與水流深具破壞性的聲響，充斥了整個空間，猶如一曲奔放的毀滅之歌，呈現一種死亡式的華麗。當火滅水停時，螢幕上的人已然毫無蹤影，只留下一片空虛的悵然。當然這件作品，我們可以從維歐拉一貫的生命輪迴主題為出發來做論述。但，有如藝評家羅睿・日培（Lori Zippay）的觀察與分析，維歐拉作品的魅力，並不來自於思維邏輯上的辯證，而是經由卓越的視覺美學，達到

比爾・維歐拉的錄影裝置作品〈交會點〉／攝影：Kira Perov 資料來源：Whitney Museum of American Art

註67： B. Viola, *Going Forth by Day, Guggenheim Museum Berlin* (2002) 90.

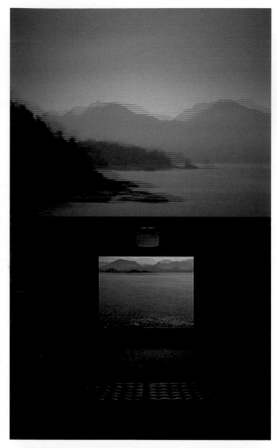

一種超然的境界。也許,欣賞他的作品也應該像聆聽優美的旋律一般單純,容許無由的感動恣意盪漾,而無須絞盡腦汁地問盡每一個為什麼。

▎斯坦・道格拉斯(Stan Douglas, 1960～)

1960年出生的加拿大藝術家斯坦・道格拉斯,是另外一個善於運用現代影音科技,以影像與聲音的分裂與重置來創造美感的例子。與維歐拉純粹的視覺體驗不同,道格拉斯的作品通常具有敘事情節。以敘述安哥華島歷史為主題的作品〈努特卡〉(nu・tka・)為例,道格拉斯以努特卡族(Nootka)一字的原意「環形動態」為基礎,用35釐米影片,拍攝了兩段從不同方向環視安哥華島的影片,之後將影像轉到錄影帶上,利用剪輯設備將兩段影像重疊成為一個迴路,形成視覺上時而結合時而離散的飄移狀態。在音效上,道格拉斯利用兩段口白,一段來自西班牙軍指揮官馬丁尼茲(Martinez),另一段來自英軍指揮官科聶(Colnett),以四個聲道重疊播放,同時陳述著各自國家對安哥華島的所有權。他們都深信自己作戰的理由,卻又都完全忽略了安哥華島真正的原住民其實是努特卡族人的事實。這種在視覺與聲音上的重疊,造成了視覺與聽覺上浮動而又呼應的特殊律動,也點破了千家百口、人人有理,而所謂的歷史,也不過是傳述者的個人觀點而已。

▎雷頓・皮爾斯(Leighton Pierce, 1954～)

在動態影音的繁華世界裡,生與死,可以轉化成為一種視覺的感動,但最平凡的事物,也能

夠經由鏡頭的捕捉與剪輯，萃取出美感。1954年出生，早先學習作曲的雷頓‧皮爾斯，就是善於將平凡無奇的分秒，轉化成為萬紫千紅的驚艷的一位動態影音魔術師。以〈通往後院的樓梯〉（The Back Steps）一作為例，皮爾斯把一段兩個小女孩穿著萬聖節服裝，坐在通往後院的樓梯上等待，隨後起身跑去加入野餐人群的鏡頭，利用慢動作轉化成為色彩鮮艷的半抽象光影，加上兒童嬉鬧的聲響，將節慶的興奮與歡娛融化成一種容易吸收的經驗，讓觀眾透過僅僅五分半鐘的作品，就捕捉到當時的氣氛與情境。皮爾斯被喻為是動態影音藝術家中的「纖細畫大師」。(註68) 其實從很多角度來看，這個讚譽是十分恰當的。與比大、比長、比壯觀、比驚世駭俗的錄影藝術潮流背道而馳，皮爾斯的每一件作品都非常精簡（大多都在10分鐘以內），專心一意地利用攝影機拾起生活中容易為人忽略的片段，再將它們編織成為繪畫意味濃厚的視覺小品。

▌馬修‧邦尼（Matthew Barney, 1967～）

馬修‧邦尼出生於1967年，1985年進入耶魯醫學系就讀，一年之後，受到藝術家母親影響的邦尼，由醫學系轉學到藝術系，開始專心從事藝術創作。1991年，邦尼在洛杉磯史都華特藝廊（Stuart Projects）首度個展，他強烈的個人風格，立即在美國藝術圈掀起了喧然大波。著名的《藝術論壇》雜誌（Artforum）於7月份將馬修‧邦尼的作品登上封面，並且以大篇幅做專題討論。之後的短短兩年內，這位被《藝術在美國》雜誌（Art in America）喻為1990年代出現最有趣的藝術家(註69)，在舊金山現代美術館舉行個展、受邀參加德國文件展（Documenta IX）、入選惠特尼雙年展（Whitney Biennial）、代表美國參加威尼斯雙年展（Venice Biennale）。1994年，二十六歲的邦尼已然在當代藝術圈中佔上一席之地，並且立刻投入了「睪丸薄懸肌系列」（The Cremaster Cycle）的漫長創作過程。

「睪丸薄懸肌系列」由一至五，分別象徵了胎兒無性時期中五個不同的階段。〈睪丸薄懸肌之一〉代表最純粹而無性徵的狀態，逐次漸進，〈睪丸薄懸肌之五〉代表著最華麗而深沉，性徵逐漸明確的分裂階段。由〈睪丸薄懸肌之一〉以女主

▲
斯坦‧道格拉斯的作品〈努特卡〉/攝影：葉謹睿（左頁上圖）

▲
雷頓‧皮爾斯的作品〈通往後院的樓梯〉/資料來源：Whitney Museum of American Art（左頁下圖）

註68：Jon Jost, "Leighton Pierce: Master Miniaturist. Senses of Cinema," 28 July 2003 <http://www.sensesofcinema.com/contents/02/20/pierce.html>.

註69：*Art in America* Oct. 1996: 83..

▲
馬修‧邦尼的「睪丸薄懸肌系列」展出於紐約古根漢美術館／攝影：葉謹睿

角固億兒（Goodyear）為中心的音樂劇開始，一直到〈睪丸薄懸肌之五〉中發生於19世紀的愛情歌劇為結束。邦尼的作品對大多數人而言，是一個華麗而不得其門而入的迷團。許多的藝術評論家甚至因此認為，他的作品是無法被解讀的，或者是根本沒有內容可以解讀的。張心龍老師在《閱讀前衛》一書中，也曾經以國王的新衣來形容「睪丸薄懸肌系列」，質疑它在誘人的喧嘩之下，中心思想與藝術性的存在與否。（註70）邦尼的作品確實讓人感到疑惑與不解，但毫無疑問的，他打破了早期動態影音藝術的模式，以艷麗而神秘的視覺呈現，成功地抓住了視線，讓我們不禁為它駐足沉思。

▌傑米・布雷科（Jeremy Blake, 1971～）

傑米・布雷科於1971年出生，1993年於芝加哥藝術學院取得學士學位，1995年於加州藝術學院取得純藝術碩士的學位。受到傳統繪畫教育的影響，布雷科的數位元元動態影像作品，以結合抽象線條、色彩、與動態著稱，而他也常以「時間性繪畫」（Time-based Painting）來形容自己的作品。布雷科指出，他對於錄影及電影開始產生興趣，是基於這種媒材能夠透過對於時間的運用，來做出具有故事性傳達的特質。他認為，將錄影的這個特點與抽象繪畫的視覺概念結合，將會是一種有趣的創作方向。（註71）他從2001年開始創作的「文契斯特三部曲」（Winchester Trilogy）系列，就是這種方向創作的代表。以文契斯特獵槍發明人遺孀建造的建築物為主體，結合攝影、素描和用電腦繪製的抽象圖案，重新詮釋這個美國的現代傳奇故事。「文契斯特三部曲」，包括有2002年的〈文契斯特〉、2003年的〈1906〉以及2004年的〈二十一世紀〉（Century 21）。

▲
KultureFlash網站，分析傑米・布雷科的時間性繪畫作品〈二十一世紀〉／畫面擷取：葉謹睿

4. 結語

從1969年紐約Howard Wise藝廊的「以電視為創意媒體」（TV as a Creative Medium）展覽開始，主流藝術圈逐漸注意到現代影音科技不可限量的潛力。1971年，專司支持錄影藝術的EAI媒體藝術中心（Electronic Art Intermix）成立，開始為錄影藝術家提供技術與器材的支援與協助；1982年，紐約惠特尼美術館為白南準舉行的回顧展，造成了廣大的迴響，白南準錄影藝術之父的地位受到主流藝壇的肯定，這個展覽也因此被視為是錄影藝術正式跨上當代藝術大舞臺的里程碑。

註70：張心龍，《閱讀前衛》，典藏叢書，2002年，130頁。
註71：*Kultureflash* 35, 12 Aug 2005 <http://www.kultureflash.net/archive/35/piece.html>.

觀者可以進入〈雷射錐〉中，感受漫天光舞／攝影：葉謹睿（上圖）

白南準的近期作品〈雷射錐〉／攝影：葉謹睿（下圖）

　　隨著錄影藝術作品的推波助瀾，各種動態影音藝術快速地在1990年代裡成為藝廊、美術館與國際藝術大展的重點項目。這種成熟與認可，卻也同時造成了追時髦、趕流行，氾濫而虛浮的趨勢。水能載舟亦能覆舟，1970年代讓錄影藝術蓬勃發展的條件，如即時性、流通性、便利性、降低技術門檻等等條件，卻讓眩人耳目的現代影音科技，在過度膨脹而缺乏深度思考，對於歷史與發展過程又缺乏認知的情況之下，逐漸淪為一些藝術家的方便法門。有人說愛情像是鯊魚，若是不能不停地向前游就會死亡，其實藝術也是一樣。1990年代影音科技在純藝術上的運用，像是一朵盛開的花朵，綻放時的美艷是否成為明日的唏噓，將取決於藝術家在通俗化與再革命階段裡的努力。

動態影音藝術在數位時代的通俗化與再革命

1. 前言

　　從1960年代中期開始，家用攝影機所蘊含的即時性、流通性、便利性以及低技術門檻等等特質，讓藝術家們能夠輕鬆地掌握動態影音科技。手持攝影機與錄影帶，從1970年代之後為許多觀念、表演以及裝置藝術家所接受，並且運用成為創作的工具。另外一群更直接擁抱錄影科技的藝術家，便是麥克‧若虛教授在《20世紀末的新媒體藝術》一書中所指出的「非正統錄影藝術家」（Guerilla Videographer）。非正統錄影藝術家反對戲劇以及商業化的影音美學，提倡以攝影機鏡頭從事記錄，藉由不經過特別剪輯與修飾的錄影帶，重現生活真實面象。其中代表藝術家包括有加拿大藝術家拉斯‧拉溫（Les Levine）、美國藝術家法蘭克‧吉列特（Frank Gillette）和TVTV錄影藝術工作群（Top Value Television）等等。

2. 非正統錄影藝術

　　非正統錄影藝術家的作品通常帶有強烈的社會意識，拉斯‧拉溫在1965年拍攝的〈遊蕩者〉（Bum），便是以當時紐約下東城區（Lower East Side）為主體，探討都會風華之下的遊民生活狀態。這類型作品直率地表現出生活的真實面，但平舖直述的手法與結構，也相對造成了冗長而單調的印象。法蘭克‧吉列特在1968年完成的〈東村計畫之過程錄影帶〉（Process Tapes for the Village Project），就是一件全長八小時，完全與美感無關的記錄性作品。非正統錄影藝術家的反包裝概念，摒棄了繁瑣的企劃、剪輯與修飾，讓錄影藝術通俗化成為人手一機便可以從

事的創作管道，他們現場目擊式的臨場拍攝，也影響了商業電視，尤其是新聞節目的製作，TVTV錄影藝術工作群在1972年拍攝的〈連任四年〉（Four More Years），成功地捕捉了總統大選時期社會思潮的衝突和助選活動的背後運作，成為日後新聞性紀錄片的標竿。他們的嘗試在電視資訊霸權的年代裡獨樹一格，與令人驚艷的商業藝術背道而馳，開

TVTV錄影藝術工作群在1972年拍攝的〈連任四年〉／Video Still 資料來源：EAI

啟了運用錄影科技的另一種可能性。但長久下來，這類型直觀式錄影作品的氾濫，卻也逐漸為錄影藝術帶來了粗糙、無趣、不優美等等的誤解。

3. 數位動態影音科技

記憶術專家（Mnemonist）所受到的詛咒，就是影像洪流持續性地在他們腦海中重演。他們也許能夠因此而展現超凡的記憶力，但所有平凡與陳腐的日常瑣事，卻也同時無止境地在腦中重複。結果可能導致失眠、精神病甚至於自殺，更促使許多人尋求專業精神治療方面的協助（因此成為醫學期刊與書籍扉頁中的歷史）。這種「記載一切」，轉生成為了早期錄影藝術的詛咒，對於生活本體飽和轟炸的處理方式，使許多錄影藝術展無聊得讓人根本不想看完。沒有經過剪輯的生活面象，看來就是不那麼地有趣。（註72）

比爾·維歐拉

1982年，錄影藝術家維歐拉發表了一篇名為〈在資訊空間裡將會有公寓建築嗎？〉（"Will There Be Condominiums in Data Space?"）的專文。在這篇文章裡，維歐拉從記憶與認知開始探討，進而提出運用電腦的互動本質，在資訊空間內創造

非線性敘事架構，形成有如壁畫結合建築結構的觀賞模式，提供讓觀眾悠游的瀏覽經驗。維歐拉宣稱，1980年代開始電腦與錄影技術的結合，將會是一個嶄新的起始點。排斥這個趨勢的動態影音藝術家，不只是錯過了他們專業領域中最重要的媒材，而是忽視了整個新的文化。（註73）

　　從1980到1995的十五年間，電腦軟硬體的各種進步，像是一株株初春甦醒的綠芽，逐漸改變了動態影音藝術的風貌，其中在科技上的重要突破包括有：

（1）1983年飛利浦公司推出的CD（Compact Disk）廣泛為大眾市場所接受，而容量更大的DVD（Digital Versatile Disk）相繼在1995年底成為工業標準，這些光碟片利用大衛・保羅・貴格（David Paul Gregg）在1961年完成的設計，達到可以處存大量影音資訊同時提供快速的隨機讀取，成為比錄影帶更方便的動態影音媒介。

（2）Softimage公司在1988年成功地把立體動畫的三個過程：Modeling、Animation、Rendering結合在同一個套裝軟體之內，Creative Environment（現在的SOFTIMAGE 3D）也快速成為3D動畫軟體的標竿。

（3）1988年Micromind（現在的Micromedia）公司推出Director軟體，讓個人電腦使用者也能夠創作互動式的多媒體藝術作品。

（4）1991年Adobe公司推出非線性剪輯軟體Premiere，大眾化的價格讓個人電腦也可以躍身成為動態影音的剪輯工作站。

（5）1995年Mini DV數位錄影帶問世，讓小型的家用數位攝影機也能夠抓取500行掃描線數以上的高品質影像，更重要的是，DV的數位錄影系統免除了昂貴的類比轉數位視訊卡（Analog Video Capture Card），使用者可以直接將數位影音資訊轉載到個人電腦內從事剪輯與輸出，並且在這個過程中達到資訊無耗損的理想狀態。

4. 數位時代的動態影音藝術

　　在1990年前後，全世界已然有超過一億台個人電腦，這種普及再加上新賦予

註72：Bill Viola, "Will There Be Condominiums in Data Space?" *Multimedia: From Wagner to Virtual Reality*, Randall Packer and Ken Jordan eds. (Norton, 2001) 289.

註73：Ibid. 297.

保羅‧費佛的作品〈約翰福音第三章第十六節〉
Video Still ／資料來源：
Paul Pfeiffer（右頁上圖）

保羅‧費佛的作品〈自由誕生的故事之序幕〉
Video Still ／資料來源：
Paul Pfeiffer（右頁中圖）

的動態影音編輯與創造功能，提供了藝術家一股掙脫錄影藝術瓶頸的原動力。結合數位與影音科技的各種嘗試與探索，現今仍然處於萌芽階段，它未來的走向與可能性，應該是遠遠超過你我今天所能夠想像的範圍。回首檢視近幾年來逐漸出現的藝術作品，我們已經可以看出數位科技影響之下的動態影音藝術作品，有以下幾種新趨勢：（1）利用非線性剪輯特質；（2）利用非線性敘事結構；（3）利用電腦互動本質；（4）利用場域。

當然，對於這些特質的運用，在許多作品中都多有重疊。因此本書將盡量尋找尚未介紹過的數位藝術家，以他們作品中最為人所稱道的特質，用來做為分類時的依據。

4-1. 利用非線性剪輯特質

錄影的剪輯系統分成兩大類，第一是結合數台錄放影機和視訊混合器（Video Mixer）的線性剪輯系統（Linear Editing System），第二是運用電腦的非線性剪輯系統（Non-linear Editing System）。線性剪輯系統直接將原始帶（Original Tape）中所需要保留的部分，編輯錄製到母帶（Master Tape）上，因此受限於錄影帶本身線性存取的特質，過程緩慢也較為不方便。非線性剪輯系統將影音資訊儲存到硬碟（Hard Disk）中，運用非線性剪輯軟體和電腦硬碟快速隨機存取（Random Access）的能力，讓剪輯成為精準而且具有彈性的工作。1990年代後期的動態影音藝術作品，幾乎都是運用這種技術來創作的實例，但並不是所有運用這種技術的作品，都意圖突顯這個特質，因此，以下將只抽樣介紹其中較為典型的創作者。

▌保羅‧費佛（Paul Pfeiffer, 1966～）

美國藝術家保羅‧費佛出生於1966年，1987年於舊金山藝術學院畢業，1994年於紐約杭特大學（Hunter College）取得碩士學位，並且很快地就受到主流藝術圈的重視。費佛在2000年入選惠特尼雙年展（Whitney Biennial）並且榮獲該展的「巴克斯包安獎」（Bucksbaum Award）。

費佛最為膾炙人口的作品，就是創作於2000年的〈約翰福音第三章第十六節〉（John 3:16）。在這件作品裡，費佛將一段麥可‧喬丹打籃球的錄影帶，輸入電腦之後重新編輯，將原本在場內被傳來傳去的籃球，放大並且固定在畫面的中央，

歐瑪‧菲斯特的作品〈連鎖狀的CNN〉／
Video Still 資料來源：
Omer Fast（右頁下圖）

將主客反轉,完全忽視場上呼風喚雨的超級巨星,將他們無情地排除在螢光幕之外。利用電腦將這五千多格畫面重新定位之後,觀眾只看到一顆因過度放大而呈

現模糊狀態的橘紅色籃球漂浮在畫面正中央,所有其他事物都繞著它運行,甚至球員的手腳,都只是驚鴻一瞥地偶爾出現在畫面裡。這件作品的題目〈約翰福音第三章第十六節〉,指出了一段聖經裡面的話:「神愛世人,甚至將祂的獨生子賜給他們,叫一切信入祂的,不至滅亡,反得永遠的生命。」費佛以上面這段話質疑現代傳播媒體塑造的偶像崇拜,也點明了他個人的創作理念。費佛的作品通常由眾所皆知的題材出發,再近一步將主體抽離或破壞,形成另一個理念的象徵,迫使觀者從新的角度來審視早已熟知的事物。以〈自由誕生的故事之序幕〉(Prologue to the Story of the Birth of Freedom)一作為例,他重組一段電影《十誡》(The Ten Commandments)導演 DeMille 走上講台的畫面,讓 DeMille 躊躇而掙扎地前進,卻又永遠無法站定在麥克風前發言,成為一種永無止境的努力過程。

▌歐瑪‧菲斯特(Omer Fast, 1972～)

1972年出生於以色列的藝術家歐瑪‧菲斯特,同樣畢業於紐約杭特大學研究所。近年來以多媒體作品快速獲得國際藝壇的矚目,目前旅居柏林。與費佛相異,菲斯特的作品較為調皮,善於運用數位科技來將自我意識投射到大眾文化的洪流裡。以2000年〈新夥伴的加入〉(Breakin' In a New Partner)一作為例,菲斯特將知名好萊塢電影《終極武器》(Lethal Weapon)輸入電腦,

以無比的耐心與毅力，化身成為超級配音員，重新配出片中所有的對白、槍聲、雨聲、腳步聲，甚至於爆炸聲和音樂，達到一個所有聲音元素都依然存在，但又全然個人化的境界。而他在2002年所創作的〈連鎖狀的CNN〉（CNN Concatenated），則是預錄了一連串的CNN新聞報導，再利用精準而快速的非線性剪輯，將所有句子拆解成為獨立的字，並且重新接合成為一段類似打油詩的口白。一個個的字，由一位位衣冠楚楚的新聞播報員口中唸出來，像接力賽般地完成流暢的文句，成為菲斯特的代言人。

█ 凱文‧麥寇依（Kevin McCoy, 1967～）與珍妮佛‧麥寇依（Jennifer McCoy, 1968～）

同樣展現數位剪輯系統強大的功能，紐約藝術家凱文‧麥寇依與珍妮佛‧麥寇依，在2002年完成了一系列肢解電視節目的作品。以〈每一個鐵砧〉（Every Anvil）一作為例，在這件作品中，他們將華納兄弟公司出版的兔寶寶、豬小弟等等一百集卡通名片收錄進入電腦，再將每一部卡通肢解開來，依照內容分門別類，歸檔成為一百二十張光碟。如果觀者選擇了「每一個吻」，就會在螢幕上看到在這些片中每一個接戲的鏡頭，你選擇了「每一個逃亡」，就會看到這些片中的每

凱文‧麥寇依與珍妮佛‧麥寇依，在2002年完成的〈每一個鐵砧〉／攝影：葉謹睿（左圖）

〈每一個鐵砧〉將華納兄弟公司的一百集卡通名片肢解開來，依照內容分門別類，歸檔成為一百二十張光碟／攝影：葉謹睿（右圖）

一場逃亡過程。依照相同的邏輯，這對數位藝術夫妻檔，另外完成了以知名電視影集「功夫」和「Starsky and Hutch」為基礎的〈我如何學習〉（How I Learned）以及〈每一個鏡頭／每一集〉（Every Shot / Every Episode）兩件作品。麥寇依夫婦稱這個系列為「電視資訊庫」系列，以將節目肢解後的排列組合，強迫觀者跳脫出劇情的引導，重新沈思這些電視劇到底給了我們一些什麼樣的訊息和教育。麥寇依夫婦近年來醉心於數位影音視訊的研究，合作撰寫了數位影音訊號合成軟體——Live Interactive Multiuser Mixer，並且開始嘗試結合模型與數位影音畫面的迷你裝置作品。

4-2. 利用非線性敘事結構

在介紹自己作品時，美國多媒體藝術先驅林·賀雪蔓（Lynn Hershman）曾經這麼說：「我把我的作品劃分為兩個階段：B. C. 和 A. D.，也就是在電腦之前（Before Computer）和在數位化之後（After Digital）。」[註74] 她將「西元前」的縮寫B. C.（Before Christ, 原意為在基督之前）和「西元」的縮寫A. D.（Anno Domini, 原意為主的紀年）拿來形容自己作品的轉變，幽默地把電腦拿來與救世主做平行對比，強調它對藝術創作劃時代的影響力。

其實從很多層面來看，賀雪蔓的說法其來有自，電腦並不只是提供了更優秀的剪輯器材，而且是打開了動態影音藝術新紀元的一道門。這道門後有無限的發展空間，而非線性敘事結構便是其中一塊仍待開發的疆土。在網路藝術單元，曾經解釋過所謂非線性敘事結構，並不是一種特定的技術，而是一種創作的理念。簡而言之，便是創作者架設一個可以自由選擇的資訊空間，讓觀者有能力來主導故事的發展。在此將提出幾位將非線性敘事結構，運用在動態影音藝術創作的代表藝術家。

▌ 林·賀雪蔓（Lynn Hershman, 1941～）

林·賀雪蔓出生於1941年，早期以表演藝術著稱。1979年，她發表了藝術史上第一件具有非線性敘事結構的錄影裝置藝術作品〈羅娜〉（Lorna）（**圖見下頁**）。這件作品的基本故事很簡單，主角羅娜是一個深受電視資訊影響而對外界充滿恐懼

註 74：L. Hershman, "Art and Culture Network." 26 August 2003 <http://www.artandculture.com/arts/artist?artistId=199>.

的人，而整個故事都發生在羅娜的房間之內。房內每一個物件都有一個編號，而觀眾可以用一個電視遙控器來做選擇，一方面進一步了解故事，同時也主導劇情的發展，而觀眾的選擇過程，導致最後三種可能的結局：第一是羅娜終於用槍毀滅了她恐懼的根源──電視；第二是羅娜無法承受精神壓力而自殺；第三是羅娜決定改變自己而移居洛杉磯。這整件作品在展場內的裝置，酷似劇中的擺設，甚至用來控制劇情的遙控器，都和主角所使用的電視遙控器相仿，因此造成了現場與劇情之間的連結與呼應。賀雪蔓之後的許多作品，如1984年的〈深層接觸〉（Deep Contact）、1993年的〈美國最優秀的〉（America's Finest）等等，都同樣強調這種透過非線性敘事結構模糊作品與生活界線的企圖。賀雪蔓在近年來，開始將注意力集中在導演的工作。她在1996年發表了實驗電影《構想愛達》（Conceiving Ada），2002年又發表了第二部科幻狂想電影《科技淫慾》（Teknolust）。

林‧賀雪蔓在1996年出版的光碟電子書〈按進去：數位文化的熱門連結〉／畫面擷取：葉謹睿

▌保羅‧索曼（Paul Sermon, 1966～）

　　英國互動媒體藝術家保羅‧索曼出生於1966年，1988年於威爾斯大學取得學士學位，1991年於瑞丁大學（The University of Reading）取得純藝術碩士學位。受到網路藝術先驅洛依‧阿思考（Roy Ascott）教授的影響，索曼在大學時期開始創作數位藝術作品，而他最為膾炙人口的代表作，便是1991年榮獲奧地利電子藝術節（Ars Electronica）互動媒體獎（Golden Nica Award）的〈現在為人民設想〉（Think About People Now）（**圖見下頁**）。

　　1990年的陣亡將士紀念日，一名示威抗議者在倫敦街頭自焚身亡。在烈火焚身的那一刻，這位抗議者對著英國皇室以及在場的政治人物高喊：「現在開始為人民設想！」而英國媒體對於整個事件的報導，完全忽略了自焚者所急欲傳達的訊息，只把焦點集中在皇室及政治人物所受到的驚嚇等等話題。為了讓人們有機會從更全面的角度來思考整個事件，索曼利用非線性敘事結構，將相關的圖片和文字整合起來，讓觀者有機會從六十四個不同的閱讀路徑，去了解整個事件發生的經過。一方面環繞著這個事件的核心，創造了一個可供觀者在其中自由移動的虛擬環境，另一方面也藉此批判傳播媒體觀點的狹隘。

〈羅娜〉一作在展場內的簡潔的陳列方式。／資料來源：ZKM（左頁上圖）

電腦人工智慧讓〈科技淫慾〉主角珠碧能夠透過網路與觀眾交談／畫面擷取：葉謹睿（左頁下圖）

保羅・索曼的〈現在為
人民設想〉／攝影：葉
謹睿

▌路克・寇雀斯內（Luc Courchesne, 1952～）

　　加拿大藝術家路克・寇雀斯內出生於1952年，在大學時期修習大眾傳播，在
1980年代赴美進修，1984年於MIT取得視覺科學的碩士學位。寇雀斯內在研究所畢
業後開始從事互動式影片（Interactive Video）的創作，早期作品包括有1984年的
〈有彈性的電影〉（Elastic Movie）、1987年的〈明暗對照百科全書〉（Encyclopedia
Chiaroscuro）以及1990年的〈肖像一號〉（Portrait No. 1）等等。從這些早期作品
中，我們就可以看出，寇雀斯內的創作主題，其實是語言與溝通。以〈肖像一號〉
為例，他所創造的，是一個名為Marie的角色，透過電腦介面，觀者能夠用法文、
英文、德文、義大利文或者日文與Marie對談。利用預先錄製的錄影片段，Marie會
因應觀者的選擇，而作出各種不同的應對進退。寇雀斯內將這種能夠與觀者溝通
的影片，稱為是一種「超錄影式的經驗」（Hypervideo Experience），而他最為人所
稱道的作品，則是1997年發表的〈風景一號〉（Landscape One）。這件作品，以四
個巨大的弧形螢幕，形成一個環繞式的錄影影像空間。身在其中，觀者可以利用

路克‧寇雀斯內1997年
發表的〈風景一號〉作
品／攝影：葉謹睿

〈風景一號〉的觀者可以
利用控制台的觸控式螢
幕，在這個虛擬的花園
中移動／攝影：葉謹睿

控制台的觸控式螢幕，在這個虛擬的花園中移動，同時透過與虛擬角色的交談，一步步去完成這個旅程。

▌湯妮・多芬（Toni Dove, 1946～）

與前面討論的幾件作品相較，紐約藝術家湯妮・多芬在1998年發表的〈人為的替換〉（Artificial Changelings），在技術與視覺上都複雜了許多。〈人為的替換〉故事開始於19世紀，一個有竊盜癖的女子Arathusa夢見了一個來自未來世界的女駭客Zilith。在展覽空間裡，一個巨大的圓弧形螢幕前方設有一個光區：如果觀眾站在光區的最前端，就會進入劇中人物的思考空間；如果退後進入第二區，則會進入與劇中人物同樣的空間，而劇中人也會直接對你說話；再退後進入第三區，就會進入劇中人物的夢境；而第四區，則是穿過了時空隧道後的未來世界。整個故事的主幹並不改變，但因應觀眾站立位置的

湯妮・多芬在1998年發表的〈人為的替換〉／video clip資料來源：Toni Dove

更換，故事發展的觀點就隨之轉移，同時，觀者在光區內的肢體運動，也會影響影像和音效出現的方式，甚至引起劇中時間點的跳躍或倒轉。與傳統的線性故事大異其趣，〈人為的替換〉像是一個巨大的故事盒兒，裡面裝滿了劇情的點點滴滴，而最後的解析方式，則取決於觀者本身的運動與探索。

4-3. 利用電腦互動本質

非線性敘事結構作品帶有互動的元素，但互動在這裡僅只於擔任展現不同劇情的工具或樞紐。1990年代以後動態影音藝術的另外一種嘗試，則是突顯電腦互動本質的動態影音藝術作品，讓互動的本身成為作品的焦點，或者說是一座傳遞藝術理念的橋樑。

▌傑弗瑞・薛爾（Jeffrey Shaw, 1944～）

　　澳洲藝術家傑弗瑞・薛爾，出生於1944年10月10日，1962年進入墨爾本大學學習建築以及藝術史。隨後遠赴歐洲，在1965年以及1966年，分別進入米蘭貝羅拉學院（Accademia delle Belle Arti di Brera）以及倫敦聖馬丁藝術學院學習雕塑。1980年代初期，數位科技逐漸普及化，也打開了他藝術生涯的下一個階段。薛爾的數位藝術代表作品，是在1989年運用虛擬實境科技完成的〈易讀城市〉（The

▲
傑弗瑞・薛爾1998年的〈易讀城市連線版〉以連線方式創造共享式虛擬空間的概念Video Stills／資料來源：Jeffrey Shaw

傑弗瑞‧薛爾運用虛擬
實境科技完成的〈易讀
城市〉／攝影：葉謹睿

克里斯塔‧桑墨爾與羅
倫‧米蓋諾的互動網路
作品〈生物〉／畫面擷
取：葉謹睿（右頁圖）

Legible City）。傑弗瑞‧薛爾以紐約曼哈頓為藍圖，利用電腦立體圖像技術，讓英文字母猶如建築物般地矗立在街道兩邊，仿照曼哈頓的基本建築型態，搭建了一座虛擬的城市。這些英文字，以不同的色彩標示，分別代表了八種典型紐約客的獨白。將一個城市的聲音，轉化成為視覺性的文字資訊。要在這個虛擬城市中徜徉，觀者必須騎上一台改裝過的運動用腳踏車，以龍頭控制方向、用踏板控制前進的速度，透過在實體空間中的肢體運動，在虛擬空間中展開閱讀和旅行兩者融為一體的藝術經驗。薛爾1991年的〈虛擬美術館〉（The Virtual Museum）、1994年的〈金牛〉（The Golden Calf）和1995年的〈位置─使用者手冊〉（Place, a user's manual）等等，都是以不同的角度來探討類似的議題，讓觀者透過數位互動科技，將自身投射進入一個虛擬的環境之中。

▌克里斯塔‧桑墨爾（Christa Sommerer, 1964～）與羅倫‧米蓋諾（Laurent Mignonneau, 1967～）

奧地利藝術家克里斯塔‧桑墨爾與法國藝術家羅倫‧米蓋諾，嘗試透過藝術的方式，在虛擬與現實間搭建互動的管道。在1992年創作的〈互動成長的植物〉

（Interactive Plant Growing）一作中，觀者可以觸碰展場中陳設的的植物，以自身的動態來刺激投影畫面中虛擬植物的成長。1994年創作的〈A-Volve〉一作，允許觀者透過觸碰式螢幕，在虛擬的水波盪漾中，依據手指在螢幕上劃動的方式，創造出一隻隻靈動的虛擬水生動物。1997年的網路作品〈生物〉（Life Spacies），則允許參與者透過鍵盤輸入字句，並且將所輸入的字句轉化成為DNA特質，並且依據這個特質創造出造型獨特的虛擬生物。

▍卡蜜兒・阿特貝克（Camille Utterback, 1970～）

　　卡蜜兒・阿特貝克出生於1970年，1999年畢業於紐約大學（NYU）互動電子傳播研究所（Interactive Telecommunications），醉心於利用數位科技來將肢體語言轉化成為記號性的視覺呈現。她近幾年來所創作的作品如〈液體時間〉（Liquid Time）、〈光流〉（Luminous Flux）和〈外部測量〉（External Measures）等等，都是反應觀者肢體動態的視覺藝術作品。創作於1999年的〈文字雨〉（Text Rain）**（見次頁圖）**，有著數位影像作品裡少見的纖細和優雅。在一個約六英呎寬的投射螢幕裡，只見小小的英文字母緩緩飄落，而觀眾的影像，同時也被攝影機捉取投射在螢幕中。有趣的是，這些字母像是一片片的雪花，螢幕裡的觀眾，可以用手去接它、用傘去盛它或是讓它們隨著自己的手舞足蹈而四散煌飛。阿特貝克的作品裡沒有故事情節，也沒有刺激的聲光特效，但是運用這個在2000年榮獲專利的影像追蹤技術，她創造了一個詩意盎然的資訊空間，讓虛無與真實在裡面一同翩翩起舞。

▲
卡蜜兒‧阿特貝克的
〈文字雨〉有著數位影像
作品裡少見的纖細和優
雅。／畫面擷取：葉謫
睿

▋布羅迪‧康登（Brody Condon, 1974～）

　　我們可以說數位科技增進了資訊的流通，也可以說它豐富了動態影音藝術的
樣貌，但無可諱言的，在數位科技孕育之下成長最快的是電玩工業，以互動為基
礎的電玩文化，則是對e世代人們最具影響力的當代語言。這種現象，便成為美國
藝術家布羅迪‧康登從1994年開始研究與探討的主題。康登於1974年出生於墨西
哥，擅長結合以竄改電玩軟體的方式，從事藝術創作。以2000年的〈殺死亞當的
人〉（Adam Killer）一作為例，康登利用風靡一時的網路連線射擊遊戲Half-Life為
基礎，透過Half-Life軟體中的漏洞，將程式竄改，讓一個名為亞當的白衣男子，由
四面八方如洪水般地朝觀者蜂湧而來。觀者別無選擇，只能用手中的機槍掃射。
一時之間，鮮紅的血，像是炙艷的烽火般四處燃起，與亞當煞白的衣物相映爭
輝。康登創造的詭異視覺殘影，讓一切過程不斷地堆積，把殘酷當成是培育美麗

的沃土。也許，今天你我都別無選擇，只能順應時代潮流的走向，以開放的胸懷去接受布康登在〈虛擬的屍體哪兒去了？〉（"Where Do Virtual Corpses Go?"）一文中所指出的「數位民俗藝術」（Digital Folk Art）視覺新美學。（註75）

布羅迪・康登的作品〈殺死亞當的人〉／畫面擷取：葉謹睿

█ 袁廣鳴（1965～）

　　袁廣鳴出生於1965年，在1980年代，開始對錄影藝術產生興趣。於國立藝術學院畢業後，在1993年獲德國DAAD獎學金（DAAD Germany Exchange Scholarship），1994年赴德國法蘭克福新媒體藝術中心（Institute of Media Arts, Frankfurt/ Main, Germany）進修，並且於1997年在德國國立卡斯魯造型藝術學院

註75：B. Condon, "Where Do Virtual Corpses Go?" 26 September 2003
　　　<http://www.cosignconference.org/cosign2002/papers/Condon.pdf>.

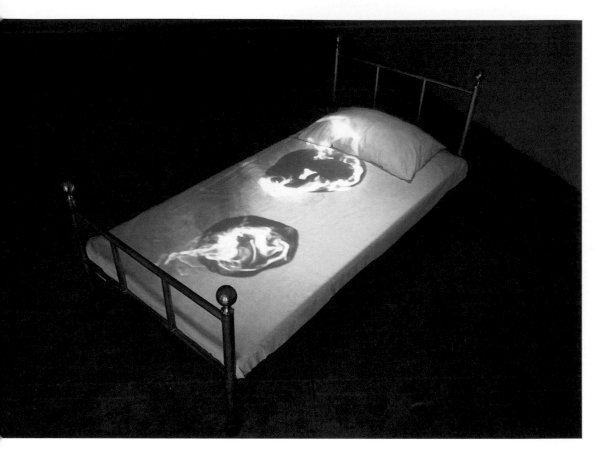

（Staatliche Hochschule fuer Gestaltung Karlsruhe, Germany）取得媒體藝術學系碩士的學位。袁廣鳴的創作特質比較接近比爾・維歐拉，這兩位的作品通常都帶有相當的禪意，也多著重於生命相關議題在哲學層面的探討。我們其實從他對作品的標

題方式，就可以感受到這樣的趨向。1992年的投影作品〈盤中魚〉、1998年的〈嘶吼的理由〉以及2002年的數位影像裝置〈城市失格〉等等，都是一些能夠引人深思的題目。以1998年的〈難眠的理由〉為例，這件作品，以一張鋼管床為主體，當觀者接觸腳架上的圓球時，便會觸發投影機在床上投射一段影片。讓靜止的床面，藉由觀者的啟發，而產生燃燒、流血或割裂種種幻像，以具有毀滅性的象徵，填滿了空白床褥之間的想像空間。有

趣的是，袁廣鳴曾經表示自己對於科技事實上帶有悲觀及厭惡（註76），而這件作品，也正是利用科技來創造恐懼與不安全感的明顯實例。

馬森·瑞馬基2004年的〈歷史〉（局部）／資料來源：Marcin Ramocki（上圖）

▌馬森·瑞馬基（Marcin Ramocki, 1972～）

波蘭藝術家馬森·瑞馬基出生於1972年，1996年於美國達特茅斯學院畢業（Dartmouth College），並且於1998年在美國賓州大學取得純藝術碩士學位。瑞馬基在美國就學期間開始接觸數位科技，原本以數位圖像作品為主，在2000年前後，開始以Director軟體搭配Lingo程式語言創作軟體藝術作品。他在這方面的嘗試，起始於2001年的〈虛擬歌手〉（Virtual Singer）。以隨機組合的概念為基礎，他創造了一個在虛擬空間中唱歌的自己。只要啟動了這個程式，就會看到藝術家本人出現

袁廣鳴1998年的互動裝置作品〈難眠的理由〉／資料來源：袁廣鳴（左頁上圖）

袁廣鳴1992年的投影作品〈盤中魚〉／資料來源：袁廣鳴（左頁下圖）

註76：潘安儀，《正言世代》，台北市立美術館，153頁。

馬森‧瑞馬基2004年的
〈歷史〉（局部）／資料
來源：Marcin Ramocki

馬森‧瑞馬基於2005年
的新作〈聲音肖像〉／
資料來源： Marcin
Ramocki（下圖）

馬森‧瑞馬基2001年的
〈虛擬歌手〉／資料來
源：Marcin Ramocki

在螢幕上，隨性地為你哼唱著一個個的音符。在2004年的〈歷史〉（History）一作
中，瑞馬基開始將隨機結構的概念，朝向更具象徵意味的角度推進。在這件作品
中，他利用程式撰寫，創造了一股不停由左朝右推進的文字洪流。觀眾若是選擇
只遠觀而不褻玩，就會看到螢幕上逐漸堆積出像是山水畫般的抽象圖案，並且會
不停地隨著時間而轉變。觀者也可以選擇利用鍵盤，在這股洪流中加入自己的字
句，或者利用滑鼠，去改變既有的圖案。瑞馬基表示，這件作品本身的演進，象
徵的是人類歷史的形成方式。他認為，歷史不等於真理，它不過是有為者的舞
台，願意發出聲音的人，就有機會在其中為自己留下印記。

4-4. 利用場域

越來越輕巧的LCD投影機，近年來成為許多裝置藝術藝術創作者的法寶。這種呈現方式，是非常靈活而且充滿彈性的。投影機可以將動態影像放大呈現壁畫般的宏偉；投射在物體上使原本平淡無奇的表面猝然靈動；投射在煙霧上讓空氣都產生表情；甚至反向操作，投射在觀者身上將他們也融入畫面。

▲
湯尼‧奧斯勒在美國大都會美術館展出大型複合媒體裝置作品〈高潮〉／攝影：葉謹睿（右圖）

▲
〈高潮〉一作以三台投影機交叉投射／攝影：葉謹睿（下圖）

▍湯尼‧奧斯勒（Tony Oursler, 1957～）

湯尼‧奧斯勒出生於1957年，1979年於加州藝術學院取得學士學位，以荒謬怪誕的布偶系列作品著稱。從1990年代後期開始，奧斯勒作品的架構越來越大。以裝置藝術的方式來結合和利用場域，用眾多而複雜的元件來建構環境。

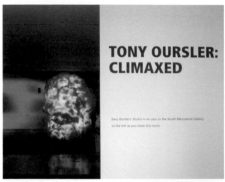

▲
湯尼‧奧斯勒以重建十
九世紀畫家庫爾貝名作
〈畫室裡的畫家〉為概
念，在美國大都會美術
館展出大型複合媒體裝
置作品〈畫室〉／攝
影：葉謹睿

▲
湯尼‧奧斯勒的大型複
合媒體裝置作品〈畫室〉
／攝影：葉謹睿

2000年的大型戶外裝置藝術作品〈有影響力的機器〉（Influence Machine），以紐約麥迪遜廣場公園（Madison Square Park）和倫敦蘇活廣場（SOHO Square）為場域。奧斯勒利用人造的煙霧，以及其他場域中既有的硬體結構，例如建築、樹木等等來充當投影屏，運用聲音及光線，建構出一個無所在卻又無所不在，來去皆無痕，虛無、縹緲的科技影音世界。2005年，他以重建十九世紀畫家庫爾貝（Courbet）名作〈畫室裡的畫家〉（The Artist Studio: A real allegory of a seven year phase in my artistic and moral life）為概念，在美國大都會美術館展出大型複合媒體裝置作品〈畫室〉（Studio）。

▌保羅・強森（Paul Johnson, 1970～）

美國藝術家保羅・強森於1970年出生於明尼蘇達州，年幼就開始接觸電腦科技，在年僅十歲的時候，便以BASIC語言在蘋果電腦上自行撰寫了自己的第一個電玩軟體〈炸毀那座橋〉（Blow the Bridge）。強森近年來創作許多軟體及網路作

保羅・強森的作品展出於紐約PS1當代藝術中心／資料來源：Paul Johnson

保羅‧強森的〈電視餐桌投影機〉／資料來源：Paul Johnson（左圖）

保羅‧強森的〈胡佛乾濕吸塵器〉／資料來源：Paul Johnson（右圖）

品，在這裡提出來討論的，則是他早期的投影作品。一般從事創作投影裝置作品的藝術家，多著重於投影出來的效果，而不是投影的器材。然而，強森卻與一般科技藝術準則背道而馳，他不僅運用現代影音科技，同時也將影音科技開腸剖肚，邀請觀眾正視隱藏在光鮮外表下的科技真實面象。1999年的〈胡佛乾濕吸塵器〉（Hoover Wet and Dry）和〈電冰箱投影機〉（Refrigerator Projector）、2000年的〈電視餐桌投影機〉（TV Table Projector）等等作品，不僅以不尋常的材料來充當投影的機制，甚至將這些機件提升到雕塑物件的地位，同時更注重因應硬體特質所造成的特殊光影效果，為他所創造的動態影像搭建出獨樹一格的空間效果。

▌林書民（1963～）

　　林書民出生於1963年，在1980年代末期，開始醉心於全像攝影（Hologram）。這種以雷射製成的影像充滿立體感，而林書民對於這種媒材的掌握，帶有一種獨到的纖細質感。林書民也曾經在2000年代初期，嘗試動態影音作品的創作，其中包括錄影裝置作品〈危險地帶〉。這件作品，採取的是孤立的空間策略，以鋪著鐵皮的大型方格，創造一個與外界隔離的媒體空間。這個空間，能夠同時容納十至

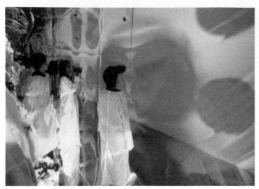

▲
林書民1999年作品〈危險地帶 Danger Zone〉錄影裝置／資料來源：林俊廷（本頁二圖）

十二位觀眾進入，而參與者，必須穿上白色的套裝和鞋套，才能夠進入觀賞。這個空間內四周佈滿的反光鏡，造成視覺影像的扭曲和折射。由隱藏式投影機中放映出來的影像，在觀者身著的白色套裝上現形，名副其實以媒體包裹觀者，成為反光鏡中影像的一部分。

▍林俊廷（1970～）

　　林俊廷出生於1970年，曾經榮獲國鉅科技藝術獎，並且赴紐約Location One駐村創作，近年來多次參與國內外科技藝術大展，是國內科技藝術的新秀。有趣的是，林俊廷與先前介紹過的保羅·強森，都對於高科技媒材有相當的認識和掌握能力，但兩者所選擇的創作方向和表現方式，卻是南轅北轍、甚至可以說是完全顛倒。從電腦動畫、投影一直到雷射作品，林俊廷所都選擇去隱藏所運用的科技裝置，因為他所希望創造的，是令觀者迷惘的視覺幻象。以2003年的〈蝶域〉一作為例，一段在電腦裡面完成的蝴蝶紛飛影像，在空中借煙霧而現形，把黝黑的空茫轉化成翩然的光舞，讓觀者能夠將自身浸淫其間。這種類型的作品，越神秘、輕盈、虛無和飄邈也就越成功，因為魔術師，是不能暴露技法背後的機關和竅門的。科技對於強森而言，是一種值得拆開來看、打破來玩的遊戲，而對於林俊廷而言，則是一種魔術技法，或者說是一道通往神秘想像世界的任意門。

▍科依·阿克安久（Cory Arcangel, 1978～）

　　1978年出生於美國紐約的科依·阿克安久，在大學時代主修音樂，2000年由Oberlin 音樂學院取得學士學位。阿克安久在1997年前後開始投身數位藝術創作，以與電玩文化相關的作品著稱。他在2004年的惠特尼雙年展中，展出了2002年完

林俊廷2003年的作品
〈蝶域〉（局部）／資料
來源：林俊廷
（本頁二圖）

成的〈超級瑪俐的雲朵〉（Super Mario Clouds）。這件作品，其實包含了兩個截然
不同的場域應用。首先，阿克安久改造任天堂遊戲機的超級瑪俐遊戲卡匣，也就
是侵入了瑪俐歐所身處的虛擬空間，一古腦抹去了畫面中所有的景物，只留下一
片藍藍的天和白白的雲。在展場的實體空間中，他用遊戲機將這個竄改過的畫
面，投射在展場四周的牆上，為觀者建立了一片天高氣爽的數位光景。此外，在

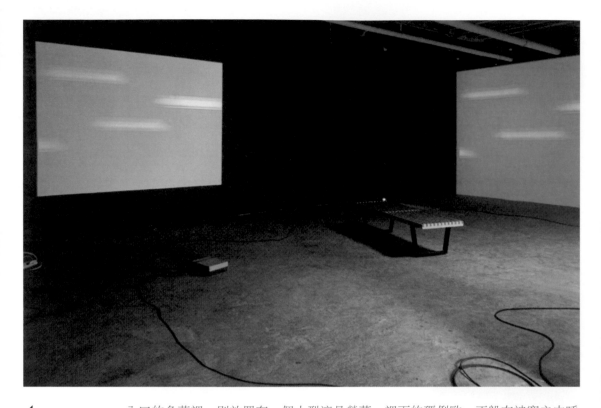

科依・阿克安久在2002
年完成的〈超級瑪俐的
雲朵〉／資料來源：
Whitney Museum of
American Art

入口的角落裡，則放置有一個小型液晶螢幕，裡面的瑪俐歐，正躲在被窩之中呼
呼大睡，似乎他經年累月在螢幕中奔波、打怪獸的辛勞，終於在這一刻獲得紓
解。阿克安久的數位作品，通常帶有一分童心未泯的曲解和誤用，其他作品包括
有改編電腦記憶檔案的〈資訊日記〉（Data Diaries）以及扭曲搜尋引擎功能的
〈Dooogle〉。

5. 結語

　　許多人談到動態影音藝術或是錄影藝術，都會有一股沾沾自喜的躍躍欲試，
認為這種方向的創作與嘗試，是一種「新」、一種「突破」、一種「前進」的表
徵。記得在某藝術雜誌的討論區內曾經看到類似的說法，認為現在做錄影及數位
藝術的討論還言之過早。經過了幾個單元的討論，我們可以發現，起始於1950年
代的數位藝術和1960年代的錄影藝術，比起許多我們認為早已蓋棺論定的藝術潮
流還要資深。動態影音藝術，其實早已經渡過了萌芽與顛覆階段、成熟與認可階
段，而達到通俗化與再革命的階段。在這個階段裡，我們應該要談、要認識、要

討論，才能夠站在前人的經驗與成就上向前邁進。

　　我們必須特別注意的是，動態影音科技在日常生活中的普及，已經達到飽和、甚至於過剩狀態。而數位科技的進步，更是把動態影音創作的技術門檻，降低到家常便飯的地步。根據報導，住在美國新澤西州的一位十九歲青年，在2004年12月在網上發表了一段自拍的錄影畫面。這段名為「Numa Numa」的無厘頭式手舞足蹈，在短短的三個月之內，吸引了兩百萬人次的爭相下載與觀看，連CNN和VH1等有線電視節目，都出現模仿他的片段。許多人甚至在網路流傳，這是他們所見過最有趣的網路作品。也有人說他忍不住把檔案下載，放映給所有朋友看，不僅自娛而且娛人。

　　「Numa Numa」是藝術嗎？每個人可以見仁見智。但我們可以確定的是，2004年奧地利電子藝術節，有二十八個國家的五百五十位頂尖科技藝術家參與。奧地利電子藝術中心館長傑弗瑞·史塔克（Gerfried Stocker），也曾經為此很驕傲的表示，2004年藝術節成功地吸引了三萬四千名觀眾。(註77)三萬四千名觀眾？掐指一算，就算每一屆電子藝術節都像2004年這麼「成功」，二十五年來，也不過吸引了八十五萬名觀眾。當然我們可以說，純藝術是世間的清流，不宜與世俗共舞。但為什麼純藝術就必須如此乏人問津？這麼小的接觸面，是否真能達到藝術應有的社會功能？純藝術是否一定得要曲高和寡？這些都是我們必須嚴肅思考的課題。在這種情況下，嘗試這種方向創作的藝術家，就必須更為謹慎，才能夠成功地達成理念的傳遞。

　　常常這樣告訴系上的學生：今天從事動態影音藝術創作，重點不是「怎麼做」而是「為什麼做」。在五光十色的喧囂與媚惑裡，唯有去了解它的發展與歷史，以更深層的思考來駕馭這片日行千里的科技筋斗雲，才能創造出真正屬於我們這個世代的藝術作品。

▲
李小鏡受邀參加2005年奧地利藝術節，此次的藝術節皆是以李小鏡的作品進行宣傳／資料來源：李小鏡

註77：傑弗瑞·史塔克撰文，林書民整理，〈未來藝術〉，《藝術家雜誌》，2005年七月號，354頁

第8章

軟體藝術

1. 前言

　　2001年柏林國際媒體藝術節——transmediale.01，舉辦了一個名為「藝術性的軟體——軟體藝術」（Artistic Software: Software Art）的藝術獎。該單位在新聞稿中指出：「這個比賽，是對於藝術與電腦程式撰寫雙棲人才的一種認可。這並不是指『互動媒體藝術家』，也不是指『網路藝術家』，而是指注重程式本身的美學，以軟體程式的撰寫為藝術的表現方式。我們對軟體藝術的定義為：它必須包含藝術家自己撰寫的電腦演算軟體，它可以是一個能夠獨立運作的軟體程式，也可以是以描述語言為基礎的程式（Script-based Application），但必須要能夠超越功能性，成為一種藝術性的創作。」(註78) 軟體藝術（Software Art）一詞，就在這份新聞稿中誕生了。

　　這個比賽的主要意圖，在於激發社會大眾對於數位藝術的重新認識。長久以來，甚至於一直到了今天，許多人仍然認為電腦只是一種可以供藝術家使用的工具，而無法正視更深一個層次的電腦藝術邏輯。2001年，探討科技文化的Wire雜誌，以「真的藝術家以數字作畫」（Real Artists Paint With Numbers）為題，公開討論了這個現象。執筆者李內・加奈（Reene Jana）指出，儘管數位藝術家已經在這個領域創作多年，但有些藝評家，依然將這種把電腦程式視為藝術作品的觀念，當成是一種無稽的想法。對他們而言，程式總是附著在功能性上，而無法達到藝術的境界。(註79) 2002年惠特尼美術館推出CODeDOC軟體藝術展，企圖以更直接而明確的方式，呼籲藝術大眾對於這種藝術型態給予應有的重視。

2. 軟體程式的定位

　　軟體的構成原件就是程式語言。一般人以1957年IBM推出的FORTRAN為現代電腦語言的起源，近年來最普遍使用的包括有1985年前後制定的C++、1992年前後制定的VisualBASIC以及1995年前後制定的Java等等，目前可考的電腦語言總共超過五十種以上。程式語言就像是人類的語言一般，它的功能在於傳達與溝通。不同的是，程式語言所連結的，是人類與機器，是屬於有生物與無生物間的溝通橋樑。另外，程式語言是一種具有絕對性的指令。數位藝術家凱文‧麥寇依，在2001年的「藝術家與軟體」（Artists and Their Software）座談會中曾經說：「程式語言具有人類語言的功能，而且它還能更進一步。在這種語言溝通中沒有含糊不清、模擬兩可或者是欺騙，你怎麼說電腦怎麼做，有絕對的執行力。不像是人類語言一般，嘴中說『愛』，並不一定是心裡真實的感覺，也並不一定要確實去執行，或者真正地用心去愛。」

　　程式語言中也有名詞、動詞和文法，詳細規範了各種語法。最重要的是，同樣的功能或呈現，可以用不同的撰寫方式來達成。優秀的程式，在執行上不僅確實而且有效率，不會造成任何延遲或錯誤；劣質的程式，儘管可能達成目標，卻緩慢或者不周全，執行上會出現錯誤或漏洞，套句術語，就是有bug或loophole。從這個角度來看，程式撰寫就像是人類的文章一樣，會有程度上的高低優劣之分。言詞能夠達意，這是最基本的要求，而優秀的程式撰寫人，不僅能夠言簡意賅，還能夠展現邏輯上的巧思和韻味。從這個角度來看，軟體程式其實就是具有絕對執行能力的文字作品。有趣的是，在現行的電腦法條文出現之前，軟體程式的智慧財產，是依據文學作品的法規來保護和判定。從這裡就可以看出，電腦軟體與文學在本質上有相當程度的交集。

　　數位藝術家愛利克思‧賈羅威（Alex Galloway）認為，從基礎上來討論，軟體程式本身，就是最完美的觀念藝術型態，因為軟體程式就是在建立一系列的規則，讓電腦能夠逐字逐句的依循法則執行和動作。(**註80**)回顧在「動態影音藝術之起源」單元中對於前衛藝術團體Fluxus的介紹，我們就可以了解賈羅威所指的，就

註78： "artistic software, " 2001, *transmediale.01*, 4 Aug. 2005 <http://www.transmediale.de/01/en/conf_artistic.htm>.

註79： R. Jana, "Real Artists Paint With Numbers," *Wire Magazine*, 8 June 2005 <http://www.wired.com/news/cul-ture/0,1284,44377,00.html>.

註80： Ibid.

〈WTBA冠軍拳擊賽〉是一件能夠隨機組合的動畫作品／資料來源：葉謹睿

是Fluxus「指令藝術」（Instruction Art）類型的觀念藝術作品。藝術家將藝術理念或想法，濃縮成為指令，並且交給參與者依據制定的規則「執行」或者說是「創作」。

3. 軟體藝術的界定

我們首先必須要了解的是，所有透過電腦處理或創作的藝術作品，都在某個層面上運用到所謂的軟體程式。只要一開機，Windows或者Mac OS就是所謂的系統軟體；連上網路，用來瀏覽的IE也是軟體程式；打開圖檔，用來修改的Photoshop當然也是軟體程式。但這並不代表所有的電腦藝術作品都是軟體藝術。一般對於軟體藝術的定義如下：「軟體藝術一詞，用來指稱以軟體或軟體之概念為重要基礎的藝術作品。比如說，藝術家以藝術創作為意圖撰寫的軟體程式。」（註81）也許是筆者資質魯鈍，但這樣的文字，看來不過是將軟體與藝術二字來回重複，以不同方式作排列組合而已。以下我將整理出三個原則，方便軟體藝術的探討與界定。

軟體藝術的第一個界定原則，就是軟體程式必須要由創作者親自撰寫。也就是說，運用Photoshop軟體的是數位影像藝術家；運用FinalCut軟體的是數位動態影音藝術家，他們並不能被歸類為軟體藝術家。當然，套裝軟體也有不同的型態，比如說運用Flash或者Director所完成的創作，則不一定是否類屬於軟體藝術的範疇。因為Flash除了動畫及簡單的互動性之外，創作者也能夠透過Flash專屬語言——ActionScript，撰寫出有趣的藝術程式；Director的運用者也可以透過專屬語言——

註81："Software Art," *Wikipedia*, 4 Aug. 2005 <http://en.wikipedia.org/wiki/Software_art>.

original Andy Warhol silkscreen on paper: Cow Wallpaper, 1966

digital image provided by the viewer

myPhoto = myWarhol: Cow Wallpaper Droplet

《myPhoto=myWarhol》的程式部分藉由PhotoShop完成，所以也不能算是軟體藝術作品／資料來源：葉謹睿

Lingo，創造出優秀的軟體藝術作品。藝術家能夠以這種類型商業套裝軟體為基礎，達到不同層次的運用。

　　軟體藝術的第二個界定原則，便是所謂的功能性，也就是撰寫軟體程式的意圖。早期從事數位藝術創作的人，大多要必須自行撰寫程式（當然也可以和專業程式設計師合作）。馬克‧威爾森（Mark Wilson）在1980年代，就開始撰寫自己的圖像處理軟體，藉以完成數位抽象藝術作品的創作，但這個軟體並不是作品，而是為了完成作品而創造的工具。同理可證，麥可‧金（Mike King）在1980年代所撰寫的3D圖像構成軟體── RaySculpt，不能算是軟體藝術，透過RaySculpt創造的作品，應該放在數位影像或數位動態影音的範疇裡研究；凱文和珍妮佛‧麥寇依共同撰寫的影音訊號合成軟體── Live Interactive Multiuser Mixer也不是軟體藝術，他們的作品例如〈你認為呢？〉（What Do You Think?）或〈我們如此相遇〉（How We Met）等等，應該放在數位動態影音或數位裝置的範疇作探討。之前在網路藝術單元介紹過的〈電傳花園〉一作，創作過程中雖然運用到親自撰寫的複雜程式，但這些軟體程式在這裡所扮演的角色，是參與者透過網路遙控機器手臂的橋樑，因此創作者在撰寫時的意圖，完全是依據功能性去做考量，所以這件作品，

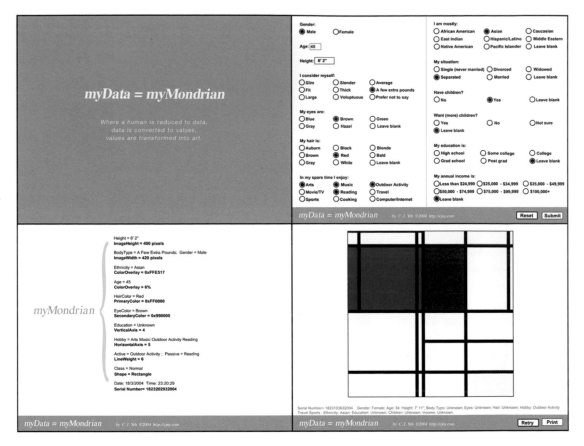

《myData=myMondrian》
將蒙德里安的構圖以及
用色習慣,轉化成為可
用數理來運算的公式/
資料來源:葉謹睿

也不應該放在軟體藝術的範疇作研究。

　　軟體藝術的第三個界定原則,則是原創性,而這一個部分,比較容易有灰色地帶。比如說,所有的網路藝術,都有某個程度的程度撰寫。但,你若使用HTML、JavaScript等等語言撰寫了一個基本的網頁,這不能算是軟體藝術,因為這其中的原創性並不高。這個判定的標準,並不是因為程式設計語言(Programming Language)、描述語言(Scripting Language)或是標記語言之間(Mark-up Language)的差異,也絕對不是說這不是件好的網路藝術作品,只是它不應該放入軟體藝術的範疇作討論。以之前介紹過的〈我的男朋友由戰場歸來〉一作為例,這件作品之中所有電腦語言的運用,都只是單純地為了達到視覺編排上的呈現,並不具有原創、獨到的邏輯(Logic)或演算法(Algorithmic)。因此雖然這是一件優秀的網路作品,但不應該放在軟體藝術的範疇。由這個例子,我們可以看出「原創性」

一詞在這裡，並不是著眼於在藝術層面上的評量，而是著重於對程式語言的應用方式。在做分析的時候，「邏輯」以及「演算法」，是很有效的的依據，因為這是在撰寫軟體程式時，最為有趣和複雜的觀念核心。但儘管如此，對於本身並不熟諳電腦程式語言的人而言，這一個原則比較不容易清楚的劃分。

小結

　　以上的分析，不敢說是面面俱到，卻可以在歸類和討論時，提供一些依據。以我個人的數位作品為例，在2001年創作的〈WTBA冠軍拳擊賽〉，是一件能夠隨機組合的動畫作品。以不同字體組成的選手，會依照以ActionScript撰寫的程式，進行拳擊比賽，以虛擬的運動過程，反應網路文化的轉變。這其中雖然有自行撰寫的程式，但程式中的邏輯制定與數理運算都十分直接和單純，因此在本質上比較接近另類的數位動畫作品，或者是非線性動態影像作品，而不是軟體藝術。2005年的作品〈myPhoto=myWarhol〉，則是以PhotoShop的Action功能為基礎，創造了一系列的小型軟體Droplet。觀者下載之後，只要將自己的照片圖檔放到Droplet上，便會驅動PhotoShop軟體進行自動化的處理。執行完成之後，觀者將會看到自己的照片，被轉化成為具有普普藝術家安迪‧沃荷風格的圖像。這件作品的程式部分雖然複雜，但是藉由PhotoShop完成，所以也不能算是軟體藝術作品。而2004年的作品〈myData=myMondrian〉，則是將荷蘭畫家蒙德里安的構圖以及用色習慣，轉化成為可用數理來運算的公式，並且撰寫成一套邏輯和規則系統。觀者可以將自己的個人資料（例如身高、體型、膚色、年齡等等）輸入。而每一項資料加上以時間為基礎的隨機選擇，都會成為圖像構成的基準，依此完成一張具有蒙德里安風格的圖像，而且每一位觀者每一次輸入資料，都能夠得到一張獨一無二的畫面。這件作品裡面包含的程式撰寫，在邏輯和演算法方面的運用，就可以說是具有原創性，因此符合軟體藝術的界定。

　　如果我們回顧「數位藝術的拓荒者年代」中介紹的電腦發展史，就會了解德國科學家康納德‧素斯與英國數學家艾倫‧杜林，在1936年所提出的電腦理論中，就已經指出電腦要能夠經由軟體程式的輸入，來從事各種不同型態的運算與資訊處理。因此我們可以說，軟體程式驅動的數值運算與資訊處理，是現代電腦的根本基礎，也可以說是最純粹的電腦本質。台灣大學數學系的單維彰教授，在

2003年12月發表的講稿〈數學觸發的視覺藝術〉中指出：

有了電腦和圖像處理軟體這種工具之後，很多人開始整合圖畫和影像這兩大類的平面藝術素材，儼然產生新的藝術型態。其實這種創作並不算新奇。早在影像剛開始被接受為一種藝術的初期，雖然沒有像 PhotoShop 這種影像處理軟體，已經有人在暗房技巧上玩影像融合的創作了；稱為『集錦攝影』。以下我們舉郎靜山先生的作品為證。

我在此提醒聽眾和讀者，其實電腦工具所產生的、真正應該令人注意的新藝術素材，不是圖畫和影像的融合，而是一種以前幾乎不曾存在過的圖像——Plot！所謂Plot，茲譯為『測繪』，就是根據數據資料所描繪的圖形。它是一種理性創作，不是隨心或隨情的感性創作，因此有別於圖畫。它描繪的雖然也是一種事實，但是並非自然界人眼可以觀察的對象，因此有別於影像。

所謂『數據資料』，可以來自於：

● 數學方程式。而方程式又可能來自於物理、化學、工程的理論或性質，包括曲線圖形、曲面或更高維幾何物件在平面（螢幕）上的投影。

● 觀察或測量到數據，例如期貨價格變化、地球表面的氣壓分布或各種統計分布等等。

在沒有電腦的年代，人們幾乎不可能根據這些複雜的方程式畫出相對應的精確圖形。後來，有了電腦，科學家和工程師不但發現這些測繪圖非常有用，還順便發現，有的時候它們還挺美麗的。

因此，作為一群以創新為己任的新時代數位藝術家，尤其是經過學院派的大學教育，已經多少懂得一些方程式的同學來說，圖畫與影像的整合藝術，應該已經不能滿足我們的胃口，我們是否應該考慮『圖畫、影像、測繪』三合一的新整合藝術？（註82）

4. 軟體藝術的發展

儘管軟體藝術一詞一直要到2001年才浮現檯面，但它的起源我們可以一路回溯到數位藝術發展的初期。我們從蘿斯‧菈維特在1976年整理的《藝術家與電腦》一書中，就可以找到許多在當時就已經以這種概念從事創作的數位藝術先驅。威

廉‧科羅米捷克（William Kolomyjec）在1975年所撰寫的創作自述中提到：「電腦繪圖技術所創作出來的圖像，在本質上可以區分為兩大領域……第一個領域就是『數位化的影像』，這個領域的圖像，無論是具像或是抽象的呈現，都是由外界影像數位化後以資訊的型態進入電腦系統的。第二個產生電腦圖像的方式，則是運用演算法，或者由電腦程式內部產生的。」（註83）回想「軟體藝術的界定」單元的介紹，我們就可以發現，科羅米捷克所形容的第二種產生電腦圖像的方式，就符合軟體藝術的界定。

4-1. 早期的軟體藝術

以科羅米捷克在1970年代創作的〈鳥的弧線〉（Bird Curves）以及〈動物隧道〉（Creature Tunnel）為例。他首先將動物的造型，簡化成為簡單、具有代表性的圖案。隨後再以FORTRAN語言，依照他所設想的邏輯，撰寫軟體程式，利用數理運算的原理，自動化地去改變這些圖案的大小、角度和在圖面上的位置，形成帶有歐普藝術（OP Art）風味的數位作品。除了菈維特和科羅米捷克之外，在這個時期嘗試這種創作的重要藝術家，還包括有德國藝術家曼菲‧摩爾（Manfred Mohr）、英國藝術家克里斯多夫‧威廉‧泰勒（Christopher William Tyler）以及美國藝術家肯尼斯‧諾頓（Ken Knowlton）等等。

受限於當時電腦硬體器材的能力，這個時期的軟體藝術作品在呈現上較為單調，大多運用的都是單色線條或簡單的幾何圖形。

但是毫無疑問的，當時的數位藝術家，已經意識到這種創作走向，將會是一種嶄新的視覺藝術概念，應該給予重視與研究。從1960年代開始運用電腦從事素描創作的柯列特‧班傑爾特以及查爾斯‧班傑爾特（Collette and Charles Bangert）在1975年曾說：「一個

威廉‧科羅米捷克在1970年代創作的〈鳥的弧線〉以及〈動物隧道〉／資料來源：William Kolomyjec

註82：單維彰，〈數學觸發的視覺藝術〉，2003年<http://libai.math.ncu.edu.tw/~shann/Teach/liberal/CMW/math-vis-art/>.
註83：R. Leavitt, *Artist and Computer*, (Creative Computing, 1976) 45.

曼菲‧摩爾帶有歐普藝
術風味的軟體藝術作品
／資料來源：Manfred
Moh

新的文藝復興開始了，現在開始從事電腦視覺藝術創作的人，就像是百年前的藝
術家Giotto一樣，他們宣告了一個新的視覺時代的來臨。」(註84)

4-2. 近年來的軟體藝術創作

　　早期的軟體藝術，多以簡單的幾何圖形為基礎單位，再利用數理的運算來達
成不同形式的重複，在呈現上十分接近歐普藝術。而近年來的軟體藝術作品，則
開始朝更活潑以及多元化的呈現方式發展，尤其是在電腦網路的普及之後，許多
藝術家更開始嘗試與網路結合，利用電腦網路上所傳輸的資訊，當作為驅動軟體
藝術作品的泉源。以下將列舉幾位代表性的藝術家，並且作一些簡介。

註84：Ibid. 20.

▌葛倫‧拉賓（Golan Levin, 1972～）

　　葛倫‧拉賓於MIT媒體研究室（MIT Media Lab）取得學士及碩士的學位，在
1997至2000年間，以Java程式語言為主，撰寫了一系列的Java Applet。所謂的Java
Applet，事實上就是小型的應用程式，動態地經由網路下載，就跟影像、聲音檔，
或影片檔一樣。而Applet與一般媒體檔案最大的不同點，就在於它可以根據使用者
輸入的資料做出反應，並且能夠動態地隨著操作方式而改變。以拉賓1998年的
〈線條〉（Stripe）一作為例，觀者首先按下滑鼠左鍵在畫面上滑動，而這個由觀者
界定的游標行經路線，便會成為接下來由程式所驅動的動畫的基礎，依據拉賓在
程式中所制定的運算法則，從簡單的線條開始，逐漸展開一場像萬花筒般的視覺
特效。拉賓近年來致力於創造互動影音環境（Audiovisual Environment），2000年參

葛倫‧拉賓近年來致力
於創造互動影音環境，
圖為2000年在奧地利電
子藝術節的現場表演／
資料來源：Golan Levin

加奧地利電子藝術節的〈草書〉（Scribble）一作，就是一件大型的互動抽象影音裝置作品，以軟體程式將參與者的動態，解譯成為靈動的數位影音效果。

▋馬瑞克‧沃塞克（Marek Walczak）與馬丁‧威登伯格（Martin Wattenberg）

沃塞克與威登伯格於1997年，開始共同創作數位藝術作品。沃塞克主要研究人類在虛擬與實體空間的參與和分享，威登伯格則致力於非視覺性事物的視覺化。這兩者專長與興趣的結合，在2001年完成了〈公寓〉（Apartment）一作。〈公寓〉的基礎概念，在於創造一個軟體程式，能夠去分析參與者所輸入的字句，並且由其中找出深層的意涵。透過軟體的分析結果，首先會構成一張室內設計的平面圖，觀者也可以選擇以3D的立體方式，來欣賞自己輸入的字句，轉化成為立體空間之後的樣貌。

◣
〈公寓〉能夠去分析參與者所輸入的字句，並且構成一張室內設計的平面圖／畫面擷取：葉謹睿

▌馬西皆‧威司紐思基（Maciej Wisniewski, 1959～）

　　馬西皆‧威司紐思基在1987年於瑞典斯德哥爾摩大學取得語言學博士的學位。之後移居紐約，1989年於紐約杭特大學取得純藝術學位，近年來致力於數位藝術的創作。威司紐思基在2001年惠特尼美術館的「資訊動力」（Data Dynamic）展中，發表了創作於1999年的〈Netomat〉。基本上，〈Netomat〉是一個互動式的網路搜尋器。

　　他撰寫了一個程式軟體，能夠辨識參與者所輸入的字句，並且開始依據內定的邏輯，由網路上尋找相關的文字、圖像、聲音和動畫資料，串連成為連續性的資訊潮流。

▲
愛利克思‧賈羅威的〈食蟲花〉以及衍生出來的〈感到抱歉的食蟲花〉／畫面擷取：葉謹睿

▌愛利克思‧賈羅威
（Alex Galloway, 1974～）

　　根莖網（Rhizome）的前任技術指導愛利克思‧賈羅威，從1982年開始自修程式撰寫，2001年於美國杜克大學取得文學博士，於2003年出版「通訊協定」（PROTOCOL）一書，探討數位文化，目前任教於紐約大學。賈羅威最廣為人知的作品，就是在2001年與實驗軟體藝術團體RSG共同創作的〈食蟲花〉（Carnivore）。Carnivore是美國政府單位FBI的監聽軟體DCS1000的代名。〈食蟲花〉一作，同樣以封包監聽（Packet-sniffing）的手法，竊聽網路上傳送的資訊，因此特別以相同的名字來標榜，大有「州官既能放火、百姓當然可以點燈」

班‧芙拉的大型資訊視覺化軟體程式〈原子價〉／畫面擷取：葉謹睿

的批判意味。〈食蟲花〉一作分為兩個部分，一個是Carnivore伺服器，也就是賈羅威撰寫的軟體作品，專門用來竊聽區域網路內的資訊。而Carnivore伺服器軟體，採取的是「資訊開放」（Open Source）體制，意即是將程式開放給所有對此有興趣的人下載使用。因此與其說〈食蟲花〉是一件「作品」，倒不如說它是一個水源，將竊聽來的資訊，提供給所有希望運用這些資訊來創作的人。馬克‧達傑特（Mark Daggett）的〈感到抱歉的食蟲花〉（Carnivore Is Sorry），就是由〈食蟲花〉衍生出來的資訊視覺化（Data Visualization）作品。〈食蟲花〉一作於2002年，獲得奧地利電子藝術節Golden Nica Net Vision獎。

班‧芙拉（Ben Fry, 1975～）

　　美國藝術家班‧芙拉出生於1975年，在卡內基麥隆大學取得學士學位之後（主修設計副修電腦科學），進入MIT媒體研究室專司資訊視覺化系統的研究。他的碩士論文作品，是一個名為〈海葵〉（Anemone）的資訊視覺化（Data Visualization）軟體系統。芙拉提出了著名的「有機資訊設計」（Organic Information Design）概念，突破了僵硬的圖表慣例，以靈活的動態視覺結構，來呈現複雜而且多變的資訊。芙拉認為，傳統的統計圖表類型，已經完全不敷資訊社會的使用。現代生活大量而且快速變遷的資訊，必須以全新的立體動態呈現，才有可能將它分析成為具有代表性的視覺結構。他的大型資訊視覺化軟體程式〈原子價〉（Valence），在2001年展出於奧地利電子藝術中心，並且於2002年入選惠特尼雙年展。芙拉在2004年於MIT取得博士學位，目前與UCLA大學的凱西‧瑞斯（Casey Reas）教授，共同推展一種新的電腦語言—— Processing。

4-3. **產生性藝術**（Generative Art）

這幾年來炙手可熱的軟體藝術新名詞，就是產生性藝術（Generative Art）。Generative這個字，蘊含有產生、發生和生殖的意涵。典型的產生性藝術作品，事實上就像是有機生物一般，能夠自動進化和轉變。從1998年開始，國際產生性藝術研討會（International Conference on Generative Art）於義大利米蘭舉行。這個研討會指出：「產生性藝術，意指將觀念轉化成為人工生物的基因密碼。產生性作品，是一種能夠創造立體、特殊和無法重覆的過程的概念性軟體，並且藉此過程，將設計者提出的產生性概念，實現成為一個視覺世界。」(註85) 這個宣言所直接地描寫的，是以軟體程式創造虛擬生物的作品。而其他與產生性藝術相關的論述，例如紐約大學教授飛利浦・葛蘭特（Philip Gallanter）為主的另一派主張，則單純以系統規則為基準，廣義地去包含約翰・凱吉利用易經系統作曲的方式，或者是卡羅・安崔（Carl Andre）以簡單數學為系統創作極簡藝術作品等等藝術創作。(註86)

將這些界定綜合歸納，我們可以了解產生性藝術指稱藝術家定立系統和規則，就像是設立DNA般地決定了隨後可能產生的影像、聲音或者是3D立體模型的屬性。而這套規則，將會成為一個獨立自主的藝術創造系統，能夠自動化地運作，去創造、改變甚至於繁衍，產生無限變化而且不重複的藝術呈現。從以上的解釋，我們可以看出，之前在「個人電腦紀元」單元中介紹過的AARON，符合產生性藝術的定義，可以視為是產生性藝術的早期代表。哈羅德・科漢把人類的繪畫邏輯，寫成軟體程式，也就定立了AARON的基因密碼。之後AARON獨立以特殊和不重覆的方式，創作出具有原創性的圖像作品。

產生性藝術的概念，並不受限於視覺藝術。它在音樂、建築以及設計界，也成為廣泛討論的議題。這種藝術家建立系統而不是單一作品的創作方式，以規則創造無限變化與可能，成為音樂家創造新旋律、建築師尋找新的空間造型以及設計師搜尋新視覺組合的利器。2005年2月，法蘭克・戴崔克（Frank Dietrich）在傳播文化網站（teleculture.com）發表了一篇名為〈產生性藝術的新浪潮〉（"New Wave Generative Art"）的專文，在文中他如此寫道：「新一波的電腦藝術家，以對

註85：''Generative Art,'' 4 Aug 2005 <http://www.generativeart.com/index.htm>.
註86：P. Gallanter, ''What is Generative Art?'' 2003 <http://www.philipgallanter.com/academics/index.htm>

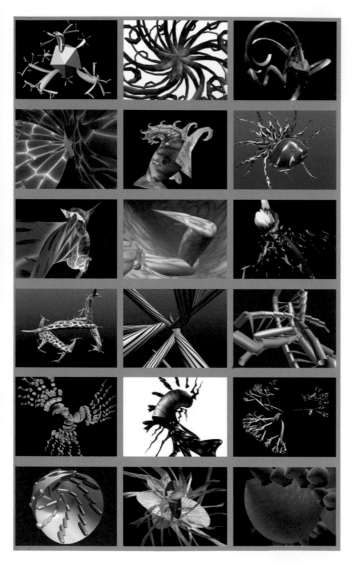

▲
卡爾·辛姆斯的〈加拉
巴哥群島〉所創造的虛
擬生物／畫面擷取：葉
謹睿

於科技的熟捻以及能夠喚起數位科技表象之外深層的一面為傲。看來,也許我們真的已經進入一個新階段,數位科技的美學終於要形成自己特有的風貌了。」(註87)一般來說,科技藝術被認為是一種以工具和媒材來做為界定標準的藝術類別,其中並沒有統一的概念或者風格。而產生性藝術,有可能成為第一個具有全面性影響力的科技藝術概念。以下將列舉介紹一些產生性藝術的典型代表作品。

▋威廉·拉森 (William Latham, 196)

英國藝術家威廉·拉森出生於1961年,在羅斯金藝術學院 (Ruskin School of Drawing and Fine Art in Oxford) 修習藝術,隨後進入英國IBM科學中心擔任研究員。拉森在1996年發表了著名的〈有機藝術〉(Organic Art),創下了在一天中被下載十萬次的記錄。〈有機藝術〉是一個能夠自行運作的螢幕保護程式 (Screen Saver),從一個基礎的原型開始,會在使用者的電腦螢幕中,展開一場匪夷所思的演進和突變,產生出各種造形詭譎的類生物。拉森和他著名的軟體程式〈突變〉(Mutator),被公認為是結合軟體、基因工程與藝術的先驅。他在1990年發表的〈造形的演進〉(The Evolution Form) 以及2000年的〈Evolva〉,都是這種以軟體程式設立DNA,並且模擬生物演進的作品。

註87:F. Dietrich, "New Wave Generative Art." *teleculture.com* 26 March 2005 <http://www.teleculture.com/2005/02/new-wave-generative-art.html>.

▋卡爾・辛姆斯（Karl Sims, 1962～）

　　美國藝術家卡爾・辛姆斯致力於遺傳程式（Genetic Programming）方面的研究，以撰寫模擬生物演進的電腦程式著稱。1997年創作了著名的〈加拉巴哥群島〉（Galapagos）互動裝置作品。在這件作品中，辛姆斯以十二台電腦執行他所完成的生物演進模擬軟體，在運算執行之後，每一個螢幕上會出現一個造型特殊的虛擬生物。參與者可以選出自己認為最順眼的一個，並且站到那個螢幕前。這個動作，將會刺激動態感應器，除了觀者選的那個生物之外，其他十一隻都會因此被消滅。因入選而倖存虛擬生命，將會開始下一個階段的成長、演進與繁衍，而繁衍出來的十一個新生命，又各自再佔據一個螢幕。這些新生命，都帶有其始祖的一些特徵，但每一個個體，又都帶有自己獨特的樣貌，在螢幕中靜靜等待著下一次的物競「人」擇。達爾文在加拉巴哥群島找到物競天擇學說的靈感，因此這件作品便以此為名。這個創作最有趣的地方，在於辛姆斯結合了達爾文的學說，但把演進的過程和責任，同時交給人和電腦，讓參與者扮演上帝，去選擇和觸發每一個階段的改變。

▋史考特・斯耐比（Scott Snibbe, 1969～）

　　史考特・斯耐比出生於1969年，於布朗大學取得電腦科學碩士學位，擅長於以物理概念相關的電子互動作品。2002年受邀參加CODeDOC軟體藝術展，根據該展的主題，創作了〈三極線〉（Tripolar）。這件作品，延續斯耐比對於物理的研究，以Java語言撰寫了一個軟體，計算和模擬一個懸浮在三個磁鐵上方的鐘擺，在磁場影響之下的運動狀態。雖然觀者在螢幕上看不到這個鐘擺及磁鐵，但觀者的滑鼠位置，控制著這個假設的鐘擺的懸吊位置，而模擬出來的鐘擺運動軌跡，則以纖細的黑線標示出來。其呈現的結果，像是一個會隨著滑鼠點選而產生的抽象塗鴉。

▋凱西・瑞斯（Casey Reas, 1972～）

　　與班・芙拉共創電腦語言Processing的凱西・瑞斯，2001年於MIT媒體研究室取得碩士學位，目前任教於UCLA大學，專攻以程式語言從事與觀念藝術和極簡主義相關的藝術創作。瑞斯創作過程中的極簡，所指稱的是他嘗試將單純的文字指

令，透過程式語言建立成為數理運算邏輯，進而成為能夠變化萬千的軟體程式。以2004年惠特尼美術館委任創作的〈{軟體}結構〉（{Software}Structures）一作為例，瑞斯首先分析極簡主義大師蘇‧拉維特（Sol LeWitt）的作品，並且以文字敘述來闡釋拉維特作品中所慣用的視覺結構，例如構圖的邏輯、線條的特質和色彩

與材質的運用等等。在文字分析完成之後，瑞斯開始將這些視覺結構的原則，以程式語言訂立成為電腦運算的邏輯，與其他三位數位藝術家羅伯特‧哈德根（Robert Hodgin）、傑羅德‧塔貝爾（Jared Tarbell）以及威廉‧奈根（William Ngan）合作，總共完成了二十六個軟體程式。而每一個程式，都承襲了拉維特的創作習慣，並且延展成為能夠產生各種不同變化的系統規則。瑞斯

的其他作品，例如2003年的「組織」（Tissue）系列、2004年的「微影像」（Microimage）系列以及2005年的「過程」（Process）系列，都是以這種極簡的數理原則去創造無限變化的實例。

義大利藝術團體 Kinetoh

義大利藝術團體Kinetoh近年來也致力於產生性藝術的創作。與卡爾·辛姆斯不同，Kinetoh的作品在表現上比較接近純粹的幾何抽象藝術，他們所設立的規則和系統，大多著重於視覺構圖方面的考量，以〈Silus〉為例，Kinetoh所設定的基礎規則就是：（1）設立一個簡單的黑色方塊作為基礎造形；（2）隨機地去移動轉折這個方塊的邊線使之變形；（3）將規則1和2重複執行三千五百八十五次。將這三個基礎規則以程式語言撰寫完成之後，每一次執行這個系統，就會完成一件有3,850個正方形變體的圖像。Kinetoh的其他作品例如〈Pedals〉（重複移位的單色物體）、〈3Flow〉（三個旋轉的物件）等等，都是相同性質的作品，以產生性藝術的概念為基礎，去創造視覺抽象圖案。

史考特·斯耐比以Java語言計算和模擬一個懸浮在三個磁鐵上方的鐘擺，在磁場影響之下的運動狀態，完成了〈三極線〉／畫面擷取：葉謹睿（左頁上圖）

2002年惠特尼美術館推出CODeDOC軟體藝術展／畫面擷取：葉謹睿（左頁下圖）

2004年惠特尼美術館委任創作的〈﹝軟體﹞結構〉（﹝Software﹞Structures）／畫面擷取：葉謹睿（下圖）

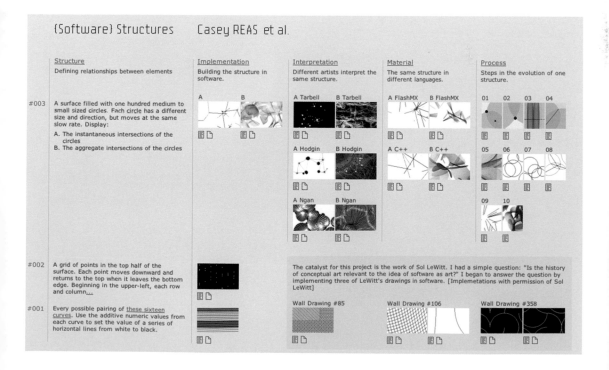

▲
Kinetoh的作品〈Silus〉
／畫面擷取：葉謹睿

5. 結語

軟體藝術和產生性藝術，同樣都以可變的統計和運算為基礎。曼菲·摩爾在1975年指出，這種創作方式，可以劃分成為兩個不同的方向。其一就是以數學程式的視覺化為導向。這種創作理念，就是單維彰教授所推崇的研究方向。早期的軟體藝術家以及在產生性藝術部分介紹的凱西·瑞斯和Kinetoh，都是屬於這種創作的實例。第二種創作方式，則是以藝術家自行設定的邏輯為藝術創作的基礎。馬瑞克·沃塞克與馬丁·威登伯格的〈公寓〉以及馬西皆·威司紐思基的〈Netomat〉，都是這種藝術創作的代表。摩爾認為，數學程式的視覺化能夠產生極為有趣的影像和美學，但它本身是一種封閉的系統，而以邏輯為基礎的創作，則能夠激發更開放而且寬廣的思考。(註88)

整體而言，軟體藝術作品從許多不同的方向，都造成了當代藝術體系的考驗。以著作權的隸屬為例，在軟體藝術的創作過程裡，藝術家所完成的，是軟體程式的撰寫，而執行系統規則的機器或電腦，才是最後藝術呈現的真正創作者。事實上，這一點如果由現行的著作權法來分析，就會產生相當的弔詭。根據台灣著作權專家葉奇鑫檢察官表示，若是回到AARON的例子，科漢德教授所完成的，其實是AARON這個繪畫軟體。著作權法所保護的，是人類的創意，也就是哈羅德·科漢德對AARON這個程式擁有著作權。然而，電腦自動執行所產生的圖像，並不在著作權法的保護範圍之內。意即是如果你從科漢德教授的網站，合法下載了AARON軟體，科漢德對於AARON在你電腦上產生出來的圖像，其實並沒有法律上的著作權，甚至你自己對於這個操作產生的圖像，也沒有著作權。因此你可以大膽地將它印出來錶框掛好，甚至於拿去賣，只要不宣稱AARON是你寫的，其

實都並不觸犯著作權法。

此外，除非曾經學習過程式語言的專業人員之外，大多數的觀者、甚至於藝術相關工作人員，其實並不容易透過最終的呈現，去感受到軟體藝術作品的奧妙。一位《紐約時報》的資深藝評，就曾經對著保羅‧強森軟體藝術作品所使用的硬體設備，在色彩與造型上若有其事地品頭論足了一番，而最後才坦承自己完全無法理解這件作品的運作與原理。這一點，其實是值得軟體藝術創作者深思的。我們當然不可能讓每一位觀眾，都能夠完全理解自己的作品，但還是應該設法擴展作品的溝通面，盡量讓不同的人，能以不同的角度和層面來接觸和欣賞。

電腦成功地延續和擴大了許多藝術創作的可能性，但平心而論，許多的數位藝術作品，其實並不是一定要仰賴電腦才能夠完成。例如透過Photoshop創作的數位影像作品，很多都可以用傳統的暗房技術來完成，因此電腦在這裡，只是提供更快捷和有效率的創作工具；動態影音藝術甚至於所謂的互動藝術作品，在數位設備問世之前，也已經發展了數十年，因此電腦在這裡，也只是更進步的創作工具而已。但軟體藝術，是完全不存在於電腦之前的一種藝術創作型態，因此也可以說是最典型的電腦藝術。面對這種型態的作品，在欣賞、展覽、評論和研究方面，都需要藝術工作者去全面提升對於電腦語言和科技的認識。我們不能說軟體藝術是數位藝術的「正道」，也不會說軟體藝術將會取代任何其他或傳統的藝術形態，但歷史告訴我們，新型態的創作將有可能會刺激另一個層次的藝術昇華，這種令人興奮的可能性，需要你我共同的重視與灌溉。

▲
AARON的自動化創作過程／畫面擷取：葉謹睿

註88：R. Leavitt, *Artist and Computer*. (Creative Computing, 1976) 95.

新媒體藝術

1. 前言

　　我個人曾經在2002年所發表的〈要多新才算新媒體藝術？〉一文中，以數值化的再現（Numerical Representation）、模組化（Modularity）、自動化（Automation）和液體化（Variability/Liquidity）的四個特質為基礎，來分析新媒體藝術作品。如今回想起來，如果太執著於從藝術的角度出發，其實不容易對於「新媒體」產生深刻的理解，但如果把藝術暫時拿掉，先從新媒體的定義上著手，卻能夠對於了解新媒體藝術產生很大的幫助。

2. 從媒體的角度界定

　　對於新媒體的界定，美國互動出版先驅文・科斯比（Vin Crosbie）曾經提出相當獨到的看法。在一篇名為〈什麼是新媒體？〉的專文裡，科斯比曾經指出：新媒體在認知上的混淆，關鍵就在於人們經常誤把用來完成傳播的工具（vehicle），直接解譯成為媒體（media）。要了解媒體和新媒體，我們首先必須要認識的就是報紙、雜誌、電視、電台、電子郵件或者是網路，都只是傳達資訊的所使用的工具。（註89）簡單地說，也就是您現在正在閱讀的這書並不等於大眾傳播媒體，而是出版社為了對社會大眾介紹數位藝術所選擇的工具；換言之，電腦網路當然也不等於新媒體，但電腦網路是新媒體可以運用的一種工具。媒體本身直接意指的是溝通和傳播資訊的媒介，因此，所謂的新媒體指的是一種全新型態的溝通模

註 89：V. Crosbie, "What is New Media?" *Digital Deliverance* May 29, 2005
　　　　<http://www.digitaldeliverance.com/philosophy/definition/definition.html>.

式，而不是一種新的資訊傳達工具。

這個大前提上的界定，乍看之下似乎不過是在文字面上的斤斤計較，但我們絕對不能疏忽這個在概念上的根本差異。我們可以繼續依循科斯比的分析，來確立這個基礎概念。科斯比曾經以交通為例，指出陸地是人類的第一種交通媒體，從遠古以來，人類便以雙腿為工具在陸地上移動。除此之外，人類也發明了馬車、腳踏車、火車和汽車等種種路上交通工具，開始以更便捷的方式完成以陸地為基礎的交通和運輸。水則是人類的第二種交通媒體，從嘗試游泳或者乘著竹筏越水而行開始，人類便開始利用這個交通媒體。當然，隨著帆船、汽船一直到潛水艇，人們又發明了各種不同的工具，來更快速而有效率地完成水上的交通和運輸工作。上述的兩者都是屬於傳統的交通媒體。當然，在路上跑或在水上游，絕對比不上開車或是作船舒坦、快捷和有效率，但就算沒有科技的介入，人類與生俱來便有運用這兩種交通媒體的能力。然而，隨著熱氣球和滑翔機的出現，航空科技為人類運輸史劃下了嶄新的一頁，將天空也納入了掌握的範疇，成為人類交通史上的新媒體。從此，人類終於能夠透過天空這個媒體，來完成交通和運輸的工作。

有趣的是，雖然溝通和傳播是比較抽象的概念，但我們還是能夠以類似的方式來作分析。科斯比指出，人類的第一種溝通和傳播媒體是人際媒體（Interpersonal Medium），這種媒體的特徵是：（1）每一個參與者對於溝通的內容，都有相等的參與和控制權；（2）溝通能夠針對每一個參與者，而交換的資訊也能夠直接反應參與者所關心的方向。兩個人之間的對話，就是屬於這種典型。對話的雙方對於談話的內容都有相等的參與與控制權，當然，這種溝通是針對著參與的對方，而所提供的資訊也盡量直接反應對方所關心的話題和答案。除此之外，信件、電話甚至電子郵件（在這裡並不包含透過電子郵件傳送的廣告）等等，都是人際媒體中可以運用的工具。在此必須要注意的是，人際媒體並不只存在於一對一的溝通之中，但參與者數目的增加，會造成溝通效率上的降低，因此也被成為是一對一的媒體（one-to-one medium）。

人類的第二種溝通和傳播媒體是大眾傳播媒體（Mass Medium），這種媒體的特徵是：（1）相同的內容能夠在同一時間快速地傳達給廣大的群眾；（2）發出訊息的單位或個體，對於所傳達出的內容有絕對的控制權。在這種單向的溝通過

Amazon網站能夠分辨使用者，針對每一個用戶推薦商品／畫面擷取：葉謹睿

進入凱文‧卡特的作品〈卡拉OK－我〉，填完簡單的問卷，便可以欣賞3D虛擬機器人為你歌唱／畫面擷取：葉謹睿（右頁圖）

程中，接受訊息的個體對於內容本身沒有影響和控制，而內容也無法直接針對每一個參與的個體，因此也被成為是一對多的媒體（one-to-many medium）。報紙、雜誌、電視和廣告郵件，都是這種媒體的典型工具。買下同一份報紙的數十萬讀者，所閱讀的都是完全相同的版頁。報紙的內容不會因人而異，報社決定刊登的內容，當然讀者也無法控制報導的議題和方向。值得注意的是，現代印刷和傳播科技大幅增加了大眾傳播媒體的影響力，但它並不受限於科技。雖然影響範圍較小，但像是在群眾面前表演或演講，也都隸屬於大眾傳播的範疇。因此，就像是陸地和水上運輸一樣，上述這兩種媒體都因科技而增加了效率和影響範圍，但並不是科技的產物。

科斯比認為現代科技真正造就的，是人類的第三種溝通和傳播媒體，也就是所謂的新媒體。這種媒體的特徵是：（1）能夠在同一時間快速地傳達給廣大的群眾，但每一個接收者所收到的都是個別化（individualized）的資訊；（2）每一個參與者對於訊息的內容都有直接的影響甚至控制權。這種能夠同時針對群體中每一個個體的特質，讓新媒體也被稱為是多對多的媒體（many-to-many medium），從某個層面來看，這種媒體結合了人際媒體與大眾傳播媒體的優點。在這種定義之下，我們可以用Amazon網站來作為新媒體的範例。同樣的網站能夠在同一時間向全球使用者提供資訊。更重要的是，只要你進入Amazon網站瀏覽或是購買，它就會開始記錄和分析你的喜好以及推測你的生活型態，並且即時在網頁上顯示你可能會有興趣的產品和資訊。也就是每一位使用者在進入Amazon網站時，所看到的都是直接針對自己量身訂做的個別化網頁，而你的參與方式和消費習慣，也就是

網頁內容和呈現的主導關鍵。

　　新媒體所指的是一種溝通和傳播的新模式，而不是某一種特定的工具。目前新媒體必須仰賴數位科技，因為電腦運算和資料庫是達成新媒體傳播的兩大利器，當然，這並不代表數位科技永遠會是新媒體的唯一工具，新媒體也絕對不受限於數位或網路世界。事實上，我們所熟悉的報紙和雜誌等等，隨著數位印刷技術的快速發展也將會全面改革，甚至於進入新媒體的領域。傳統印刷機受限於製版技術，因此必須要以一樣米養百樣人。數位印刷機根據的是靈活的數位資料庫，因此能夠因應每一位讀者做內容甚至於編排上的調整。這種能夠為每一位讀者量身訂做的印刷技術，稱之為可變資訊印刷（Variable Data Printing）。英國實驗攝影雜誌DPICT的創刊號，就曾經運用這種技術發行了五百六十個不同的封面，讓每位讀者都能夠擁有一本個別化的雜誌。全球最大的印刷機製造商曼羅蘭（MAN Roland）指出，現在的數位報紙印刷機，已經能夠在每小時印出一至二萬份報紙，足以應付小型報社的需求。（註90）針對每一位讀者出版印刷刊物的理念，已經不是在可不可能的層面上討論，而是一種對於誰能夠有氣魄去突破傳統的期待。其實仔細想想，若將你不關心、不需要的話題剔除，讓出空位去容納更多你所想知道、需要知道的資訊，這種媒體不是更加有效率嗎？

3. 狹義的新媒體藝術

　　如果我們將文‧科斯比的理論直接套在藝術的領域，就會發現傳統的藝術作品，大多是一種單純的一對

註90： V. Crosbie, "What Newspapers and Their Web Sites Must Do to Survive?" *USC Annenberg Online Journalism Review* 29 May 2005 <http://www.ojr.org/business/1078349998.php>.

克里斯塔‧桑墨爾和羅倫‧米蓋諾的作品〈互動成長的植物〉／攝影：葉謹睿

肯‧凡斯坦的〈空間中的記憶〉，利用觀者的形象結合兩段來自不同時間、地點的錄影訊號／畫面擷取：Ken Feinstein（右頁圖）

多的模式。藝術家本人對於作品內容有絕對的控制權，繪畫、或者雕塑作品都不會隨著觀者不同而產生個別化的改變。從這個理論邏輯上來思考，瑪莉‧芙蘭娜甘（Mary Flanagan）的軟體作品〈蒐集〉（Collection）符合文‧科斯比的新媒體定義，因為所有同時參與的觀者，看到的都是以自己網路瀏覽器的記憶檔中挖掘出來資料為主體所構成的呈現，也就是屬於自己的個別化作品。英國新媒體藝術家凱文‧卡特（Kevin Carter）2004年的作品〈卡拉OK—我〉（Karaoke Me），也是一個很有趣的例子。登入網站的參與者，必須選擇一首流行歌曲，同時完成一個簡單的問卷。在完成之後，〈卡拉OK—我〉的軟體便將會依據問卷的結果，重新改編你所選擇的這首歌曲，再利用一個以藝術家本人為基礎創造的3D虛擬機器人，來為你表演這首改編歌曲。

　　值得注意的是，所有互動式的作品，都有所謂的觀者參與，但卻不一定都能夠產生同時面對大眾卻又達到個別化的效果。以克里斯塔‧桑墨爾（Christa Sommerer）和羅倫‧米蓋諾（Laurent Mignonneau）的作品〈互動成長的植物〉

（Interactive Plant Growing）為例，觀者以觸碰展場中的植物，來刺激虛擬植物的成長。但平心而論，在這裡參與者扮演的只是一個啟動開關的觸媒。只要觀者的動態刺激了感應器，植物都會開始遵循程式設定的邏輯生長，這個過程其實和你是張三、李四、王五或是陳六都毫無關聯，觀者也很難去掌控成長的方式，因此我們似乎不能把這個畫面呈現視為針對參與者的個別化資訊。反過來說，美國錄影藝術家肯·凡斯坦（Ken Feinstein）在2000年創作的〈空間中的記憶〉（Recollections in Space），透過現場裝設的攝影機，觀者的形象會被擷取融入畫面之中，並且被用來當做結合兩段來自不同時間、地點的錄影訊號的介面。

這種處理方式，讓每一位參與者看到的都是獨一無二的畫面，也能夠透過自己的肢體運動來掌控畫面的呈現。但，能夠同時參與的人數卻又受到限制，除非改變發表方式，去結合和利用大眾傳播的發表平台，否則這種型態的互動，還是比較接近一對一的溝通模式。運用數位科技的藝術作品很多，若是以這種方式來分析作品的屬性，真正符合新媒體精神的藝術作品其實很少。目前，大多數討論新媒體藝術的學者，都選擇採取比較廣意的方式來界定新媒體藝術。

4. 廣義的新媒體藝術

任教於加州大學視覺藝術系的拉夫·曼諾威克（Lev Manovich）教授，曾經在《新媒體的語言》（*The Language of New Media*）一書中指出：「數位時代的視覺文化，以電影為形；數位資訊為實；數理運算為邏輯（也就是以軟體運作來驅動）。」[註91] 曼諾威克教授認為新媒體的基礎原則為：

一、數值化的再現（Numerical Representation），意即是以數碼儲存資訊的事實，讓媒體成為可以透過數理運算來

註91：L. Manovich, *Language of New Media* (MIT Press, 2001) 180.

拉夫．曼諾威克教授的
大作《新媒體的語言》
／攝影：葉謹睿

從事各種不同解讀和呈現的存在模式。

二、模組化（Modularity），意即是以模組為基準組成的片段式結構（Fractal Structure），讓新媒體作品能夠隨意重新排列組合，任意改變自身的構造方式。

三、自動化（Automation），意即是透過軟體程式的自動化運作，機器被賦予了創造的能力，甚至能夠與藝術家分離成為獨立從事藝術創作的個體。

四、液體化（Variability/Liquidity），意即是結合數值化的再現與模組化的特質，藝術品脫離了傳統單一主體的禁錮，成為能夠隨著人、事、時或地而化身千萬的多變複本。

五、貫通式的編碼（Transcoding），意即是所有的新媒體作品都有人文（Cultural Layer）以及電腦（Computer Layer）兩個層面。比如說數位影像在螢幕上的呈現，是能夠讓人類以視覺來解讀的圖像，而構成這個圖像的0與1，則是能夠供電腦處理的數位資訊。新媒體貫通了人文以及電腦科技的兩個層面，而這兩個層面也會相互的影響，形成一種綜合式的電腦文化。（註92）

曼諾威克教授精闢的見解，深刻地分析了數位科技的特徵，然而我們也可以發現，如果完全在技術性的基礎上做討論，所謂的新媒體藝術和數位藝術兩者之間是沒有任何差異的。

5. 哲學性的新媒體藝術定義

任教於普林斯頓大學的英文教授馬克．漢森（Mark B. N. Hansen），在《新媒體的新哲學》（*New Philosophy for New Media*）一書中指出：數位資訊本身是不受媒材限制的，在這種媒體本身脫離物質限制的同時，人類的身體就成為更重要的

資訊處理中心。意即是數位媒體靈活而多元的特質,讓參與者必須更全面地運用各種的身體知覺系統,而這種透過肉體官能來將資訊轉化成為經驗的過程,就是新媒體與其他媒體不同的地方。

漢森教授進一步以神經科學家的研究為基礎,指出新媒體作品需要觀者以各種不同的方式參與,而肢體上的運動,就算只是去觸碰螢幕或者操縱滑鼠,都有助於將視覺的幻象提升為深刻而具體的經驗。(註93)我們也許可以換個方式來理解這個觀點:傳統藝術是有物質實體的物件,而觀者則是被動性的去「欣賞」作品;新媒體在本質上是虛無飄渺的,卻能夠以更自由的方式去刺激人類的感官,強迫觀者以各種知覺系統去處理接收到的訊息,讓藝術成為一種主動式的「體驗」。

漢森教授的學說相當偏重於哲學性質的邏輯推演,分析觀者與藝術作品之間的互動,從認知方式的轉變來定義新媒體藝術,這也不失為一種相當有趣的觀點,但很明顯地,漢森教授的論述完全建立在「人」的基礎之上。而李那·貝克門(Ren Beekman)發表於《李奧那多》雜誌(Leonardo)的書評,就曾經質疑漢森對於科技本身的排斥,造成他在論述上急欲以人性來掩蓋科技冰冷、理性的一面,因此也忽略了許多科技本質上應有的深入探討。(註94)

馬克·漢森教授的大作《新媒體的新哲學》/攝影:葉謹睿

6. 結語

資訊社會最大的問題,就在於過多的資訊造成的含糊不清。尤其是進入了當代藝術的領域,經常是千家百口、眾說紛紜。新媒體一詞,隨著網路的普及開始發光發熱,至今回溯起來,其實也熱熱鬧鬧地喧囂了十數個年頭。在此特別整理出文·科斯比先生、拉夫·曼諾威克教授和馬克·漢森教授的論述,分別從出版業工作者、藝術工作者以及學者的三個角度來觀察討論,希望能夠對這個看似渾沌的新媒體一詞,提供一些釐清的效果。

註92: Ibid. 27 — 48.

註93: M. Hansen, *New Philosophy for New Media* (MIT Press, 2004) 20 — 45.

註94: R. Beekman, "New Philosophy for New Media, reviewed by R. Beekman," *Leonardo Online* 1 June 2005 <http://mit-press2.mit.edu/e-journals/Leonardo/reviews/dec2004/new_beekman.html>.

附錄 I
數位藝術發展年表

1642／法國科學家帕斯卡發明「算數機器」

1674／德國數學家萊布尼茲（Baron Gottfried Wilhelm Von Leibniz）發明「步進計算機」（Stepped Reckoner）

1801／法國絲織工匠雅卡爾發明雅卡爾織機

1834／英國數學家巴貝治發明分析機

1837／路易士‧達蓋爾發表銀版照相術

1845／英國數學家布耳（George Boole）發表《思維的規律》（An Investigation into the Laws of Thought），由此發展出來的

布耳代數（Boolean Algebra），成為電腦發展的重要概念

1877／美國攝影師愛德渥德‧莫依布雷吉，同時利用十二台照相機，連續拍攝了一系列的照片，成功地記錄奔馳中的馬的動態

1884／德國工程師保羅‧奈考申請了第一個電視系統的專利

1889／美國發明家喬治‧艾斯特門利用賽璐珞片，為Kodak照相機發明了捲式底片

湯瑪斯‧愛迪生與威廉‧迪克森共同發明了第一台普及的攝影機Kinetograph

1890／美國統計學家赫曼‧霍勒瑞斯因應美國人口普查局的需要，發明了電動製表機

1895／盧米埃兄弟發明了一台攝影機與投影機的綜合體Cinématographe

盧米埃兄弟發表世界上第一部無聲電影─《工人離開盧米埃工廠》

1911／赫曼‧霍勒瑞斯的「霍勒瑞斯制表機」公司與其他三家公司合併，重組並更名為「計算─製表─記錄機」公司

1923／查理‧詹金斯在美國實驗無線電視訊號播送

16釐米攝影機問世

1924／湯瑪士‧華特生將「計算─製表─記錄機」公司改名為「國際企業機器股份有限公司」，也就是IBM

1926／約翰‧貝爾德在英國首次公開展示30行機械掃描影像傳輸系統華納兄弟出品第一部有聲動態影片《唐璜傳》

1927／斐洛‧伐恩斯渥斯發明電視影像傳送技術

1928／奇異公司開始常態性的電視播送

1932／8釐米的攝影機問世

1936／德國科學家康納德‧素斯與英國數學家艾倫‧杜林同時提出理想化的電腦理論

1938／康納德‧素斯發明Z1電腦

1940／美國國家電視標準委員會成立，並且制訂了每英吋525行掃描線、每秒30格等由1950年代沿用至今的美國標準（NTSC）

1941／康納德‧素斯完成Z3：世界上第一台成功地應用二進制浮點系統，使用者可以經由程式來自由控制的電腦

1945／凡內瓦‧布希博士在《大西洋月刊》中，發表了著名的〈就如我們能夠想像的〉專文

美國數學家馮紐曼在ENIAC的初步研究報告中，將ENIAC的基本構成元件區分為：計算組件、控制組件、記憶組件和輸入與輸出的組件。這個基礎的建構概念，被稱為「馮紐曼結構」，一直到今天還適用於所有的電腦。

1946／埃克脫和曼奇利完成「電子數據整合與計算機」（簡稱為ENIAC），被許多人認為是現代電腦的始祖

1951／麻薩諸塞州的林肯研究室發明第一台擁有圖像介面的旋風電腦埃克脫和曼奇利為

雷明頓‧蘭德公司，研發了全美第一台商業電腦UNIVAC

1952／IBM推出 701大型電腦（MODEL 701）

1956／IBM推出了世界第一台磁碟機RAMAC

1957／IBM推出了電腦語言FORTRAN

1958／美國國防部成立ARPA部門

1959／「示波」系列首次在維也納的藝術展覽中出現

1964／IBM推出著名的360系統（System/360）

1965／泰德‧尼爾森在計算機械公會年度會議中提出報告，率先提出了「超文字」一詞

瑞德‧那基‧麥可‧諾和喬治‧那斯在德國斯圖加特策劃了第一個數位藝術展覽

麥可‧諾在紐約Howard Wise藝廊，策辦了全美第一個數位藝術展─「以電腦創作的圖片」

1966／羅森伯格與電子工程師比利‧克魯沃爾合作，舉辦了「九個晚上：劇場與機械工程」活動，成為早期結合藝術與科學的重要實例與先驅

約翰‧惠特尼成為IBM藝術村的第一位駐村藝術家

1967／SONY公司推出手持家用錄影機PortaPak

1968／倫敦當代藝術中心策劃了「電腦與藝術」的特展

紐約現代美術館舉辦「機械年代尾聲中的機械觀」（Machine As Seen at the End of the Mechanical Age）特展

1969／紐約Howard Wise藝廊的「以電視為創意媒體」展覽，引起主流藝術圈注意現代影音科技的潛力

喬治‧那斯也完成了世界第一份討論數位藝術的博士論文研究與報告

美國國防部設立ARPANET網路

1971／伯特‧弗蘭基於1971年出版的《電腦圖形學──電腦藝術》是全世界第一本專門研究與探討數位藝術的書籍

Intel公司以半導體科技推出4004型（Model 4004）微處理機

專司支持錄影藝術的EAI媒體藝術中心成立

1972／ARPAnet終於成功地將30個美國學術以及科技研究單位串聯

BBN科技公司的工程師富‧湯林森透過ARPAnet寄出了有史以來第一封電子郵件，也首創以「@」符號來標示電子郵件地址的體制

1974／MITS推出第一台價格與體積都符合市場要求的個人電腦：Altair

弗瑞德‧那基出版了第一本探討資訊社會新美學的專門書籍：《資訊處裡之美學》

1976／蘿斯‧莅維特出版《藝術家與電腦》

1977／蒂芬‧渥斯奈克和史蒂夫‧賈博斯推出劃時代的蘋果二號

1979／一屆奧地利電子藝術節

Dan Bricklin完成第一個電子試算表應用軟體VisiCalc

Micropro公司推出第一個電腦文書應用軟體Wordstar

1980／英國Quantel公司推出Paintbox

1981／IBM正式加入個人電腦戰場，搭配微軟的MS-DOS 1.0操作系統

1982／紐約惠特尼美術館為白南準舉行的回顧展，造成了廣大的迴響，白南準錄影藝術之父的地位受到主流藝壇的肯定，這個展覽也因此成為是錄影藝術正式跨入當代藝術大舞台的里程碑

1983／微軟推出自己的文書應用軟體Word

飛利浦公司推出CD，廣泛為大眾市場所接受

1985／Aldus公司推出排版軟體PageMaker

1987／Adobe公司推出向量式繪圖軟體Illustrator

Quark公司推出排版軟體QuarkXPress

1988／第一屆國際數位藝術研討會在荷蘭舉行

Softimage公司成功地把立體動畫的三個過程：Modeling、Animation、Rendering結合在同一個套裝軟體之內，Creative Environment（現在的SOFTIMAGE 3D）也快速地成為3D動畫軟體的標竿

Micromind公司（現在的Micromedia）推出Director軟體，讓個人電腦使用者也能夠創作互動式的多媒體藝術作品

1989／英國物理學家提姆‧博那斯-李研發全球資訊網（World Wide Web）

1990／Adobe公司推出影像處理軟體Photoshop

1991／全球資訊網正式問世

Adobe公司推出非線性剪輯軟體Premiere，大眾化的價格讓個人電腦也可以躍身成為動畫影音的剪輯工作站

1992／第一屆數位沙龍展在紐約舉行

美國政府解除了原先對網路商業行為的管制，也揭開網際空間商業化的序幕

1993／馬克‧安卓森完成第一個為個人電腦撰寫

的圖像式網路瀏覽器—Mosaic

1994／網路藝術作品開始出現。最早在網路上發表的藝術家，包括有海斯‧邦丁、愛列克斯‧薛根和道格拉斯‧大衛斯等人

1995／紐約DIA藝術中心委任藝術家創作網路作品

DVD成為工業標準

Mini DV數位錄影帶問世，讓小型的家用數位攝影機也能夠抓取500行掃描線數以上的高品質影像

Yahoo (Yet Another Hierarchical Officious Oracle) 公司正式成立

Amazom.com問世

1996／網路藝術交流平台根莖網成立

Yahoo股票上市，IPO集資三千五百萬美元

1997／費城現代藝術中心推出數位攝影展「在攝影之後的攝影術：數位時代的記憶與呈現」

德國ZKM媒體藝術中心開幕

微軟推出IE網路瀏覽器，掀起了網路瀏覽器的市場爭奪戰

藝術電子郵件連線「7-11」成立

1999／電子郵件的使用量首度超越實體郵件，成為人際間訊息傳輸的主要管道

2000／註冊登記使用的網址超過3千萬

2001／紐約惠特尼美術館同時展出了數位藝術展「位元流」以及網路藝術展「資訊動力」

舊金山現代美術館推出「010101:科技時代的藝術」

文建會紐約文化辦事處在台北藝廊舉辦「未知‧無限：數位時代的文化與自我認知」數位藝術展，同時也舉辦了「藝術家與軟體」座談會

柏林國際媒體藝術節 — transmediale.01，舉辦「藝術性的軟體——軟體藝術」，這是第一個以軟體藝術為主題的藝術活動

2002／紐約惠特尼雙年展首度將網路藝術與其他傳統藝術媒材，以相等的質與量作呈現

紐約惠特尼美術館舉辦CODeDOC軟體藝術展

2003／派樂西王國網路藝術展

2005／Adobe公司收購Micromedia

Algorist Group／演算家團體

Algorithmic／演算法

Analog Computer／類比電腦

Analog Video Capture Card／類比轉數位視訊卡

Analytical Engine／分析機

Arithmetic Unit／計算組件

Ars Electronica／奧地利電子藝術節

Automation／自動化

BBS（Bulletin Board System）／電子佈告欄系統

Binary Floating System／二進制浮點系統

Cathode-ray Tube (CRT)／陰極射線管

Common Space／共同空間

Compiler／編譯器

Conceptual Art／觀念藝術

Control Unit／控制組件

Daguerreotype／銀版照相術

Data Visualization／資訊視覺化

Digital Art／數位藝術

Digitalization／數位化

Earth Art／地景藝術

Electric Tabulating Machine／電動制表機

Electronic Numerical Integrator and Calculator (ENIAC)／電子數據整合與計算機

Frame Rate／框速率

FTP（File Transfer Protocol）／檔案傳送協定

Generative Art／產生性藝術

Genetic Programming／遺傳程式

Graphic Interface／圖像介面

Hard Disk／硬碟

HTML（Hyper Text Markup Language）／超文件標記語言

HTTP（Hypertext Transfer Protocol）／超文件傳輸協定

Hypertext／超文件

Iconoscope／光電攝像管

Instruction Art／指令藝術

Internet Forum／網路討論區

ISDN (Integrated Services Digital Network)／整合服務數位網路

Kinescope／顯像管

Linear Editing System／線性剪輯系統

Loom／雅卡爾織機

Magic Lantern／魔術燈籠

Mainframe Computer／大型電腦

Mark-up Language／標記語言

Microcomputer／迷你電腦

Microprocessor／微處理機

Minimalism／極簡主義

Modularity／模組化

Multi-User Virtual Environment／共用虛擬環境

Non- Representational／非具像

Non-linear Editing System／非線性剪輯系統

Non-linear Navigation／非線性導覽

Non-sequential Writing／非連續性撰寫

Numerical Representation／數值化的再現

OP Art／歐普藝術

Open Architecture／開放式的結構

Oscilloscope／示波器

Packet-sniffing／封包監聽

Pascaline／算數機器

Personal Computer／個人電腦

Photo Realism／照相寫實主義

Photoconductivity／光電導性

Pixel／映像點

Programming Language／程式設計語言

Psychedelic Art／幻覺藝術

Random Access／隨機存取

Representational／具像

Scripting Language／描述語言

Selenium／硒

Semiconductor／半導體

Server／伺服器

Software Art／軟體藝術

Software／軟體

Store/Memory／記憶組件

Streaming Music／流式傳輸音樂檔案

TCP/IP（Transmission Control Protocol/Internet Protocol）／傳輸控制協定／網際網路協定

Thaumatrope／留影盤

Trackball／軌跡球

Transcoding／貫通式的編碼

Translator／直譯器

URL（Uniform Resource Locator）／統一資源定位器

Variable Data Printing／可變資訊印刷

Video Art／錄影藝術

Video Mixer／視訊混合器

Von Neumann Architecture／馮紐曼結構

World Wide Web／全球資訊網

附錄 III
相關人名中英對照表

Alain Fleisher／艾利恩‧弗列雪

Alan Turing／艾倫‧杜林

Alex Galloway／愛利克思‧賈羅威

Alexei Shulgin／愛列克斯‧薛根

Andy Warhol／安迪‧沃荷

Anthony Aziz／安東尼‧阿季

Auguste and Louis Lumiere／盧米埃兄弟

Ben Laposky／班‧賴波斯基

Bill Gates／比爾‧蓋茲

Bill Viola／比爾‧維歐拉

Billy Klüver／比利‧克魯沃爾

Blaise Pascal／布雷斯‧帕斯卡

Brad Paley／布拉德‧帕立

C. J. Yeh／葉謹睿

Calum Colvin／凱龍‧科恩

Carl Andre／卡羅‧安崔

Casey Reas／凱西‧瑞斯

Charles Babbage／查爾斯‧巴貝治

Charles Bangert／查爾斯‧班傑爾特

Charles Csuri／查理斯‧蘇黎

Charles F. Jenkins／查理‧詹金斯

Chieh-jen Chen／陳界仁

Chris Ofili／克里斯‧澳菲立

Christa Sommerer／克里斯塔‧桑墨爾

Christopher William Tyler／克里斯多夫‧威廉‧泰勒

Clement Greenberg／克萊蒙特‧格林柏格

Collette Bangert／柯列特‧班傑爾特

Cory Arcangel／科依‧阿克安久

D. W. Griffith／葛里菲斯

Daniel Lee／李小鏡

Dara Birnbaum／戴拉‧波恩波般

Darcey Steinke／達西‧史坦克

David Paul Gregg／大衛‧保羅‧貴格

Deborah Hay／戴博拉‧罕

Dick Higgins／迪克‧西根斯

Dirk Paesmans／德克‧佩斯門斯

Doug Aitken／道格‧艾特肯

Douglas Engelbart／道格拉斯‧安格巴特

Eadweard Muybridge／愛德渥德‧莫依布德吉

Edward Zajec／艾德華‧賽傑克

Elizabeth Dalesandro／依麗莎白‧戴爾山卓

Emmet Williams／愛莫特‧威廉斯

Frank Gillette／法蘭克‧吉列特

Frank Popper／法蘭克‧帕波

Frieder Nake／弗瑞德‧那基

George Eastman／喬治‧艾斯特門

George Fifield／喬治‧法菲爾德

George Maciunas／喬治‧曼修納斯

George Melies／喬治‧梅里耶

George Nees／喬治‧那斯

Gerfried Stocker／傑弗瑞‧史塔克

Goang-ming Yuan／袁廣鳴

Golan Levin／葛倫‧拉賓

Harold Cohen／哈羅德‧科漢德

Heath Bunting／海斯‧邦丁

Herbert Franke／賀伯特‧弗蘭基

Herman Hollerith／赫曼‧霍勒瑞斯

Hiro Yamagata／山形博導

Inez Van Lamsweerde／因納茲‧凡‧藍斯委爾廸

J. P. Eckert／埃克脫

J. W. Manchly／曼奇利

James Licklider／詹姆斯‧黎克萊德

James Riddle／詹姆斯‧瑞德

Jared Tarbell／傑羅德‧塔貝爾

Jason Corace／傑森‧柯瑞斯

Jean-Pierre Hebert／堅‧皮耶‧賀伯特

Jeff Koons／傑夫‧孔斯

Jennifer McCoy／珍妮佛‧麥寇依

Jeremy Blake／傑米‧布雷科

Jiun-ting Lin／林俊廷

Joan Heemskerk／喬安‧漢斯克爾克

Joan Truckenbrod／喬安‧塔肯博德

John Baird／約翰‧貝爾德

John Cage／約翰‧凱吉

John Klima／約翰‧克林馬

John Von Neumann／馮紐曼

John Whitney／約翰‧惠特尼

Joseph Beuys／喬瑟夫‧波伊斯

Joseph Marie Jacquard／約瑟夫‧雅卡爾

Josh On／賈修‧翁

Jui-chung Yao／姚瑞中

Juliet Ann Martin／茱麗葉‧安‧馬丁

Karl Sims／卡爾‧辛姆斯

Keith Cottingham／奇斯‧卡替漢

Ken Feingold／肯‧凡鈞德

Ken Feinstein／肯‧凡斯坦

Kenneth Knowlton／肯尼斯‧諾頓

Kevin Carter／凱文‧卡特

Kevin McCoy／凱文‧麥寇依

Konrad Zuse／康納德‧素斯

Laurence Gartel／勞倫斯‧賈托

Laurent Mignonneau／羅倫‧米蓋諾

Laurie Anderson／蘿瑞‧安德森

Lawrence Alloway／勞倫斯‧艾洛威

Leighton Pierce／雷頓‧皮爾斯

Les Levine／拉斯‧拉溫

Lev Manovich／拉夫‧曼諾威克

Lillian Schwartz／李莉安‧史瓦茲

Lisa Jevbratt／麗莎‧賈伯特

Louis Daguerre／路易士‧達格爾

Luc Courchesne／路克‧寇雀斯內

Lynn Hershman／林‧賀雪蔓

Maciej Wisniewski／馬西皆‧威司紐思基

Man Ray／曼‧睿

175Manfred Mohr／曼菲‧摩爾

Marc Andreesen／馬克‧安卓森

Marcel Duchamp／馬歇爾‧杜象

Marcin Ramocki／馬森‧瑞馬基

Marek Walczak／馬瑞克‧沃塞克

Mark Amerika／馬克‧亞美立卡

Mark B. N. Hansen／馬克‧漢森

Mark Daggett／馬克‧達傑特

Mark Napier／馬克‧納丕爾

Mark Tribe／馬克‧崔波

Mark Wilson／馬克‧威爾森

Marshall McLuhan／馬歇爾‧麥克魯漢

Martin Greenberger／馬丁‧葛林伯格

Martin Wattenberg／馬丁‧威登伯格

Mary Flanagan／瑪莉‧芙蘭娜甘

Masaki Fujihata／藤幡正樹

Matthew Barney／馬修‧邦尼

Mica Scalin／米卡‧史卡琳

Michael Noll／麥可‧諾

Mike King／麥可‧金

Mike Smith／麥克‧史密斯

Mingwei Lee／李明維

Muntadas／孟塔達斯

Nam June Paik／白南準

Nancy Burson／南西‧布爾森

Olia Lialina／歐麗雅‧李亞琳娜

Omer Fast／歐瑪‧菲斯特

Paul Allen／保羅‧艾倫

Paul Johnson／保羅‧強森

Paul Pfeiffer／保羅‧費佛

Paul Sermon／保羅‧索曼

Peggy Ahwesh／佩姬‧歐瓦許

Peter Campus／皮特‧堪帕司

Peter Lunenfeld／彼德‧陸諾非爾

Arnason H. H. *History of Modern Art*. New York: Harry N. Abrams, 1998.

Benjamin, W. *Illuminations*. Ed. H. Arendt. New York: Schocken Books, 1968.

Bender, G., and T. Druckrey, eds. *Culture on the Brink*. New York: New Press, 1999.

Boardman, J. *Greek Art*. London: Thames & Hudson, 1996.

Bolter, J., and D. Gromala. *Windows and Mirrors*. MIT Press, 2003.

Clunas, C. *Art in China*. Oxford UP, 1997.

Dempsey, A. *Art in the Modern Era: Style, School, Movements*. London: Thames & Hudson, 2002.

Eames, C. *A Computer Perspective*. Harvard UP, 1990.

Flusser, V. *Photography after Photography*. OPA, 1996.

Greene, R. *Internet Art*. London: Thames & Hudson Ltd., 2004.

Guggenheim Museum. *The Worlds of Nam June Paik*. Guggenheim Museum, 2000.

Hansen, M. *New Philosophy for New Media*. MIT Press, 2004.

Harrison, C, and P. Wood. *Art in Theory 1900 - 1990*. Blackwell, 1992.

Hershman, L. *Clicking In*. Bay Press, 1996.

Hopkins, D. *After Modern Art: 1945 - 2000*. Oxford UP, 2000.

Johnson, S. *Interface Culture*. Basic Books, 1997.

Leavitt, R. *Artist and Computer*. Creative Computing, 1976.

Lovejoy, M. *Postmodern Currents*. Prentice Hall, 1992.

Lucie-Smith, E. *Lives of the Great 20th Century Artists*. Thames & Hudson, 1998.

Lunefeld, P. *The Digital Dialectic*. MIT Press, 2000.

Manovich, L. *The Language of New Media*. MIT Press, 2001.

Packer, R., and K Jordan, eds. *Multimedia: From Wagner to Virtual Reality*. Norton, 2001.

Paul, C. *Digital Art*. London: Thames & Hudson, 2003.

Popper, F. *Art of the Electronic Age*. London: Thames & Hudson, 1997.

Reichardt, J. *The Computer in Art*. London : Studio Vista, 1971.

Rothschild D. *Introjection: Tony Oursler*. Williams College Museum of Art, 2000.

Rush, M. *New Media in Late 20th Century Art*. London: Thames & Hudson, 1999.

Schwartz, L. *The Computer Artist's Handbook*. Computer Creations Corporation, 1992.

Schwarz, H. *Media Art History*. ZKM I Center for Art and Media Karlsruhe, 1997.

Scholder, A. and Crandall, J. Eds. *Interaction, Eyebeam Atelier*. 2001.

Shiner, L. *The Invention of Art*. Chicago UP, 2001.

Sollins, S. *Art 21*. Harry & Abrams, 2001.

Veit, S. *Stan Veit's History of the Personal Computer*. Worldcom, 1993.

Viola, B. *Going Forth by Day*. Berlin: Guggenheim Museum, 2002.

Walker, J. *Art in the Age of Mass Media*. Pluto Press, 2001.

Wardrip-Fruin, N., and N. Montfort. *The New Media Reader*. MIT Press, 2003.

Weibel, P., and T. Druckrey. *Net Condition*. MIT Press, 2001.

Wurster, C. *Computers*. Taschen GmbH, 2002

Zippay, L. *Artists' Video*. Abbeville Press, 1992.

王品驊，《台灣當代美術大系媒材篇：攝影與錄影藝術》，藝術家出版社，2003年

吳垠慧，《台灣當代美術大系媒材篇：科技與數位藝術》，藝術家出版社，2003年

鍾明德，《在後現代主藝的雜音中》，書林出版有限公司，1989年

國家圖書館出版品預行編目資料

數位藝術概論：電腦時代之美學、創作及藝術環境
The History and Development of Digital Art
葉謹睿／著・-- 初版 .-- 台北市：藝術家出版社，2005〔民94〕
面；　　　公分
ISBN 986-7487-67-2（平裝）
1.數位藝術

902.9　　　　　　　　　　　　　　　　　　　　　　94021481

數位藝術概論
電腦時代之美學、創作及藝術環境
The History and Development of Digital Art

葉謹睿 著

發行人　何政廣
主編　王庭玫
文字編輯　謝汝萱・王雅玲
美術設計　鄧楨樺

出版者　藝術家出版社
台北市金山南路二段165號6樓
電話：（02）2388-6715

郵政劃撥：01044798 藝術家雜誌社帳戶

總經銷　時報文化出版企業股份有限公司
桃園縣龜山鄉萬壽路二段351號
電話：（02）2306-6842

南部區域代理　台南市西門路一段223巷10弄26號
電話：（06）261-7268
傳真：（06）263-7698

製版印刷　欣佑彩色製版印刷股份有限公司
初版／2005年12月
再版／2016年11月
定價／新台幣380元

ISBN 986-7487-67-2（平裝）
法律顧問　蕭雄淋
版權所有，未經許可禁止翻印或轉載
行政院新聞局出版事業登記證局版台業字第1749號